U0134049

中国上海国际艺术节中心编

艺术履痕
THE FOOTPRINTS LEFT BEHIND

中国上海国际艺术节十周年纪念文集
A DEDICATION TO THE 10TH ANNIVERSARY OF CSIAF

上海文艺出版社

序 Preface

全国政协副主席、中国文联主席 孙家正

弹指一挥,中国上海国际艺术节已经走过了十个年头。

十年实践,十年打造,中国上海国际艺术节已经成为中国对外文化交流重要和主要的平台,成为国际艺坛极具影响力的著名艺术节之一,成为我国对外文化交流的标志性工程和国际知名品牌。

随着改革开放的深入,人民群众对精神文化生活的需求不断增长,国际文化交流日益频繁。我们迫切需要设计一个面向全球的国际文化交流平台,将国外优秀文艺演出引进来,让中华优秀文化走出去,于是,一个以推进国际文化交流为己任的文化节庆——中国上海国际艺术节应运而生。当时商议此事时,决定这个节不仅创办在上海,而且定点在上海。理由很简单,上海是我国改革开放的重镇,上海历来是东西方文化交汇的码头。这个想法得到了上海市领导的赞同和大力支持。于是,在上世纪最后一个金色的秋天,中国上海国际艺术节在上海拉开了多彩的帷幕。一个月的艺术节,一炮打响,当年耕耘,当年就获得了丰厚的收获。从此,每年一届,一届一月,越办越好。

艺术节之所以办得成功,关键在于她坚持以"艺术的盛会,人民大众的节日"为宗旨。艺术节是中外艺术交流的盛会。每届艺术节总有数十台中外优秀剧目、众多博览展览亮相申城,剧目选择既坚持经典一流,又坚持探索创新,艺术节的舞台既时时散发经典文化永恒的魅力,又处处萌发文艺创新蓬勃的生机。艺术节不仅交流了文化艺术,也沟通了各国人民的心灵,增进了人民之间的了解和友谊。艺术节是人民大众的节日。艺术节期间,广泛开展丰富多彩的群众文化活动,艺术节首创的"天天演"舞台,成了家喻户晓的文化盛典,在这个舞台上,不仅让人民群众欣赏到世界各国的风情演出,还为大众提供了展露才华的大舞台,艺术节的舞台搭到了群众的家门口,从申城一直延伸到长三角地区,人人参与文化建设,人人享受文化成果,艺术节成为了文化民生的重要部分,她深深植根于人民大众这个丰腴的土壤之中,这就是艺术节得以生存发展的根本原因之所在。

实践证明,艺术节固定在上海举办的决策是正确的。十年后的今天,当艺术节以更加成熟的面目呈现在世界面前时,我们更有充分的理由说,国际艺术节因上海而成为知名品牌,上海因国际艺术节而更加驰名世界。

十年庆典,艺术节又将跨入一个新的发展时期。我们要在党的十七大精神指引下,认真总结经验,继续开拓创新,不断提高办节水平,努力使中国上海国际艺术节成为荟萃世界艺术精品,展示中国艺术佳作,汇集文化商界精英,丰富群众文化生活的国际艺术盛会,为推动社会主义文化的大发展大繁荣,兴起社会主义文化建设新高潮,更好地保障人民的基本文化权益,满足人民群众的精神文化需求,做出更大的贡献。

让我们共同为艺术节成功的昨天而喝彩,为艺术节更加美丽的明天而加油!

在此,谨向为艺术节作出贡献的各国艺术家们、艺术节的工作者们和所有关心支持艺术节的朋友们致以崇高的敬礼!

是为序。

2008 年秋 北京

Vice Chairman of CPPCC National Committee
Chairman of China Federation of Literary and Art Circles
Sun Jiazheng

Ten years' endeavor has built China Shanghai International Arts Festival into a major platform for cultural exchanges between China and the world. The China Shanghai International Arts Festival has become one of the world-famed festivals as well as a landmark project and famous brand of China's cultural exchanges with the outside world.

The decision of holding the arts festival regularly in Shanghai has turned out to be wise. Today, after ten years' hardworking, CSIAF takes a much more mellowed appearance in front of the world. It could be well justified to say that Shanghai has crowned CSIAF a higher reputation while CSIAF is favoring Shanghai more prominence.

艺术节组委会主任、文化部部长 蔡武

坚持科学发展，努力越办越好

——祝贺中国上海国际艺术节十周年华诞

　　中国上海国际艺术节已经举办十届了。艺术节坚持"艺术的盛会、人民大众的节日"的办节宗旨，恪守国际性、经典性、群众性、创新性、兼容性的定位，高举经典一流，探索创新的旗帜，在实践中创造和不断完善"政府推动、社会支持，市场运作，群众参与"的运作机制，走过了十年艰苦创业之路，取得了骄人的业绩。中国上海国际艺术节已经成为中国对外文化交流非常重要的平台，成为国际艺坛具有影响力的艺术节之一。在十周年纪念之际，我代表文化部向上海市领导和上海人民，向辛勤培育艺术节的同志们表示热烈的祝贺并致以崇高的敬意！

　　我们衷心希望在今后的岁月中，中国上海国际艺术节越办越好。艺术节要加大力度推进中外文化交流，更加广泛地吸收各国优秀文明成果，增强中华文化的国际影响力；艺术节要大力弘扬中华文化，创造与当代社会相适应、与现代文明相协调的新时期文化，建设中华民族共同的精神家园；艺术节要积极推进文化创新，站在时代的高起点上推动文化内容形式、体制机制、传播手段创新，在文化建设中发挥积极的引领作用。艺术节也要向国外著名的艺术节学习办节之道，吸引世界各国更多的艺术家和旅游者参加，使艺术节经久不衰，常办常新。

　　我们期待着艺术节更加辉煌的明天！

二○○八年九月二十七日

Congratulations on the 10th Anniversary of the establishment of China Shanghai International Festival

Chairman of the Organizing Committee of CSIAF, Minister of Culture

Cai Wu

　　The China Shanghai International Arts Festival has acquired remarkable achievements due to its hardworking and enterprising spirit in the past decade. The festival has built itself into a very significant platform of China for external cultural exchange and become a very influential festival in the international arts community. On the occasion of its 10th anniversary celebration, I, on behalf of the Ministry of Culture, express my warmest congratulations and highest respects to the leaders and people of Shanghai, and the working staff of the festival!

　　I sincerely wish the China Shanghai International Arts Festival getting better and better, and working hard to further promote the Sino-foreign cultural exchange and carry forward Chinese culture and give active impetus to the leading role of cultural innovation in the cultural construction.

　　We are looking forward to a more bright future for the China Shanghai International Arts Festival!

艺术节组委会主任、上海市市长 韩正

值此中国上海国际艺术节举办十周年之际，我谨代表上海市人民政府表示热烈的祝贺！

中国上海国际艺术节，是由国家文化部主办、上海市人民政府承办的目前全国唯一的国家级综合性艺术节，已经走过十年绚丽多彩的历程。这是一个展示世界艺术精品的舞台，在这里，国际文化与民族文化相互交融，传统艺术与现代艺术交相辉映，经典杰作与流行佳作各显光彩。这是一道增添上海城市风情的风景线，丰富多样的舞台剧目、文化博览，生动活泼的群众文化活动，使金秋十月的上海充满动感与活力。这是一个属于人民大众的艺术盛会，人们徜徉在艺术的海洋里，享受艺术，享受生活。

艺术是人类至为可贵的精神财富，艺术节是文明之窗、友谊之桥。衷心祝愿中国上海国际艺术节越办越好，努力成为富有创意、极具魅力的世界知名艺术节，为上海文化大都市建设做出积极贡献。

预祝第十届中国上海国际艺术节取得圆满成功。

<div align="right">

上海市市长 韩正

2009 年 9 月 23 日

</div>

Chairman of the Organizing Committee of the CSIAF, Major of Shanghai

Han Zheng

On the occasion of the 10th Anniversary of the holding of China Shanghai International Arts Festival, I, on behalf of Shanghai People's Municipal Government, express my warmest congratulations.

The China Shanghai International Arts Festival has traversed an extraordinary course for ten years. The festival is a stage for showing the excellence of arts and culture across the world, a new cultural landscape dedicated to the city of Shanghai, and an art gala belonging to the broad masses of the people.

I sincerely wish that the China Shanghai International Arts Festival is getting from better to better,and working hard to build itself into a creative and charming festival enjoying high international reputation and contribute to the construction of a cultural capital for the city of Shanghai.

CONTENTS
目录

灿烂篇
The Splendid Achievements

创新篇
Creative Innovations

明星篇
Glittering Stars

嘉宾篇
Guests from Far Away

论坛篇
Conferences & Forums

百姓篇
People's Festival

情结篇
A Complex for the Festival

附录
Appendixes

辉煌篇

　　由中国文化部主办、上海市人民政府承办的中国上海国际艺术节，是目前我国规模最大的国家级国际艺术节。经过历届精心运作，打造了一个服务全国交流世界的独特的文化艺术交流平台，初步奠定了这个艺术节作为世界知名艺术品牌的地位，成为海内外艺术院团以及艺术大师和中外艺人心驰神往的艺术盛会。

　　艺术节精心运作，年年有创意、有进步，已成为上海乃至中国文化建设中的著名品牌，正逐渐跻身于国际和知名艺术节之列。

The Glory of CSIAF

The China Shanghai International Arts Festival (CSIAF), hosted by the Ministry of Culture of P. R. China and organized by Shanghai municipal government, is the largest state-level international arts festival ever held in China. The elaborate operation over the years has transformed it into a unique platform for culture and arts, serving the country while bridging the world. Having its world-renowned status founded, the festival forges itself into a grand arts event sought after now by domestic and overseas art institutions, maestros and artists.

A famous brand in the construction of Shanghai culture, and even of Chinese culture has been established through CSIAF's elaborate operation, with creative innovations and progress made every year. It has been making its name among the world renowned international arts festivals.

P3-P20>>>

海纳百川的艺术盛会
中外交流的艺术平台

祝贺历届中国上海国际艺术节开幕《人民日报》
评论员文章选萃

A Grand Event of World Arts
A Platform for Sino-Foreign
Arts Exchange
Extracts from the articles by
commentator of People's
Daily
——Congratulations on the
Opening of the China Shanghai
International Arts Festival (CSIAF)

The China Shanghai International
Arts Festival (CSIAF), hosted by the
Ministry of Culture of P. R. China
and organized by Shanghai municipal
government, is the largest state-level
international arts festival ever held in
China. The elaborate operation over
the years has transformed it into a
unique platform for culture and arts,
serving the country while bridging the
world. Having its world-renowned
status founded, the festival forges
itself into a grand arts event sought
after now by domestic and overseas
art institutions, maestros and artists.

A famous brand in the
construction of Shanghai culture, and
even of Chinese culture has been
established through CSIAF's elaborate
operation, with creative innovations
and progress made every year. It has
been making its name among the
world renowned international arts
festivals.

——又是丹桂飘香时，一年一度的中国上海国际艺术节拉开帷幕。这场荟萃中外艺术精品的文化盛宴，从一个侧面印证着文化艺术的大发展大繁荣，成为众多艺术家和艺术爱好者欢聚的节日。在我国经济社会发展的关键时期，我国文化发展正面临前所未有的机遇，艺术节的举办，无疑是推动文化大发展大繁荣的重要实践。

——由中国文化部主办、上海市人民政府承办的中国上海国际艺术节，是目前我国规模最大的国家级国际艺术节。经过历届精心运作，打造了一个服务全国交流世界的独特的文化艺术交流平台，初步奠定了这个艺术节作为世界知名艺术品牌的地位，成为海内外艺术院团以及艺术大师和中外艺人心驰神往的艺术盛会。

——艺术节精心运作，年年有创意、有进步，已成为上海乃至中国文化建设中的著名品牌，正逐渐跻身于国际和知名艺术节之列。

——中国上海国际艺术节的魅力日渐彰显，依托于博大精深的中华文化，得益于改革开放让中国文化事业释放出的巨大活力和创造力。艺术节由此进一步明确了自身定位——为国内优秀原创艺术走出去服务，为人民群众感受各国国家、不同民族的文化风情服务，搭建一个完善的国内外文化交流平台，增进中外文化艺术间的了解和交融。

——艺术节是人民的节日。许多世界一流的艺术团体、艺术大师的精彩表表演，许多带有浓郁民族民间特色、来自各省市区的精品新作会聚一堂，让人民欣赏，让人民满意，让人民高兴，充分说明艺术节的举办，对于增进人们对中国、世界优秀文化的了解，提升人民群众的艺术修养和文明素质，以更加振奋的精神投入社会主义社会主义现代化建设，有着重要而积极的意义。

——这个艺术节的内容不断丰富、质量不断提升、影响不断扩大，已经成为展示艺术精品的舞台、沟通中外文化的桥梁，对于增进各国人民了解和友谊，促进各国文化交流和发展，发挥了积极的作用。

——中国上海国际艺术节从一开始就明确了"国际化"定位，努力创造良好的硬件设施和软件环境，开展多种多样的活动，向世界展示中国文化的魅力和改革开放的成就，并通过切磋交流学习外国的优秀文化。这对于发展社会主义先进文化大有好处。

——中国上海国际艺术节既要"融入全国、服务全国"，还应"放眼世界、走向世界"。要与全国各兄弟省市区密切合作，充分挖掘和展示优秀文化的精髓，并通过艺术节这个平台推动中国文化产品走出去。同时，要通过艺术节这个机会，借鉴国外文化经营的成功做法，提高我们发展文化产业的能力。在引进国际名剧的同时，努力推出国内一流剧目；在保持传统的同时，积极鼓励探索创新；在弘扬经典名作的同时，关注群众喜闻乐见的文化。相信上海国际艺术节一定会在发展创新中逐步完善，各国的优秀文化也一定会在各方面努力下得到更好的传承和传播。

跻身世界级著名的艺术节

中国上海国际艺术节中心总裁　陈圣来

"I still remember in Mar. 2000, Li Yuanchao, the then Vice Minister of Culture, came all the way to Shanghai to unveil the newly –established International Arts Festival. He told me: "You've already successfully held the 1st International Festival. The following two years, however, will be a threshold, even a test. I hope you can step over it, and then build China Shanghai International Arts Festival into a world –famous festival in the following 10 years." The aim was thereafter established –to make our name among the famed international arts festivals."

To our delight, the festival has already become a major event of cultural exchange between China and the world, as well as an authoritative platform for international artists to display their talents. At this very moment, I want to tell Minister Li that we've step over the threshold. We are going with great strength to reach the top, since the view on the peak is superb.

记得 2000 年 3 月为刚成立的国际艺术节中心揭牌，时任文化部副部长的李源潮专程来沪时对我讲："你们已经成功举办了第一届国际艺术节，接下去第二届、第三届是道坎，这是个考验，希望你们跨过这道坎，再用十年左右的时间，把中国上海国际艺术节打造成世界著名的艺术节。"于是，跻身世界著名艺术节的目标开始确立。

一个月后，我就率领一个代表团出席泰晤士河畔的世界 IAMA 组织会议。这是中国人第一次参加这一演艺经理人的会议，在一大群欧美人中我们成了稀客。在格林威治的英国皇家海军学院礼堂摆设的晚宴上，烛光幽幽、花团锦簇，但我们几乎没有很好地享用晚餐，不时有人来敬酒、约见、洽谈、我们开始在第一时间第一平台直接与世界演艺界对话。

2002 年 7 月，我接到来自堪培拉澳大利亚外交部的一封信，这是他们外长唐纳先生亲笔签名的信，信中说："我认为中国上海国际艺术节是目前全世界最出色的国际艺术节之一，参与此次艺术节对澳大利亚而言是一个机会，能将我们丰富多元的艺术带入全球重要的文化之都之一上海。"这一愿望日后成真，我们首开先例，在艺术节搭建了一个澳大利亚文化周的平台，让澳大利亚最优秀的艺术团体与品种和上海观众见面。文化周开幕那天，唐纳外长亲自来剪彩。

2003 年 11 月，在法国总领事的官邸花园，法国文化部长让•亚克•阿亚贡先生约见我，我们坐在花园的木椅上兴致勃勃地谈及在上海国际艺术节里举办法国文化周，他表示出强烈支持的决心，一定要让优秀的法兰西文化在我们艺术节里得到精粹体现。他承诺回国后会极力推动这一交流项目。

2004 年 8 月，墨西哥文化委员会主席莎莉•贝尔慕德斯女士风尘仆仆下飞机，未及下榻径直来到艺术节中心与我会晤，她说临行前受他们总统与外长的委托，传递这样一个信息：他们很希望 2006 年艺术节给墨西哥一个空间，以展示墨西哥的玛雅文化与拉丁文化，他们国家会倾力支持这一文化周的举办。

2006 年 12 月，匈牙利教育和文化部长希莱尔•依什特万先生专程来到艺术节中心，他知道刚结束的第八届艺术节举办了墨西哥文化周，他表示明年他一定会亲自带一个像墨西哥一样甚至超过墨西哥的精彩绝伦的匈牙利文化周来艺术节。部长先生言而有信，他亲自率领匈牙利一批最顶尖的艺术家与团体来艺术节献演。就像他们驻沪总领事所言："在过去 58 年的外交关系中，我们从来没有做过如此大规模的匈牙利文化推介，中国上海国际艺术节为我们演出提供了一个卓越的平台。

2007 年 12 月，我收到新加坡原总理现国务资政吴作栋的新年贺卡，他对上一个月在艺术节中成功举办新加坡文化周表示衷心感谢。我清楚记得在新加坡文化周开幕式上，我们市领导陪同他观看新加坡华乐团与新加坡多元艺术家陈瑞献的精彩演出，那一场演出观众所表现出来的热情使这位国务资政感动不已。

我用蒙太奇的手法剪辑了这几组镜头，是想表明艺术节在短短十年间已经走过了短暂而不平凡的历程，中国上海国际艺术节已经名播遐迩，我们赢得了应有的尊重与地位。在新加坡举行的首届亚洲艺术节联盟成立大会上，中国上海国际艺术节当选为常任理事，作为艺术节的代表，我当选为亚洲艺术节联盟副主席。在世界节庆协会、中华文化促进会等组织的全国评选中，上海国际艺术节分获"中国最具国际影响力的十大节庆"和"节庆中华奖十佳"的荣誉。世界文化部长年会在艺术节召开，四五十国文化部长莅临艺术节开幕式。十年来，在艺术节的舞台上名家毕至，名剧荟萃，名流成河，一批批声誉卓越的艺术家令人眩目，一批批震撼人心的剧目令人神往。如果时光往前推溯到创办之初，我们根本不敢奢望如此豪华的阵容会云集每一届艺术节。

艺术节，已成为中外文化交流标志性品牌和世界各国艺术家展示才华的权威平台，这是我们办节人的欣慰。此刻，我很想对源潮部长讲，我们已经跨过了那道坎，正在奋力爬坡，而坡顶风光无限。（原载《新民晚报》，略有增改）

十年打造：
交流和传播世界文化艺术的中国名片

《文汇报》记者 陆幸生

艺术，城市的礼赞、生活的盛典

转瞬间，中国上海国际艺术节在 2008 年就办到了第十届。

十年，是个总结；十年，是个检阅；十年，是个庆典。第十届艺术节将以新创演的大型舞剧《牡丹亭》拉开帷幕，以拥有 122 年历史的圣彼得堡压轴落幕。期间将荟萃中外优秀演出 52 台以及日本文化周的 8 个项目，还有一系列的祝贺演出，上海的艺术舞台将满目生辉，花团锦簇。此外，广场艺术、展览博览、演出交易、论坛讲座各类文化活动风起云涌，如火如荼。艺术节真的成了上海这座城市的文明礼赞，人民生活的盛大典仪。据艺术节中心介绍，这近 60 台的节目是在 100 多台中外节目中精心遴选出来的，确实今非昔比。回想第一届艺术节时，取名为"国际"的艺术节，招徕的国外节目仅 11 台，而且没有筛选余地。当然值得称喜的是作为首届的开闭幕式演出。开幕式是"咱们"中国的：大型服饰舞蹈《金舞银饰》，这当然是一个满台辉煌的耀眼的开端。闭幕式演出则是英国皇家歌剧院的歌剧《茶花女》。玛格丽特和阿芒的生离死别的故事，作为一种人性时节匮缺的悲剧，压台戏的氛围多少有点低抑。自然，不朽的艺术和表演团队的规格，使得他们拥有压台的资历和身份。而多少还有点匮乏的是，当年整个艺术节的观众，仅有 6 万人次。

在以上海为天幕背景的包容了世界艺术风景的图画里，领导者们感受到中国渴望展示、世界期待沟通的强烈"动感"。作为一个希望跻身世界著名艺术节行列的新生艺术节，它的操作必须与世界接轨与沟通。于是，一个中国上海国际艺术节的常设机构应运而生。在这一届艺术节的筹备阶段，文化部和上海市领导对中国上海国际艺术节的指导思想、定位目标、运作方法、组织机构做了明确的要求和部署，提出要在三五年内办成世界著名艺术节、成为广纳名流名作名曲的一面旗帜的奋斗目标。

有了一支职业队伍，情况果然不同。让我们再来领略一下第二届中国上海国际艺术节演出情景。经过积极的联系与洽谈，拟定 20 余台海外节目，分别来自美、英、法、德、意大利、捷克、日本、加拿大、匈牙利、俄罗斯、古巴、朝鲜、越南、约旦、瑞典等国家以及香港、台湾地区。这其中包括经典歌剧、大型露天景观歌剧、大型交响音乐会、芭蕾舞剧、交响芭蕾、经典声乐演唱会、古典音乐会、大型轻音乐晚会、大型流行演唱会、爵士乐系列演出、哑剧系列汇演、大型魔术、水上木偶剧等不同类型的剧目。艺术节的大型交响音乐会，有世界一流的英国皇家爱乐乐团音乐会、英国 BBC（苏格兰）交响乐团音乐会和德国科隆室内乐团音乐会，这些乐团在国际乐坛享有极高声誉。在这一届的演出中，上海观众至今记得，在八万人体育场举行大型景观歌剧《阿伊达》的演出，歌似潮人如海的欢腾景象。这是史无前例的歌剧普及，两场演出，9 万名观众观看，那时节，上海几乎家家户户都知道歌剧《阿伊达》。那一届艺术节第一次在浦东世纪公

China's Name Card for Cultural Exchange

Lu Xingsheng

Arts is always a psalm for the city and a pageant for our life.
As the highest –level international arts festival ever held in China, China Shanghai International Arts Festival (CSIAF) is a name card of China for exchanging and spreading world culture and arts.
Through its continuous innovating, developing and self –perfecting, CSIAF has not only forged itself as one of China's major festivals, but drawn more and more attention from the globe. It is becoming an international cultural brand of China as well as a landmark project of the nation's cultural exchange with the outside world. CSIAF is undoubtedly an ambas – sador of Chinese cultural credibility that it has established through year's endeavor.

园举行了大型的音乐烟火晚会，节日的夜空繁花似锦，音乐烟火的概念第一次引入申城。

既然是艺术的盛会，那就是需要一些广场效应的。这一届艺术节的观众达到了 30 多万人次。

在第三届艺术节的统计数字中，则出现了"来自世界五大洲 25 个国家和地区的 61 台优秀剧（节）目相继亮相"。把上海作为舞台的这个国际艺术节，真正开始国际化起来了。

第五届艺术节的观众人数达到了 45 万人次。著名的美国伊曼纽尔·伽弗格艺术公司向上海捐赠大型青铜雕像《思想者》。这是上海首次接受到的世界著名大师级别的作品摹本。予以回报的，是我们中国的文化国宝《淳化阁帖》，在上海博物馆展示了一个多月。"古埃及国宝展"也随之来到上海。来自 27 个国家和地区的 200 多位代表，围绕"经纪人、经纪公司与国际演出市场"、"艺术节、演艺机构之间的国际合作"等主题，进行热烈探讨。中国大型舞剧《霸王别姬》、世界舞蹈瑰宝爱尔兰的《大河之舞》和"俄罗斯文化周"的表演节目，当然地成为这一次艺术节上的夺目之作。

第十届艺术节前夕，艺术节中心出了一本《十年名流》的大型画册，翻阅着这本散发出油墨清香的画册，一位位享誉中外艺坛的名家风采跃入眼帘：安德烈·波切尼、多明戈、玛丽亚·凯瑞、霍金·柯尔斯特、西蒙、马友友、郑名勋，等等；再让我们提及这样一些艺术团体的名字：柏林爱乐乐团、瑞士贝嘉舞蹈团、马林斯基剧院芭蕾舞团、英国皇家乐团，等等。这些在世界艺术领域，令人振聋发聩的姓名和团体，逐渐地构筑成中国上海国际艺术节的绚丽风景线。

在今年第十届的演出名单中，我们可以看到世界顶级的交响乐团荷兰阿姆斯特丹皇家音乐厅管弦乐团、俄罗斯圣彼得堡爱乐乐团、拥有天才的年轻演奏家希拉里·哈恩的温哥华交响乐团。还有集中展示世界芭蕾十个顶级演出团体的主要演员联袂出演的"经典芭蕾舞剧片段"。

"艺术，城市的礼赞、生活的盛典"，第十届艺术节提出了这样一个大气磅礴的主题。

中国的观众、上海的观众，和世界的观众，在期待着。

中国最高级别的国际艺术节

回顾一下当年景象，也许能温故而知新。

在举办第二届中国上海国际艺术节的前夕，"市里"一个电话，将我派遣到这个刚刚建立的艺术节常设机构中国上海国际艺术节中心所在地，原上海图书馆进行采访。当年的采访，非常平民化，我坐在走廊的长凳上，半个小时过去了，又半个小时过去了。中国上海国际艺术节中心的总裁陈圣来和副总裁韦芝与我仅一墙之隔。他们在里面的办公室忙着，"上面一档节目还没结束"。原定 4 点钟可以开始的采访，现在已经快 5 点了，还没有能够进行。

走进办公室。总裁副总裁的办公室，也就是用板子作了彼此的隔断，小且简陋，各人一桌一椅罢了。"外间"有一个共同合用的大桌子，想来会议什么的，也就在此地了。

记得陈圣来言简意赅的开头第一句话就是："节"从来都是短的。细细道来，是中国原始意义上的"节气"，大致源于农令

耕作的气候相交接点，节是时间节点，气是时令氛围。旧时人们既是生产的，又是文化上的约定俗成，把赏赐给自己用于松弛的最短时间，誉之为节；休闲或狂欢是其动静的两极，过完了节便进入工作状态。在物质生产领域，节的形态就是"倒地不干"，比如春节，那几天的不干活，是为了以后的好好干活。而艺术生产领域相反，艺术生产要求一个人把每时每刻的生命都投将进去，去发酵去酿造，在"节"的那一刻释放集聚的全部辉煌。

以往最大的缺憾就是，时间上的艺术节一过，艺术资源也就流失了。因为，机构是临时工作性质的，人员都回到自己的原单位，要在彼位的人谋此位的政，这是不客观的事情。明年的以至更长时间段内的艺术节内容、水准、特色等等，那就是明年谁来干谁再考虑了。临时性质的工作，就很难使用长期的要求来予以衡量。而艺术创作却偏偏是一个最需要长期积累，方能有所成就的门类。临时的缺欠，就是拿到篮里就是菜；明年再临时，就是再到那块被唤作艺术的田里去，见到什么就摘什么。这是一个工作机制的问题。

要建立起一个世界性品牌，使之成为中国最大的对外文化交流窗口，艺术节必须摈弃短期行为、临时观点，而要建立一个长效管理的常设机构。中国上海国际艺术节中心这个常设机构由此思考而建立。采访这天下午，市委领导同志刚刚对才上任的正副总裁，作出这样的指示。

采访中，陈圣来总裁告诉我，他们马上要去出席一个名曰"世界演出经纪人年会"的活动。匆忙出国理由的表述是：我们要的就是直接切入，直接进入国际艺术演出市场。我们没必要再羞羞答答。我们是中国人，更是世界人。这以后他们出访归来，与陈总通话，它在电话里告诉我，在英国皇家海军年会厅，聚集了200多位气宇轩昂的外国人，这是世界演出界的一个重要组成部分。整个年会厅人群里就我们三个中国人，这倒反而成为了年会的一个亮点。我们是来自中国的外国人，以前是没有中国人来出席过这个会议的。在这个年会的社交场合上，我们可以与任何境外的演出经纪人交谈意向，当然也包括拍板签字。

改革开放20年，中国在经济工作领域，可以说正在跟世界逐步接轨，也就是说已经直面国外著名企业，在面对面地进行各种类型的经济洽谈。但是，在文化艺术演出方面，我们似依旧处在行家圈子的外围。我们曾经依靠境外华人、留学生，通过层层中介，托人再托人，联络若干台节目作过演出。国际艺术演出市场有演出交易会，国内却极少有人去参加过。如是原因大抵有许多，然这样的现状说明我们封闭的惯性依然存在，还有心态上的某种胆怯。

"直接切入"的中国上海国际艺术节的要求是，即使是第一次，我们也要求第一流。我们还要挑挑拣拣的。我们是第一次正式进入世界艺术演出市场，但我们不要购买初级产品。说到底，这是商界铁律，有卖有买叫买卖，中国的艺术演出市场对世界有需求。世界演出经纪市场应该感觉到中国蕴含着的巨大艺术演出市场；谁先来，谁先作出第一选择，我们就给他优先权和优惠权。减少中间环节，缩短与世界的距离，买卖双方互利，海外剧目均由各演出经纪机构通过市场方式进行运作。

中国上海国际艺术节要把外国节目吸引到中国，吸引到上海，也要把全国的优秀节目吸引到上海来，参加世界演出市场的

招商。国际国内的艺术资源，上海的这个节也要使它们具有经济效益。时任国家文化部副部长的李源潮，在第二届中国上海国际艺术节的时候，专程来到上海为艺术节中心揭牌，他对中国上海国际艺术节提出的高规格要求是：把它办成中国最高级别的、国内唯一的国际艺术节日。

交流和传播世界文化艺术的中国名片

时光荏苒，在举办第八届中国上海国际艺术节的时候，我曾在恒隆广场的咖啡厅，与陈圣来总裁再次进行访谈。咖啡厅里白色玉石构筑的方形大门，内中金色的光芒，在静静绽放。四周的玻璃橱窗里，世界一流顶级品牌的各式标志，既像持重的主人，更像主人的仆人，簇拥着这个说话场合的氛围，一切也就相应地沉淀得内敛起来。

从新世纪开始，中国正式加入世贸组织，中国融入世界经济的大循环大格局，同时也必然融入了全球文化的大循环和大交流。中国赢得 2008 年奥林匹克运动会和 2010 年世界博览会的主办权，为中国的经济和文化的进一步快速发展带来了新的机遇。作为中国最大的工商业城市，经济、金融、贸易等领域的高速发展，必定产生对文化产业的推动与呼唤，强化上海文化视野上的国际意识、前卫意识、兼容意识。上海是中国近代文化诸多品种的发祥地，素有中国文化"半壁江山"之称，上海要进一步走向世界，必定要在保存自我文化形态的同时，兼容并蓄，海纳百川，与世界文化产生一种合作与竞争，契合与碰撞的关系。而且，上海也具有这样的能力。

中国上海国际艺术节基本就是遵循这样一个思路，应运而生的。经过多年的实践，中国上海国际艺术节在国际上的地位和影响力，早已今非昔比。 我们共同回忆，当年任职多少有些"突兀"的感觉。作为媒体人，陈圣来明白：既然上阵，立即吆喝。对于中国上海国际艺术节这份工作，当时接手，什么也没有，要说有，就是一块牌子，"中国上海国际艺术节"；还有就是一只电话机。"这跟我初创东方广播电台时候一模一样"。到了再次访谈的时候，中国上海国际艺术节既拥有世界一流水准的舞台演出剧目，更有适合上海市民的各项群众性文艺活动，建立了国际演出舞台的经纪市场，更深入进行和探讨了中外文化交流的理论基础。经过世界节庆协会评定，上海国际艺术节已经成为中国最具国际影响力的十大节庆活动之一。中国上海国际艺术节还发起、成立了亚洲艺术节联盟，成为联盟的副主席。澳大利亚的外交部长亲自来信，称中国上海国际艺术节为世界最优秀的艺术节之一。中国上海国际艺术节，已成为一块响亮的展示世界文化艺术的金牌，更是中国文化的一张名片。

当时，刚刚经历了"七届之痒"的陈圣来说道：我们仍然存在着广阔的发展空间和深厚的潜力，艺术节影响在不断扩大。我们希望，真正的中国上海国际艺术节的受众面，当然不能仅局限于举办地的人，而应该包括举办地以外的人，甚至是这个国家以外的人，这才是真正的国际艺术节。为此，我们需要在建立艺术节品牌上花更多的心血，让上海周边地区、中国各省市乃至香港、澳门、台湾地区的，亚洲的和全世界的人，都知晓中国上海国际艺术节并积极参加艺术节，欣赏国内外一流艺术，知道上海这个地方在秋高气爽的时刻有个艺术节，有这么多精彩的演出，

让它不仅仅成为上海艺术节，而是名符其实的国际艺术节。在经济全球化的今天，文化是最能体现城市个性和城市魅力的要素。我们希望，中国上海国际艺术节能够成为上海乃至整个中国的文化艺术地标。

经过艰巨的奋斗，在国际上，中国上海国际艺术节在继续坚持和夯实"经典"和"民族"这两大基础的前提下，追求"高"、"新"品位，凸显亮点和重点，显示自己的三大明显特点：国际吸引力不断提升，已越来越引起众多国家的关注和参与，已经跻身世界著名艺术节的行列；对内辐射力不断增强，成为国内各省市文化交流的桥梁，艺术节已形成国内特有的凝聚力和感召力；交流合作更加深化，"杂交"优势明显，确立了与国际文化同行、各国艺术家进行交流的良好态势。

通过全体演职人员的共同努力，中国上海国际艺术节逐渐形成一套较为完整、较为成熟的办节理论框架，这套稳定不断完善的理论体系又理性地指导实际操作，推动艺术节健康有序和快速成长壮大。艺术节的办节理论是遵循"一个宗旨"；高举"两面旗帜"；迈向"三个目标"；坚持"四个原则"；明确"五个定位"；聚焦"六大板块"。"一个宗旨"，就是指艺术节是中外艺术的盛会，人民大众的节日。"两面旗帜"指的是艺术标准和要求，即经典一流、探索创新。"三个目标"，是特指艺术节的理想受众范畴，人人关注艺术节、人人参与艺术节、人人享受艺术节。"四个原则"是指艺术节的运行"链条"：政府推动、社会支持、市场运作、群众参与。"五个定位"，是标志艺术节必须兼顾其群众性、国际性、经典性、创新性和兼容性。"六大板块"是指艺术节的组合构成，包含着剧节目演出，群众文化活动，展览博览，演出交易会，学术论坛和节中节。

事非经过不知难，十年辛苦不寻常。离上次我采访陈圣来总裁又过去了两年，第十届中国上海国际艺术节迎面走来。今天的中国上海国际艺术节，在国际上的地位和影响力，早已与日俱增。文化部部长孙家正同志对中国上海国际艺术节有这样精辟的概述：中国上海国际艺术节不断创新、发展、提高，越来越成熟；不仅成为中国重要大型文化节庆活动之一，而且也越来越受到世界的关注，逐步成为中国面向世界的国际性文化品牌，成为我国对外文化交流标志性项目。中国上海国际艺术节经过这几年的精心打造，已经成为上海乃至中国的重要文化品牌，在世界上树立了中国文化信誉度，艺术节已成为中国文化信誉度的符号。

借用古时"十年磨一剑"这句话，今朝的中国上海国际艺术节真有"十年磨一节"的味道。今天，面对面地听着第十届中国上海国际艺术节操办者的讲述，我的感受是：尽管是胸有成竹，但总是给人马不停蹄的感受。舞台上的演出艺术，历来给人从容不迫的感觉，只是，筹备艺术的展览和演出的过程，却是这般艰苦和忙碌。中国上海国际艺术节，是中国最高级别、国内唯一的国际艺术节，这是一场大戏。还是让我来重复最初写下的那句话吧，因为只要在岗位上，那人生就是一场大戏，焉得不忙。

上海再现文化大码头

新华社记者 赵兰英 肖春飞

70年前,上海有中国文化"半壁江山"之誉,是与"文化码头"这个词,联系在一起的。举凡文化,写的、画的、说的、唱的、跳的、演的、摄的、耍的、展的……不管出自哪里,名气如何,规模多大,都想到上海靠一靠,走一走,露一露。因为什么?上海是个文化码头嘛。一个剧种,或曰一个戏班,一个演员,在当地走红,那不叫红,在上海红了,那才是真正的红。

当上海失去文化"半壁江山"美誉时,其实,她已不再是一个文化码头了。往日,进进出出、来来往往、热热闹闹的繁华景致,消失殆尽。然而,时至今日,正在举办的中国上海国际艺术节,在经历了9年的磨砺后,不经意间,再现了上海文化码头的绰约与风姿。

以国家名义,世界优秀文化汇总上海

与世界知名艺术节一样,上海国际艺术节的声誉,已经辐射至世界各地。从2002年起,上海国际艺术节设立"嘉宾国文化周",越来越受到世界各国的追捧,"行情看俏"。2006年,墨西哥获得了上海国际艺术节"嘉宾国文化周"的举办权。这边,"墨西哥文化周"尚未落幕;那边,新加坡提出了举办2007年"嘉宾国文化周"的申请。更喜人的是,一个月后,匈牙利、西班牙的文化部部长分别来沪,要求2007年的"嘉宾国文化周"一定要给他们办。最后决定,依据先来后到的原则,"嘉宾国文化周"还是由新加坡来办。同时,在艺术节期间,举办"经典匈牙利文化系列"和"激情西班牙文化年",皆大欢喜。

在上海国际艺术节上举办过"嘉宾国文化周"的国家还有:澳大利亚、俄罗斯、法国、埃及等。世界优秀文化汇总上海。

中西部文化,走向世界的高端平台

内蒙古民族歌舞剧院院长宝力道,在接受记者访时,抑制不住兴奋。7月,他率团参加芬兰国际民间音乐节。这是他们第一次走出大草原,走向世界舞台。更没有想到,在这个艺术节上他们获得了大奖。

2006年的上海国际艺术节,内蒙古作为嘉宾省份,举办了"走进大草原文化周"。正是在上海国际艺术节的亮相,使得多国文化商人和有关人员,认识了内蒙古。芬兰有关人员,在看了内蒙古的演出后,签下了演出协议书。于是,有了今年7月的成行。在今年的交易会上,芬兰又与内蒙古民族歌舞剧院签下合同。明年6月剧团将赴芬兰、瑞典作商业演出。

难怪宝力道抑制不住兴奋。他说:"上海国际艺术节定位高,是我们中西部文化走向世界的最好平台。"

再现文化码头,文化之都指日可待

历史不可能完全恢复。再现文化码头,这个码头也与昔日有了许多不同。这个码头大了,接纳的是中华,是世界文艺团体。70年前的码头,停靠的多是江浙一带的小剧团、小戏班。今天的码头,祖国各地,从南到北,从东到西,几乎没有一个省份,不在国际艺术节上展露一番的。世界五大洲,从大国到小国,从富国到穷国,难以计数的国家和地区,争相参与上海国际艺术节。这个码头,是国家性的、世界性的。

这个码头深了,承载的是中华乃至世界一流文化。2006年,著名舞蹈家杨丽萍将《云南映象》送到上海国际艺术节。今年,她又将一台藏族原生态歌舞《藏谜》带到上海。10月28日,法国著名指挥家艾森巴赫和中国青年钢琴演奏家郎朗,首次在上海合作,成功演奏了贝多芬的《第四钢琴协奏曲》,以及世界名曲《马勒第一交响曲——巨人》。这个码头,是先进性的、一流性的。

这个码头重了,托起的是一座城市的文化与文明。过去的文化码头,其意义多是:一个剧团的壮大,一个演员的走红。今天的这座文化码头,其意义就大了。它在于,利用这个平台,为民族文化走出去服务。它在于,吸纳一切优秀文化,推动原创文化发展。它在于,让人民不出城门,共享世界文化成果。它在于,提升市民审美能力,提高文明素养。它在于,丰满这座城市,让她高雅起来、庄重起来。这个码头,缔造的是一座城市,乃至一个民族的文明。也许,当文化"半壁江山"之誉重新归来时,这座城市也将成为世界文化之都。

The Renaissance of Shanghai as a Cultural Dock

Zhao Lanying, Xiao Chunfei Xinhua Agency

The day Shanghai lost its reputation as a dominant cultural power, it also lost it position as a cultural dock. Gone are the days when hustle and bustle was common sight. The millennium appeared to have died out. Astonishingly, however, the exquisiteness and elegance of Shanghai as a cultural dock was restored by the ongoing China Shanghai International Arts Festival, which has gone through 9 years' struggle.

Resembling other world-renowned arts festivals, Shanghai International Arts Festival has radiated its fame to every corner of the world.

艺术节荣誉榜

1、2005 年国际节庆协会（IFEA）
　中国最具国际影响力十大节庆活动（奖牌）
2、2007 年国际节庆协会（IFEA）
　中国最具国际影响力十大节庆活动人物奖（奖杯）
3、中国节庆产业年度评选活动组委会（CFIC）
　"中国十大文化艺术类节庆"
4、2008 年中华民族文化促进会首届"节庆中华"奖
　《节庆中华十佳奖》（奖牌、奖杯、领奖照片）
5、国际节庆协会（IFEA）会员单位证书

6、中国上海国际艺术节是亚洲艺术节联盟发起单位,2003 年 10
月 24 日至 25 日在上海举行亚太艺术节联盟筹委会上海会议。
2004 年在新加坡举行的首届亚洲艺术节联盟成立大会上,中国上
海国际艺术节当选为常任理事,中国上海国际艺术节中心总裁陈
圣来作为艺术节的代表,当选为亚洲艺术节联盟副主席。

世界高官盛赞艺术节

埃及文化部长感谢函

中华人民共和国孙家正阁下:

您好！值此埃及文化周活动在上海闭幕之际,我很荣幸地向阁下、向中国人民、向中国上海国际艺术节中心为举办上述文化周所付出的努力表示高度赞赏和感谢。这种努力不仅是双边真诚合作关系得体现,而且也反映了中、埃两国作为人类文明的摇篮所拥有的传统友谊。

顺致崇高的敬意。

埃及文化部长

法鲁克·侯斯尼

澳大利亚外交部长感谢函

中国上海国际艺术节是目前全世界最出色的国际艺术节之一,澳大利亚非常荣幸能作为第一个嘉宾国家被邀请参与到其中。

参与此次艺术节对澳大利亚而言是一个机会,能将我们丰富多元的艺术带入全球重要的文化之都之一上海,并且展现若干我们最好的音乐、戏剧、视觉艺术、电影、文学、舞蹈和新媒体。

澳大利亚外交部长亚历山大·唐纳

The China Shanghai international Arts Festival is one of the prestigious international arts festivals in the world today and Australia is pleased to be invited to participate as the first guest nation.

Participation in the Festival is an opportunity for Australia to bring to Shanghai the rich diversity of our arts in one of the most significant cultural capitals in the world and to present some of our best music, theatre, visual arts, film, literature, dance and new media.

中共上海市委常委、宣传部部长王仲伟与(时任)中国文化部副部长潘震宙、(时任)上海市副市长周慕尧陪同澳大利亚外交部长亚力山大·唐纳观看澳大利亚文化周多媒体杂技演出。

匈牙利文化教育部国务秘书感谢函

尊敬的陈圣来总裁：

我想在此告知您十一月份在北京和上海举办的经典匈牙利活动取得了圆满成功，这一成功获得了中匈媒体、组织者和参与者的一致首肯。

孔子曰：不专心致志，则不得也。在准备匈牙利文化活动的过程中，我们一直遵循着这句名言，并试着去体会它。我们把最好的艺术作品和最有才华与名望的艺术家带到中国，因为我们想在带给中国观众欢娱的同时也向你们介绍匈牙利文化的精粹。

我们特别高兴看到有这么多种类和数量的作品在这里上演，而这一切都应归功于中国上海国际艺术节。你们每年组织的这一系列文化活动的确相当杰出，我希望今年对匈牙利节目的推介能为今后长期并硕果累累的合作关系跨出第一步。

我也深刻感受到：如果没有中国的政府官员，组织者和参与者，我们也不可能取得成功。请允许我在此以匈牙利文化和教育部的名义对您和您的同事表示感谢，感谢你们的支持，使匈牙利文化得以在中国展示。我们还要特别感谢陈忌谮小姐，她为此次展演倾注了全部用心。

我真诚希望此次的文化展演以及中匈双方的合作能进一步增进两国之间的友谊。

再次感谢您的合作。能体验到中国人民的热情与真诚，我和同事们都感到非常高兴。

此致

敬礼！

匈牙利文化教育部国务秘书 卡塔琳·鲍加依

Dear Mr.Chen,

I wish to inform you that judging from the Chinese and Hungarian press and the reports of organizers and participants the November phase of the Hungarian cultural debut in Beijing and Shanghai proved to be a real success.

In the course of planning the Hungarian cultural programme, we worked along the lines of Confucius: "Wheresoever you go, go with all your heart."That is what we tried to realize. We took our best artistic productions and most talented and world famous artists to China, because we wanted to delight the Chinese people and introduce you the quintessence of our culture.

I am especially happy that so many and so diverse productions were shown to the people of Shanghai thanks to China Shanghai international Arts Festival. This series of events that you organize each year is a truly outstanding one and I hope this year's introduction of Hungarian programmes will be the first step in a long–lasting and fruitful relationship.

I am well aware of the fact that without the help of Chinese officials, organizers and other participants, we couldn´t have achieved this success. Please, allow me to express my gratitude to you and your colleagues in the name of the Ministry of Education and Culture of the Republic of Hungary for having supported us to present our culture to the Chinese people. Please extend our special thanks to Ms. Forrina Chen, who worked with full dedication for the Hungarian shows to be staged.

I sincerely hope that these events and the effective cooperation of Chinese and Hungarian participants are also going to strengthen the traditionally good relations between our nations.

Thank you again for your cooperation. It was a real pleasure for me and my colleagues to experience the hospitality and kindness of the Chinese people.

Yours sincerely

Katalin Bogyay

Secretary of the Ministry of Education and Culture of the Republic of Hungary

"我国的新闻、通讯及艺术部和多家政府机构都认为新加坡节能成功及顺利举行,中国上海国际艺术节的参与是关键因素。艺术节的加入,让中国民众对新加坡节取得高度的信任,接受度也大大提高,使新加坡节成功举行。"

——新加坡艺术节总监吴青丽女士

"Ministry of Information, Communication and the Arts and several government organizations in Singapore all believed that the participation of China Shanghai International Art Festival is the key factor in holding the successful Singapore Culture Week. Because of CSIAF, Singapore Culture Week got a high degree of trust and enhanced the acceptance from Chinese people, so that lead to a success of the Singapore Culture Week."

Ms. Goh Ching Lee, Artistic Director of Singapore Arts Festival

"上海是现代世界的一个发动机,中国上海国际艺术节在世界上取得越来越好的声誉。我非常清楚,全世界都在这里。"

——匈牙利共和国教育和文化部部长希莱尔·依什特万先生

"Shanghai is one of the engines of the modern world, and CSIAF made the increased high reputation in the world. I am clear that the whole world is here."

Dr. István Hiller, Minister of Education and Culture of The Republic of Hungary

"匈牙利的系列演出在中国成功地举行,是我们与中国在文化合作方面的里程碑。在过去两国 58 年的外交关系中,我们从来没有做过如此大规模的匈牙利文化推介。中国上海国际艺术节为我们的演出提供了一个卓越的平台,从而为来年更多的合作垫下基石。"

——匈牙利共和国驻沪总领事海博先生

"A series of Hungary's performances have been successfully held in China, it is the milestone of culture cooperation between China and us. In the past 58 years of two countries in diplomatic relations, we have never done such a large scale activity to promote the Hungary culture. CSIAF provides an excellent platform for our programs, and it is the base for more cooperation in the future."

Mr. Hajba Tamás, General Consul of Consulate of The Republic of Hungary in Shanghai

"我被中国上海国际艺术节所震撼、所吸引、所说服,因为这个艺术节有相当多的各国文化交流,所以说是很国际性,能吸引很多人。中国上海国际艺术节就是这样一个舞台,它让全世界都知道我们,而不是因为战争或者仇恨,而是因为将如此美丽的艺术展示给大家。"

——西班牙萨克沙剧团团长马努埃拉·吉诺特先生

"I was shocked, attracted and persuaded by CSIAF, because of the considerable culture exchanges among the countries, so that is very international, able to attract numerous people. CSIAF is such a kind of stage, which let the world know us, not because of the war or hatred, but such beautiful arts will be shown to everyone."

Mr. Manuel V.Vilanova Guinot , Director of Xarxa Theatre, Spain

"文化是城市发展的润滑剂,上海是个有文化的城市,通过举办国际艺术节,支持文化并向全世界推广是非常重要的。"

——美国节事传媒公司董事长查尔斯·布朗先生

"Culture is the lubricant of urban development, and Shanghai is a city of culture. CSIAF held in support of promoting the culture to the world is very important."

Mr. Charles D. Brown, Board Chairman of Festival Media Corporation

"我是首次到上海参加艺术节,所见所闻非常惊讶,中国上海国际艺术节是我参加过的艺术节中最好的艺术节。"

——瑞士文化艺术委员会主席派厄斯·克努塞尔先生

"This is my first time to attend the arts festival in Shanghai. I was so surprised what I saw and heard. CSIAF is the best arts festival which I have ever seen before."

Mr. Pius Knüsel, Director of Pro-Helvetia, Switzerland

"上海的发展非常之快,中国人民生活水平的提高也非常之快,看到人民满面笑容都很高兴,而且艺术节已成为人民生活的组成部分,说明人民生活质量提高了。"

——土耳其外交部对外宣传及文化事务总长瓦洛尔·厄兹欧查克先生

"Shanghai's development is very fast, as well as the Chinese people's living standards have improved rapidly. I am very pleased to see the smiles everywhere. And CSIAF has become a part of people's life, which shows people's quality has increased."

Mr. Varol Ozkosak, Director General of Promotion and Culture Affairs

Department of Foreign Affairs Ministry, The Republic of Turkey

"上海原来在人们心目中是商人进入的地方,而现在也成了艺术节进入的地方,尽管中国上海国际艺术节是年轻的,但已得到世界的认可。"

——国际艺术经理人协会(IAMA)执行总监哈里森先生

"Originally, Shanghai is considered as the place where is full of business activities, and now it has become to be the center of arts festival. However, CSIAF is still young, it has already been recognized by the world."

Mr. Atholl Swanston Harrison , Executive Manager of International Artist Managers' Association(IAMA)

"我有幸参加组织得如此完美的艺术节,有机会会见这么多世界各国的朋友,对办好埃及开罗艺术节很有好处。"

——埃及文化部副部长安瓦·埃布拉汗姆先生

"It is my pleasure to attend such a wonderful, well organized Arts Festival, and have the opportunity to meet so many friends around the world, and it is beneficial for me to plan for Cairo Arts Festival in Egypt."

Mr. Anwar Ebrahim, Undersecretary of the Egyptian Ministry of Culture

"在巴西至今还没有举办过综合性的国际艺术节,只有歌唱、舞蹈等专业性艺术节。中国上海国际艺术节值得我们学习,也是我们努力的方向。"

——巴西 DELL'ARTE 演出公司执行经理道尔斯伯格先生

"In Brazil, we haven't held such a comprehensive international art festival, we only have chorus festival, dance festival, etc. CSIAF is worthy of our study and the direction for our effort."

Mr. Douglas , Executive Manage of DELL' ARTE performance company, Brazil

"上海是一个国际化大城市,上海艺术节是一个国际性的艺术节,是一个很好的平台。我们希望能够与艺术节签订一个 5 年的合作计划。"

——挪威音乐会组织项目制作人歇尔·索罗比先生

"Shanghai is an international metropolis, and CSIAF is an international arts festival. It is a good platform and we hope to sign a 5 year cooperation plan with CSIAF."

Mr. Kjell Julion Thoreby, Project Producer of RIKSKONSERTENE, Norway

共铸艺术节的辉煌
Forge the Glory for the Festival

　　十年实践，十年创造，十年发展，十年辉煌。

　　艺术节的辉煌包孕着无数艺术家的才华、亿万大众的热情、众多企业家的真诚。

　　他们是艺术节的挚友，是他们，共铸起艺术节的辉煌。

My very best wishes
to the
China Shanghai Inter-
national Arts festival
and its 10th anniversary,
It is always a great
pleasure to collaborate
with you !
yours
Christoph Eschenbach

世界著名指挥大师克里斯多夫·艾森巴赫
欣然挥毫为艺术节十年庆典题词祝福

　　世界著名指挥大师克里斯多夫·艾森巴赫曾三次率团参加中国上海国际艺术节，与艺术节一直保持着良好的合作关系。2008 年 6 月 8 日晚，艺术节中心代表拜访了正在上海的艾森巴赫，向他转达了陈圣来总裁和艺术节全体工作人员的问候，并邀请他在适当的时候，再次访问中国上海国际艺术节。艾森巴赫欣然接受了邀请，并为今年即将到来的艺术节十年庆典表示祝贺并题词。题词(见下图)译文如下：

　　把我最美好的祝愿致以中国上海国际艺术节及她的十周年庆典。

　　能与艺术节合作一直是件令我非常愉快的事！

<div align="right">

克里斯多夫·艾森巴赫
2008 年 6 月 8 日于上海

</div>

中共上海市委常委、统战部部长(时任艺术节组委会副主任、上海市副市长)杨晓渡会见艾森巴赫。

三访艺术节的著名指挥家艾森巴赫

克里斯多夫·艾森巴赫,当今世界交响乐舞台上最具影响力的指挥大师,曾指挥过几乎所有的世界顶级交响乐团,曾获得过"德国总统荣誉十字勋章"的殊荣。艾森巴赫以其精益求精的创作态度、精致严谨的表演风格和对中国上海乐迷的深情,在艺术节上谱写了一曲"梅开三度"的顶级交响。

2003年第五届艺术节开幕式上,他率领德国NDR交响乐团,以贝多芬和勃拉姆斯的经典,奏响艺术节最恢弘的篇章。

2004年,第六届艺术节上,他携手法国巴黎交响乐团,以银色小棒诠释法兰西的灵秀洒脱,为中法文化年平添一串悠扬而生动的韵律。

2007年,第九届艺术节上,他指挥法国巴黎管弦乐团,与钢琴才子郎朗联袂登台。师徒二人用音乐对答交流,将古典与青春的合弦演绎到极致。

2008年6月,在上海热情的初夏季节,艾森巴赫率美国费城交响乐团再次来沪,在东方艺术中心贵宾室,他热情地会晤艺术节的朋友,并欣然命笔,写下了这样一段热情洋溢的话语:"把我最美好的祝愿致以中国上海国际艺术节及她的十周年庆典,能与艺术节合作一直是件令我非常愉快的事!"

再次合作,我们共同的期待!

Christoph Eschenbach's Three Visits to CSIAF

Christoph Eschenbach, enjoys the prestige as a conductor master in the symphony world. He has conducted almost all the world top–notch orchestras. He has been awarded "the Verdienstorden der Bundesrepublik Deutschland". With his stringent working attitude, exquisite performing style and deep affection for his Shanghai music lovers, Eschenbach has appeared on the stage of the festival three times, composing a most prominent symphony for himself.

不断给艺术节带来惊喜的格林·墨菲

第十届中国上海国际艺术节上，我国文化部为澳大利亚悉尼舞蹈团艺术总监、国际著名舞蹈编导格林·墨菲颁发了"国际文化交流奖"。

格林·墨菲是中国上海国际艺术节的老朋友，是一位才华横溢的艺术家。他曾带着他担任艺术总监的悉尼舞蹈等和他编导的作品4次参加中国上海国际艺术节，为艺术节不断地带来新的惊喜。

2002年第四届艺术节上，他编导的舞剧《莎乐美》，以独特的创意、富有震撼力的音乐、舞蹈，向观众诉说了如梦如幻的莎乐美的故事。莎乐美在迷惑继父时跳的飞纱舞，如梦如幻地在空中旋转足足四分钟之久，创新的表现样式给上海观众留下久久难忘的印象。2005年第七届中国上海国际艺术节开幕式演出，墨菲和上海歌舞团、悉尼舞蹈协会合作推出了一台全新的舞剧《花木兰》。墨菲从舞剧观赏心理和剧情视觉效果出发，对花木兰的故事进行全新的创造。新颖独特的编舞手法融会了中国古典舞的委婉典雅与西方现代舞的奔放洒脱，精彩生动地演绎了一个传统的中国故事，演出了一个墨菲版的新《花木兰》，更是一个中国的原创舞剧《花木兰》。

2006年第八届艺术节，墨菲以他惊人的艺术天才，为艺术节送来了时尚新版芭蕾舞剧《天鹅湖》和现代舞剧《钢琴别恋》两台剧目，为艺术节带来了别样的惊喜。由格林·墨菲执导、澳大利亚国家芭蕾舞团演出的新版舞剧《天鹅湖》堪称2005年国际芭蕾舞台上最受瞩目的经典剧目之一。墨菲选择这个题材来创作，影射了戴安娜王妃、查尔斯王子、卡米拉之间的爱情悲剧，也显示了对经典的致敬。新版本令柴可夫斯基的永恒经典成为激情四溢、逼视人性、充满现代理念的情感之旅，爱与背叛的心路历程在华美而富于戏剧表现力的舞蹈语汇和现代皇室生活场景中得到摄人心魄的完美体现。

由格林·墨菲执导、澳大利亚一流现代舞团体悉尼舞蹈团演绎的现代舞剧《钢琴别恋》，则再次印证名导加名团黄金组合的非凡震撼力。《钢琴别恋》中墨菲首次将钢琴从作品、音质到外形美与现代舞水乳交融，在舞者与钢琴的亲密对话中携观众经历一次跨越世纪的钢琴音乐之旅。悉尼舞蹈团17位艺术家丰富多彩的舞蹈编排，每一段都完美契合了舞台上大钢琴现场演奏出的音乐片段，舞台布置不但营造了一个梦幻多姿的梦境，现场演奏者手指在钢琴上的跃动也会通过投影清晰可见，整部演出呈现出神秘与精致的灵韵。

Never Failing to Bring Surprises

As a talented artist, Graeme Murphy is an old friend of China Shanghai International Arts Festival. He has sated the audience with his own works and led Sydney Dance Company as the artistic director to grace the CSIAF's stage four times. He never fails to bring surprises to CSIAF.

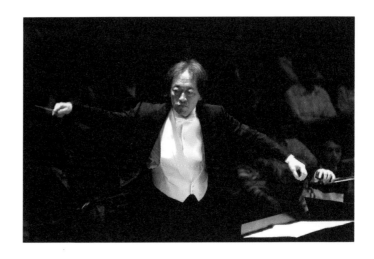

Congratulations for your 15th
anniversary of the China Shanghai
International Arts Festival.
Your contribution to cultural
exchange between countries is
of immense value and importance.
My sincere thanks!

郑明勋题词的译文

"恭祝第十届中国上海
国际艺术节即将开幕。贵
艺术节对促进世界各国与
中国之间的文化交流作出
了卓越贡献,对此我致以
衷心的谢意!"

The World Renowned Conductor Chung Myung–whun

The World Renowned Korean Conductor Chung Myung–whun

is our festival´s old friend. In 2005, he took part in the 7th China Shanghai Interantional Arts Festival together with the Tokyo Philharmonic Orchestra. In 2006, he conducted the Dresden State Orchestra in the 8th China Shanghai Interantional Arts Festival. In order to see the gentleman´s demeanor again, lots of music fans came to Shanghai from across the country to attend his lecture, which led to a cyclone of Chung Myung –whun sweeping across the Shanghai music community.

深受乐迷追捧的世界著名指挥家郑明勋

世界著名韩国指挥家郑明勋是艺术节的老朋友了。2005 年郑明勋率日本东京爱乐乐团参加第七届中国上海国际艺术节,演奏柴可夫斯基的《D 大调小提琴协奏曲》和肖斯塔科维奇的《d 小调第五号交响曲》,勃拉姆斯的《c 小调第一号交响曲》和《a 小调小提琴与大提琴的二重协奏曲》。2006 年又率当今世界最古老的交响乐团德国德雷斯顿国家交响乐团参加第八届艺术节。演奏贝多芬《第五交响曲》和勃拉姆斯《第四交响曲》。郑明勋指挥居然从头到尾完全背谱指挥,这在交响乐演出中相当罕见,令听众赞叹折服。郑明勋的指挥既激情四溢,又不失严谨细腻,在他的指挥下,弦乐声部的伤感和纤弱,管乐之间无奈的对话、竖琴的画外音和长笛的心灵独白等,表现得清晰透明,体现了层次分明的情感内涵。郑明勋热衷交响乐普及活动,把古典音乐的普及工作送到这个城市的各个层面。他在沪停留的短短两天内,和大中学生乐团、普通市民亲密接触。不少乐迷为了能够再次领略郑明勋的风采,从各地纷纷赶来上海聆听他的讲座。在上海掀起一股" 郑明勋旋风 "。

第十届中国上海国际艺术节与
克缇(中国)的组合 Logo

把"爱与分享"的种子播撒社会每个角落

克丽缇娜国际集团总裁 陈武刚

经常有人问我,究竟是什么力量支持克缇人奋斗不懈? 是在哪一时刻,让我们觉得最为光彩荣耀? 我想,那一定是成为一个公认的文化艺术知音和一个美丽的传播者。金秋十月,克缇定会在中国上海国际艺术节开幕之际花团锦簇,结出金灿灿的艺术之果。

克缇事业依凭人与人间的分享而起家、苗壮,现在稍具规模,必当把成果回馈与社会会上的每一个人。"爱与分享"的种子,已经在克缇企业里生了根。作为辛勤的园丁,我们终于盼到了满园的枝繁叶茂,花香芬芳。

每一个感受艺术的人都会被美丽的画面、声音、语言、文字和他们所代表的思想所震撼。在克缇事业中成功的领导者,除了要有分享与感恩的情怀,更应该不断培养对哲学、艺术的兴趣与品味。而从事一个带给人们美丽的事业是幸福的,身为一个美的传播者会让人的心灵由内而外地得到升华。

时光荏苒,克丽缇娜秉承传播健康、美丽的企业理念,始终关注艺术潮流的文化气息,自 2002 年起相继鼎力资助第四届中国上海国际艺术节《"克丽缇娜之夜"神魅巴黎——法国巴黎大型浪漫歌舞表演》、第五届中国上海国际艺术节《克丽缇娜激情相约探戈女郎》、第五届中国上海国际艺术节《"克丽缇娜之约"上海弦乐四重奏》、第六届中国上海国际艺术节《法国文化在上海——克丽缇娜美丽预约》、第七届中国上海国际艺术节《法国文化在上海——克丽缇娜美丽预约——雷蒙达》,并以"健康、美丽、财富"为宗旨成为 2006 年第八届中国上海国际艺术节全程合作伙伴。

这一切的一切, 不但凝聚着中国上海国际艺术节人的心血,更透露着一个信息,克缇人愿为美的传播添砖加瓦。我更希望,"爱与分享"的种子,能通过克缇事业的成功,被散播到社会的每个角落,让全社会都能被"爱与分享"的根干紧紧簇拥围绕,培养出更具建设性的资源与文化,就像克缇温暖的大家庭。

最后,我谨代表克缇(中国)日用品有限公司祝中国上海国际艺术节获得圆满成功!

Sharing Love with You and Me

Chen Wugang President of Kelti International Co., Ltd

I often find myself confronted with questions like "what motivated Kelti staff to strive untiringly?" or "At what moment, you feel pride and glory the most?" My answer undoubtedly is – when we become a widely – recognized cordial friend of arts and an ambassador of beauty. In this golden October, Kelti will surely harvest abundant golden apples at the opening of the 8th China Shanghai International Arts Festival.

创业篇

1999 年 10 月, 世纪之交一个金色的秋天。在改革开放的大潮中, 中国上海国际艺术节, 诞生在黄浦江畔。国家文化部决定, 这个国家级的国际艺术节每年固定在上海举办。从此, 上海的金秋艺花烂漫, 金秋的上海满城欢颜。

Founding of the CSIAF

The October of 1999 was in golden autumn at the turn of the century. In the tide of China's opening up, China Shanghai International Arts Festival (CSIAF) was born by the Huangpu River. It was decided by the Ministry of Culture that this annual state-level international arts festival would be held in Shanghai regularly. From then on, autumn in Shanghai is always blooming with artistic flowers; the Shanghai in autumn is immersed in delight and merriment.

P22-P30>>>

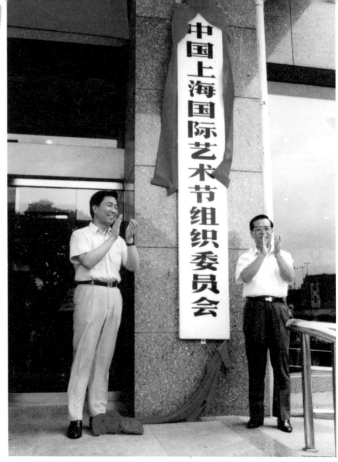

中共中央政治局委员、中央组织部部长(时任文化部副部长、首届中国上海国际艺术节组委会副主任)李源潮和时任中共上海市委副书记、首届中国上海国际艺术节组委会执行副主任龚学平为中国上海国际艺术节组委会揭牌。

Unveiling Ceremony of the Organizing Committee of CSIAF

Under the approval of the State Council of P.R. China on Dec. 28, 1998, China Shanghai International Arts Festival will be held annually in Shanghai as of and after 1999. This cultural event is hosted by Ministry of Culture, organized by Shanghai Municipal People's Government.

The Organizing Committee of China Shanghai International Arts Festival was formally established under the care of Ministry of Culture and Shanghai Municipal People's Government. Chairmen of the committee were Sun Jiazheng, then Minister of Culture, and Xu Kuangdi, then Mayor of Shanghai. The Unveiling Ceremony of the Organizing Committee of CSIAF was held on Jul . 31, 1999. Li Yuanchao, Vice Minister of Culture and Vice Chairman of the Organizing Committee of the 1st CSIAF, and Gong

艺术节组委会举行揭牌仪式

1998 年 12 月 28 日,经国务院批准,由国家文化部主办、上海市人民政府承办的中国上海国际艺术节定于 1999 年起在上海举办。

在文化部和上海市委、市政府的关心下,中国上海国际艺术节组织委员会正式成立。组委会主任由时任文化部部长孙家正和时任上海市市长徐匡迪担任,1999 年 7 月 31 日,中国上海国际艺术节组委会举行揭牌仪式。时任文化部副部长、首届中国上海国际艺术节组委会副主任李源潮和时任中共上海市委副书记、首届中国上海国际艺术节组委会执行副主任龚学平为中国上海国际艺术节组委会揭牌。

揭牌仪式后,李源潮在接受记者采访时说:"将中国国家级的国际艺术节举行的地点选择在上海,并确定以后每年都在上海举办,有三个理由:上海作为中国最大的开放城市,开放的含义不仅是指经济上的,更应该有文化方面的内容;上海有着很好的文化设施,并且在精神文明建设上颇有成果,同时已经有过举办大型国际艺术节的经验;还有一点是上海有中外文化交流的历史和传统。"

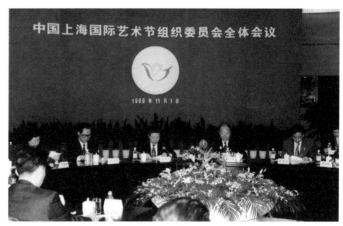

全国政协副主席、中国文联主席(时任组委会主任、文化部长)孙家正、中国工程院院长(时任组委会主任、上海市市长)徐匡迪出席会议并发表重要讲话。

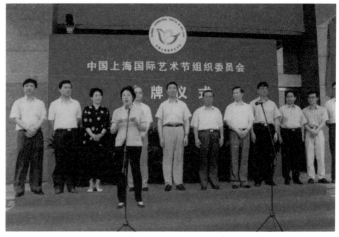

中共上海市委副书记(时任上海市政府副秘书长、首届中国上海国际艺术节秘书长)殷一璀主持揭牌仪式。

Xueping, then Deputy Secretary of CPC Shanghai Committee and Executive Vice-Chairman of the Organizing Committee of the 1st CSIAF, unveiled the Organizing Committee of CSIAF.

The plenary session of the Organizing Committee of the 1st CSIAF was held in the Yangtze River Hall of the Shanghai International Convention Center on Nov. 1, 1999. Sun Jiazheng, then Chairman of the Organizing Committee and Minister of Culture, and Xu Kuangdi, then Chairman of the Organizing Committee and Mayor of Shanghai, attended the meeting and made important speeches, declaring that the preparatory work for CSIAF was completed and that the grand opening ceremony would be held at Shanghai Grand Theatre on the very night.

龚学平在揭牌后表示:"文化部把国家级的国际艺术节放在上海举办,充分体现了对上海的重视和关心。我们要通过举办国际艺术节增进和拓宽中国与世界文化的交流和合作,借鉴世界优秀文化艺术成果,促进我国文化艺术的繁荣,也借此展示我国的优秀艺术成果,让世界领略中华民族文化的风采,这对于建立我国改革开放的形象有积极的意义。"

1999年11月1日第一届中国上海国际艺术节组委会在上海国际会议中心长江厅举行全体会议。时任组委会主任、文化部长孙家正,时任组委会主任、上海市市长徐匡迪出席会议并发表重要讲话,宣布首届艺术节筹备工作就绪,当日晚上将在上海大剧院隆重开幕。

《地球是个美丽的圆》

中国上海国际艺术节节歌最终选择了《地球是个美丽的圆》。

这首歌的词作者是词作家王健，一个为灵魂而写，为信念而歌的女作家。

当年，中国上海国际艺术节节歌征稿办公室给远在北京的王健去了一份约稿信，要得很急。这位曾为上海电视节写了《歌声与微笑》主题歌的北京词作家，自信和上海真是有缘。情之所至，她一边唱着一边写，一边改，一气呵成写出了《地球是个美丽的圆》。她谈及这首歌词的创作过程时说："我们都是地球村的村民，人类需要彼此接近、交流、沟通，尽管还有天灾人祸。一万年前这个地球还是个不毛之地，以后有了生命，是人类一代一代地把它打扮得这么美丽，怎能忍心去破坏它，希望明天的地球比今天更美丽。"王健的这个想法酝酿时间很长，所以写得很快。上海的作曲家徐坚强被歌词打动，谱出了深情美丽的曲子。

艺术，大爱无疆，她是地球村村民心与心的对话，是人类共同拥有的财富。艺术，让人类更加亲密牵手，沐浴同一阳光。于是，《地球是个美丽的圆》在众多应征歌曲中脱颖而出。节歌，就是她了！

每当艺术节来临，节歌欢快的旋律总是在申城的剧场、广场回荡。

The Earth Is a Wonderful Round—This Is Our Anthem!

'The Earth Is A Wonderful Round' was finally chosen as the anthem of China Shanghai International Arts Festival.

The lyrics were written by Wang Jian, a female writer for soul and faith.

The Earth Is a Wonderful Round (Anthem of CSIAF)
The earth is a wonderful round.
You're living here while I'm staying there.
There're times we get the feeling of remoteness.
But all in a sudden, you magically show up right in front of me.
The earth is a wonderful round.
I'm in the East while you're in the West.
I enjoy your Divine Comedy.
You love my Soaring High.
We are friends under the same sky,
Joining hands to knit the wreath of arts.
Let's hold our hands more firmly,
To cheer widely on this green planet.

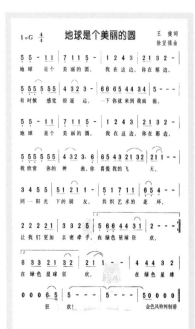

《地球是个美丽的圆》
（艺术节节歌歌词）
艺术节节歌——艺术节宗旨的音乐演绎
地球村村民的共同心声

地球是个美丽的圆，
你在这边我在那边，
有时候感觉很遥远，
一下你就来到我面前。
地球是个美丽的圆，
我在东边你在西边，
我欣赏你的神曲，
你喜爱我的飞天。
同一阳光下的朋友，
共织艺术的花环。
让我们更加亲密牵手，
在绿色星球狂欢。

1999 年 7 月 24 日中国作协党组书记、副主席（时任首届中国上海国际艺术节组委会副主任、中共上海市委常委、宣传部部长）金炳华为节徽揭幕

ART——
艺术,和平与友谊的使者

　　中国上海国际艺术节节徽由沈璐劼（设计时为上海轻工高等专科学校学生）设计。节徽的图案,由红、黄、蓝三色的英文字母"A""R""T"巧妙组合而成。"ART"是"艺术",而红、黄、蓝则是美术中的三原色,是艺术的象征。字母的变形宛如一羽灵动的和平鸽,体现中国上海国际艺术节"和平"、"友谊"、"交流"、"合作"的宗旨。整个图案又恰似一朵盛开的鲜花,象征艺术节之花长开不谢。

　　The logo of CSIAF is a pattern pieced together by English letters 'A', 'R' and 'T' in a clever way. The three letters are respectively in red, yellow and blue. Altogether, it stands for "ART', while red, yellow and blue, the three primary colors in fine arts, are the symbol of art. The deformation structure of the three letters resembles a flying peace dove, which embodies the tenet of CSIAF — 'Peace', 'friendship', 'exchange' and 'cooperation'. Also as it looks like a blooming flower, the whole pattern symbolizes the immortality of CSIAF.

　　On Jul.24, 1999, the logo of CSIAF was unveiled by Jin Binghua, then Vice Chairman of the Organizing Committee of the 1st CSIAF, Standing Member of CPC Shanghai Committee and Minster of Publicity Department of CPC Shanghai Committee.

向世界发出的邀请

——艺术节的第一张海报

　　1999 年秋天,首届艺术节的一批海报,出现在申城的街头、商厦、场馆,引起市民的瞩目,这是艺术节向世界发出的邀请。热情洋溢的海报,告诉世界,首届中国上海国际艺术节 1999 年 11 月 1 日将在上海拉开帷幕,上海张开热情的臂膀欢迎五洲四海宾朋的到来!

　　将提琴和萨克斯的主要部件打散后重新组合,体现出艺术节国际性和群众性兼具的特点,整幅作品以暖色调为主,橘黄色凸现出经典和辉煌。(作者:郑芳)

An Invitation to the World
——The First Poster of CSIAF

　　画面上那只艳丽抽象的红色大蝴蝶,是传统的中国工笔画,仔细看却是明天的"明"字的行书体,这是作者挥笔写就,再扫描上去的。意味着艺术节站在传统面前却直面未来。(作者:李霆)

　　由各国国旗编织而成的艺术之鸟冲天向上,彰显了艺术节的国际性,也象征着艺术节巨大活力。高高耸立的东方明珠、宽阔的外滩美景,象征着上海海纳百川、欢迎四海来宾的胸怀。(作者:郭力)

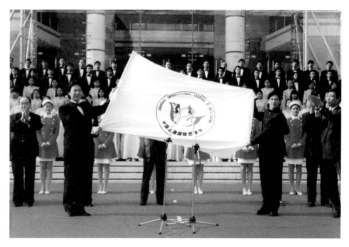

我为艺术节升旗

1999 年 10 月 17 日下午,中国上海国际艺术节升旗仪式在上海大剧院正门广场隆重举行。数百面艺术节节旗与各参演国家、地区的国旗、地区旗迎风招展。

时任文化部副部长、首届中国上海国际艺术节组委会副主任李源潮代表组委会向上海艺术家代表廖昌永、黄豆豆授旗,在 3 名护旗手的护送下,两位年轻的艺术家走向广场一侧的旗杆,伴随着新诞生的艺术节节歌的旋律,艺术节节旗冉冉升起。

艺术节的旗帜高高飘扬,她将引领艺术家和广大人民群众走进艺术圣殿,共享中外优秀艺术的魅力。

Raising Flag for CSIAF

On the afternoon of Oct. 17, 1999, the flag–raising ceremony for China Shanghai International Arts Festival was solemnly held on the front square of Shanghai Grand Theatre. Fluttering in the wind were hundreds of national flags of participating countries and regional flags of participating regions, along with the CSIAF flag.

Li Yuanchao, then Vice Minister of Culture and Vice Chairman of the Organizing Committee of CSIAF, on behalf of the organizing committee, delivered the flag to Liao Changyong and Huang Doudou who were representatives of Shanghai artists. Accompanied by three flag–escorts, the two young artists walked to the flagpole. CSIAF flag was then slowly raised to the rhythm of the newly–born festival anthem.

1	
2	

1、著名青年歌唱家廖昌永、著名青年舞蹈家黄豆豆为艺术节升旗。

2、艺术节节旗高高飘扬。

艺术节吉祥物
——可爱的大师鸟

名称：爱的大师（ART MASTER）

性别：中性

特征：热情率真，自信睿智，敬业谦和，举止优雅，充满艺术活力和气质。

　　中国上海国际艺术节吉祥物的灵感创意来自于黄浦江鸥，重新演绎了艺术节标识中的三色鸟，并且汲取了众多顶级艺术家的神韵，整合而成一个可爱而优雅的"大师鸟"，取名为"爱的大师"（Art Master）。

　　这是个温暖的名字："爱的"和英文"Art"谐音，正说明了艺术与心灵的相通，值得所有人去爱；"大师"是因为吉祥物参照了艺术大师们的表情，影印了艺术大师们迷人的风采、精湛的技艺、高尚的品格和率真的个性而形成独具魅力的称呼和象征。

　　"爱的大师"秉承艺术节"经典一流，探索创新"的理念，它的设计浸润了中国文化的特色，融合了国际性、时尚感。它有着红色的热烈头发，洋派而浪漫；它黑瞳粉颊，有着中国娃娃的天真质朴。它浑身上下洋溢着健康活泼、气质优雅的艺术灵气，他一举一动充满了亲切感和亲和力，它不仅仅是热爱艺术的大师，更是充满爱心的艺术精灵，是与民同乐的亲善大使，也是上海海纳百川、热情友好的形象大使和文化象征。

Mascot of CSIAF—Cute Bird Art Master

　　The inspiration of the mascot of CSIAF was from river –gull on the Huangpu River. This echoes the Three –color Bird in the logo of CSIAF, meanwhile absorbing the creative thoughts of numerous top – notch artists. This adorable and graceful 'master bird' was therefore named "Art Master".

时任中共中央政治局常委、国务院副总理李岚清，时任中共中央政治局委员、上海市委书记黄菊，时任全国政协副主席张思卿，时任艺术节组委会主任、文化部部长孙家正，时任艺术节组委会主任、上海市市长徐匡迪等领导出席第一届中国上海国际艺术节开幕式。

世纪之交的艺术盛典

首届中国上海国际艺术节隆重开幕

A Grand Arts Occasion at the Turn of the Century

——The 1st China Shanghai International Arts Festival Ceremoniously Kicking off

The 1st China Shanghai International Arts Festival Ceremoniously kicked off at Shanghai Grand Theatre on the evening of Nov.1, 1999. Jointly played by the Chinese and foreign artists, a magnificent symphony was resonating in Shanghai's golden autumn. Mixing the western and eastern elements, a splendid picture was gracefully unfolded to the world.

Xu Kuangdi, then Chairman of the Organizing Committee of CSIAF and Mayor of Shanghai, made a welcome speech. Sun Jiazheng, then Chairman of the Organizing Committee of CSIAF and Minister of Culture, made an opening speech and declared the opening of CSIAF.

After the opening ceremony, Shanghai Song and Dance Ensemble mesmerized the audience with the large –scale dance theatre "Golden Dance with Silver Dresses".

大型服饰舞蹈《金舞银饰》献演首届开幕式。《金舞银饰》华丽亮相，精彩纷呈。

1999 年 11 月 1 日晚上，首届中国上海国际艺术节在上海大剧院隆重开幕。一曲气势恢弘的中外艺术交响在金秋的申城奏响，你唱神曲我展飞天的绚美画卷向着世界打开。

时任艺术节组委会主任、上海市市长徐匡迪致欢迎词，他说："中国上海国际艺术节在金秋时节举办，增添了收获的喜悦。它不仅给上海文艺舞台带来了繁荣和生机，更架起了上海与世界各国友好交流合作的桥梁，增进了上海人民与世界各国人民的了解和友谊。"

时任艺术节组委会主任、文化部部长孙家正致开幕词。他说："中国上海国际艺术节是中外艺术家携手迎接新世纪的一次规模宏大的艺术盛会，是热爱和平、热爱艺术的各民族人民的盛大节日。国际艺术节的举办，对于进一步推动中外艺术交流，吸收世界优秀文化成果，扩大中华民族文化艺术在世界上的传播和影响，增进中国人民与世界各国人民的了解和友谊，必将起到积极作用。"

开幕仪式结束后，上海歌舞团献演了大型舞剧《金舞银饰》。

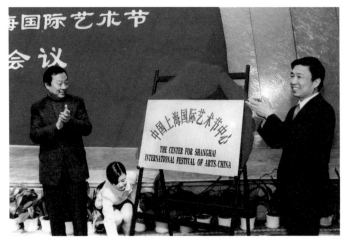

中共中央政治局委员、中央组织部部长（时任文化部副部长、首届中国上海国际艺术节组委会副主任）李源潮，时任艺术节组委会副主任、上海市副市长周慕尧为艺术节中心揭牌。

The Establishment of the Center for CSIAF

Following the success of the 1st CSIAF, at the proposal of Ministry of Culture, it is determined that a permanent unit responsible for everyday work of CSIAF be set up in Shanghai. Approved by Shanghai Municipal People's Government, the Center for China Shanghai International Arts Festival was formally established on Mar.25, 2000, with Chen Shenglai as president of the center. The Center for CSIAF was unveiled by Li Yuanchao, then Vice Chairman of the Organizing Committee of CSIAF and Vice Minster of Culture, and Zhou Muyao, then Vice Chairman of the Organizing Committee of CSIAF and Deputy Mayor of Shanghai.

中国上海国际艺术节中心揭牌成立

　　首届艺术节成功举办之后，在文化部提议下，决定在上海成立常设性艺术节工作机构，负责艺术节的日常组织工作。2000 年 3 月 25 日，经上海市政府批准，中国上海国际艺术节中心正式成立，由陈圣来出任艺术节中心总裁。时任艺术节组委会副主任、文化部副部长李源潮，时任艺术节组委会副主任、上海市副市长周慕尧为艺术节中心揭牌。

灿烂篇

　　艺术节自诞生十年间，吸引了海内外 50 多个国家和地区的 554 台中外优秀剧（节）目在艺术节舞台上献演。名团名家纷至沓来，艺术节舞台星光灿烂；名剧名曲余音绕梁，艺术节舞台百花竞艳。 十年耕耘，十年收获，蓦然回首，灯光璀璨间，又见艺海波澜。那阵阵涛声，拍打着多少人的心岸，述说着一段段人类文明的历史，忘也难。

plendid Shows

　　Since the birth of CSIAF, it has attracted
re than 554 excellent shows and pro-
ams from 50 countries and regions. With
orld –renowned artists putting on amazing
ows and time –honored classic sounds lin-
ring in the air, the stage of CSIAF has
nsformed into a great garden where hun-
eds of flowers are in full blossom. Ten
ars' endeavor forges ten years' glory,
oking back to the ocean of arts, amidst the
ttering neon lights are heard the sound of
ows, flapping gently on people's heart,
d narrating numerous stories in the history
human civilization. Extremely Impressed!

P32–P57 >>>

艺术节
——演绎世界经典的舞台

　　上海,中国最早对外开放的港口城市,连接五洲四海的通衢要津,中西文化在这里汇聚交融,海派文明在兼收并蓄中孕育催生。在这块土地上诞生的中国上海国际艺术节,从呱呱坠地的那一刻起,就责无旁贷地肩负起推进中外文化交流的神圣使命。

　　艺术节的舞台伴着友谊随着梦想拓展延伸,和世界缔结下"与艺术相约"的海誓山盟。十年间,海内存知己,252台海外剧(节)目在艺术节亮相,经典与流行,真实与梦幻,东瀛与西方,络绎奔会,粲然成章。十年间,天涯若比邻,50多个国家和地区的艺术家们相聚浦江,精湛的技艺,细腻的交流,激情的演讲,以艺传情,情似海洋。

　　交流、碰撞、融合,笑语、欢声、期望,金秋时节,我们总能收获金黄的麦浪,欣逢盛世,我们永在谱写盛宴的诗行!

A Stage for World Classics

Being a port connecting lands and seas, Shanghai is the earliest coastal city to be open to the outside world. The unique Shanghai civilization was therefore born in the blending of eastern and western cultures. Since its birth, CSIAF has assumed the sacred responsibility of enhancing cultural exchanges between China and the world.

With friendship and dreams, the stage of CSIAF is ceaselessly being extended. "Dating with arts" is a solemn pledge we have made to the world. Over the past decade, 252 overseas shows and programs have astonishingly appeared at CSIAF, classical and pop, realistic and virtual, east and west, all these composing a wonderful poem. As a Chinese saying goes ´A bosom friend afar brings a distant land near´, the past decade witnesses artists from over 50 counties and regions gathering by the Huangpu River. Art is our common language. Adept skills, exquisite communications and passionate speeches have strengthened our true friendship.

Communications, collisions, blending, laughter, cheers and expectations!

Autumn is always a harvest season, and we are writing a glorious chapter for this grand feast.

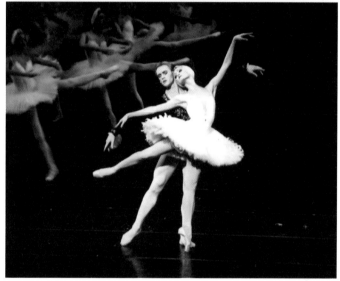

马林斯基《天鹅湖》
惊艳首届艺术节

Mariinsky´s "Swan Lake"

The first CSIAF was held in the autumn of 1999. Ranked as Russia´s top ballet company, Mariinsky Ballet graced the stage of CSIAF with the sterling full−length rendition of "Swan Lake". Their unparalleled excellence and unique artistic sensation did justice to their internationally high acclaim. The Ballet "Swan Lake" by Mariinsky Ballet is undoubtedly the most sparkling diamond on the Crown of Ballet.

1999 年秋天，圣洁的天鹅，从遥远的俄罗斯飞来。它优雅美丽的身影，为首届中国上海国际艺术节带来了经久不息的赞叹，留下了难以释怀的一页。

马林斯基剧院作为俄罗斯芭蕾艺术的最高殿堂，编导和演出了最完整最权威的《天鹅湖》版本。他们以高超的艺术技巧和独特的艺术感觉展现了俄罗斯芭蕾学派的非凡实力。伊丽娜·吉伦基娜等技巧顶尖的明星，以舒展优美的肢体语言完美地演绎了柴可夫斯基的艺术构想。技巧高超的独舞、双人舞、整齐划一的群舞、华美大气的舞美灯光，使得马林斯基剧院的《天鹅湖》无可挑剔地成为了芭蕾皇冠上最明艳的一颗美钻。

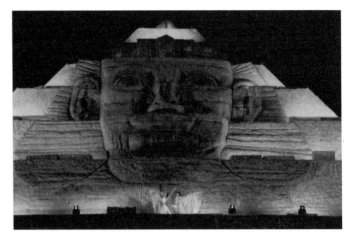

《阿依达》
把金字塔搬来上海

　　2000 年 11 月 3 日,大型景观歌剧《阿依达》在第二届中国上海国际艺术节盛装亮相。古埃及勇敢而美丽的少女阿依达,裹挟着飒爽的英气,向东方观众抛洒着动人的微笑。金字塔在上海的八万人体育场上高高耸立,无数观众惊诧不已:埃及金字塔何时搬来上海!

　　大型景观歌剧《阿依达》在第二届中国上海国际艺术节一问世,就荣膺世界歌剧演出的多项"吉尼斯":

　　最美的舞台:近 30 米高的狮身人面像金碧辉煌,金字塔通体透亮,配以现代化多媒体的声光电色,烘托出长风吹云的历史画卷,使得整个舞台美轮美奂,蔚为壮观。

　　最亮的歌喉:男女主角分别由意大利男高音巴托里尼和俄罗斯女高音罗曼琳担纲。他们精湛的技艺和激情的表演,唱响天籁之音。

　　最庞大的演员、观众阵容:2 千多名演员、5 万多观众的倾情参与,共同汇合成这一曲宏大的庄严!

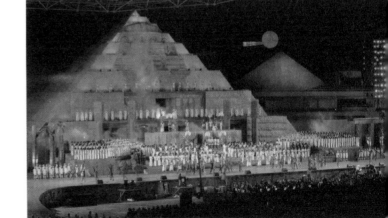

Pyramid in Shanghai

　　The large –scale opera ´Aida´ made its spectacular debut at the 2nd CSIAF on Nov.3, 2000. When the audience saw a pyramid standing high in the Shanghai Stadium, everyone was astonished: how the pyramid in Egypt has been "moved" to Shanghai!

年轻了 400 岁的莎士比亚

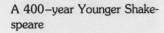

A 400-year Younger Shakespeare

Following two of the Shakespeare Classics successfully performed on the stage of the 7th CSIAF ("The Taming of the Shrew" by Teatr Dramatyczny in Warsaw and ´Macbeth´ by TNT Theatre from UK), the drama "King Lear" coproduced by Shanghai Dramatic Arts Center and Yellow Earth Theatre from UK, is considered a milestone in the advancement of Shakespeare Dramas. In this Sino-western coproduction, human nature and desire portrayed by Shakespeare is re-interpreted in a contemporary way without language barrier. At the beginning of the 21st century, the classic Shakespeare turns out to be 400 years younger on the stage of CSIAF.

1564 年 4 月 26 日,他出生了,默默无闻。

1616 年 4 月 26 日,他去世了,举世闻名。

他,就是莎士比亚!

2005 年,莎翁名剧《驯悍记》、《麦克白》分别由波兰华沙国家话剧院和英国 TNT 剧院搬上第七届中国上海国际艺术节的舞台。波兰艺术家身着华丽眩目的当代服装,夸张讥讽的肢体语言,向观众展示了一个波兰版的悍妇,道出了一个男权社会如何迫使女性伪装自己来取悦于人的故事。这一颠覆性的改编,赋予古老的剧目以新的思想。TNT 版的《麦克白》则完美呈现了导演斯特宾"音乐剧场"的创意——将音乐融入到整个演出过程中去,音乐与对白、图像水乳交融,共同传达出人物的情绪。这在莎剧剧场表演中也属别具一格。

2006 年第八届中国上海国际艺术节上,中英艺术家合作上演了中英双语版《李尔王》,堪称莎剧与时俱进的新里程碑之作。华裔导演谢家声大胆创新,周野芒和大卫·叶联袂献演,让李尔从一国之君变成国际富商,穿起了长衫,召开视频会议,整个演出过程中,时空转换,汉语英语此起彼伏……在这部中西合璧的杰作中,莎士比亚对人性、欲望的刻画获得极具时代感的诠释,话剧与人生的境界超越了语言的隔膜!

经典的莎士比亚,在 21 世纪初,在中国上海国际艺术节的舞台上,年轻了 400 岁!

艺术节
——世界著名交响乐团的交响

交响乐,是艺术节十年不辍的旋律;艺术节,成为世界著名交响乐团的向往。十年来,20多个世界知名交响乐团纷纷登陆上海艺术节,听众在经典中陶醉,城市在经典中升华。

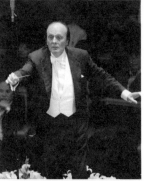

自从首届艺术节上法国国家交响乐团奏出第一个音符之后,德国NDR交响乐团、德国德累斯顿国家交响乐团、英国皇家爱乐乐团、英国BBC交响乐团、荷兰阿姆斯特丹皇家音乐厅管弦乐团、德国班贝克交响乐团、柏林爱乐乐团、东京爱乐乐团、捷克爱乐乐团、俄罗斯圣彼得堡爱乐乐团等世界知名乐团纷至沓来,观众翘首期盼的世界知名指挥大师艾森巴赫、西蒙·拉特尔、普拉松、郑明勋、泽登内尔·马卡尔、尤里·特米尔卡、夏尔·迪图瓦等在艺术节的舞台上展示大师的风采,为观众带来了最美的艺术享受,留下了经典的记忆。

A Shrine for World–Renowned Orchestras

CSIAF is the shrine for world –renowned orchestras while symphony is the festival's irreplaceable melody. Since the first note was played by National de France Symphony Orchestra at the 1st CSIAF ten years ago, world –acclaimed orchestras have come all the way here, including NDR Symphony, Germany, Dresden Staatskapelle, the Royal Philharmonic Orchestra, BBC Symphony Orchestra, Berlin Philharmonic Orchestra, and so on. Meanwhile, the most sought –after conductors have also graced the festival's stage, including Christoph Eschenbach, Simon Rattle, Michel Plasoon, Myung –Whun Chung, Zdenek Macal, etc., all leaving the audience an everlasting memory.

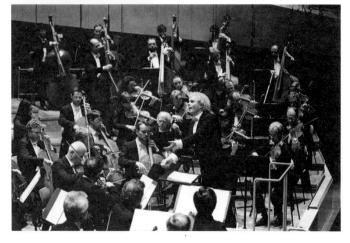

1

2

3

1、俄罗斯著名指挥家尤里·特米尔卡

2、捷克著名指挥家泽登内尔·马卡尔

3、指挥大师西蒙·拉特尔在指挥德国柏林爱乐乐团

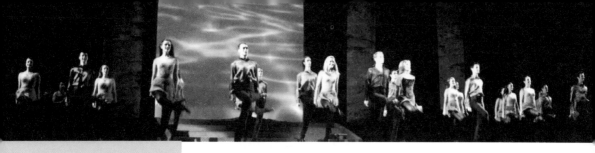

《大河之舞》舞动上海

《大河之舞》金秋奔涌,艺术节引入多元文化

大型舞蹈《大河之舞》自 1994 年首演以来,引燃了全球踢踏舞热潮,是当今最具爱尔兰民族风格的经典音乐剧。2003 年金秋,这条波澜壮阔的大河,在第五届国际艺术节的舞台上纵情流淌,为申城呈现了一出动感、美感与历史感兼具的视觉盛宴。

作为一部叙述爱尔兰祖先艰辛历程的长篇史诗,《大河之舞》以传统爱尔兰民族特色的踢踏舞为主轴,融合热情奔放的西班牙弗拉明戈,并汲取古典芭蕾与现代舞的精髓,男子动作刚劲有力,女子身姿舒展优雅,配以爱尔兰管弦乐团的演奏及合唱团的天籁美声,营造出气势如虹、异彩纷呈的舞台效果。爱尔兰艺术家们以火一般的热情,风一般的速度和活力四射的炫技踢踏,令无数舞迷为之倾倒!

之后,踢踏舞在上海民间的普及推广,"大河之舞"就是开先河者。

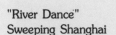

"River Dance"
Sweeping Shanghai

The large-scale Irish dance show "River Dance" presented a dynamic and sensational feast for the eyes at the 5th CSIAF in 2003. Shanghai audience were totally blown away by the Irish dancers with their fire-like passion, wind-like speed and dazzling dancing skills

It is the "River Dance" that aroused the afterward craze for tap dance in Shanghai.

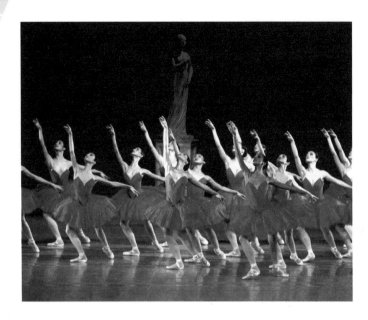

古典芭蕾打破"天鹅"神话
——芭蕾舞剧《雷蒙达》中国首次完整亮相

Classic Ballet's Breakthrough in China

As a tribute to the 7th CSIAF, the premiere of ballet theatre "Raymonda" in Asia was made by the Bayerische Staatsballet at Shanghai Grand Theatre in October, 2005. This is the very first time ever that the full length ballet "Raymonda" was presented in China.

2005 年 10 月，芭蕾舞剧《雷蒙达》亚洲首演在上海大剧院拉开帷幕，德国巴伐利亚慕尼黑国家芭蕾舞团携编舞大师雷·巴拉的最新版本，以饱满的演出情绪，精巧的舞蹈语汇，优美繁复并充满异国情调的配乐，向第七届中国上海国际艺术节献上一份厚礼。这是芭蕾舞剧《雷蒙达》在中国的首次完整亮相，巴伐利亚慕尼黑舞团的艺术家们以德意志的一丝不苟演绎法兰西的热情优雅，为古典芭蕾突破"天鹅"神话揭开了新篇章。

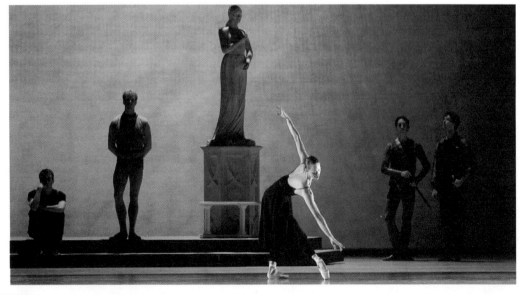

巴黎"游侠"
世界巡演 上海首站

　　2004年10月，由法国巴黎夏特莱剧院和英国巴比肯艺术中心联合制作的法国浪漫主义多媒体喜歌剧《游侠骑士》，在世界著名指挥威廉·克里斯汀的带领下，亮相第六届中国上海国际艺术节，成为它世界巡演的首站。一部具有创新意义的作品，5月在巴黎问世，10月就出现在上海舞台上，反映了上海的速度和胸怀，成为上海文化艺术界关注的一大盛事。

　　《游侠骑士》是法国著名作曲家拉莫创作的最后一部歌剧，讲述了意大利姑娘雅尔姬和游侠骑士亚迪斯在仙女的帮助下，战胜了企图霸占雅尔姬的元老院老议员安斯尔姆，最后有情人终成眷属的故事。两个多世纪前的作品，在艺术节舞台上以摩登经典的面目全新呈现。它将古典巴洛克唱腔、18世纪管弦乐团现场伴奏、芭蕾舞、现代舞和hip hop等多种肢体语言熔于一炉，实现了巴洛克音乐、芭蕾舞、现代舞和多媒体技术的完美结合。尤为成功的是高清晰度的多媒体影像不仅作为背景而存在，还与舞蹈家、歌唱家形成互动，整个舞台浑然一体，使观众完全置身于该剧所创造的法国文化的幽默与浪漫的氛围中。这一科技与人文，古典与现代的融合由此成为古典歌剧走近现代观众的典范。

"Les Paladins" World Tours: First Stop in Shanghai

After the premiere in Paris, the multi-media opera "Les Paladins", a co-production of Theatre Musical de Paris Chatelet and Barbian Center, was presented at the 6th CSIAF under the baton of world-famed conductor William Christie. Shanghai was the first stop of its month-long tour performances around the world. The fact that this innovative work's debut in Shanghai only five months after its birth in Paris reflects Shanghai's speed and compatibility, having become the center of attention in the art and cultural scene of Shanghai.

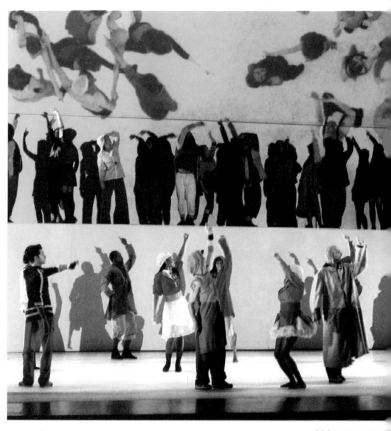

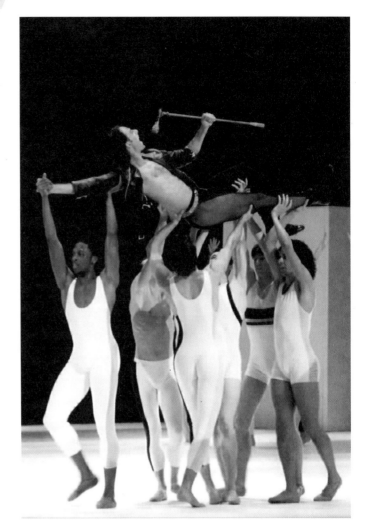

"Ballet for Life´´,A Life for Ballet

"Ballet for Life´´,A Life for Ballet

Bejart Ballet Lausanne entertained the audience with her marvelous "Ballet for Life´´ at the 3rd CSIAF in the autumn of 2001. What it had presented to the audience was not only youth and vitality, but also the philosophy of life.

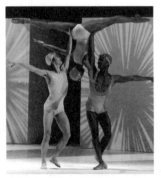

《生命之舞》劲舞人生

提起现代芭蕾,人们就会想到瑞士洛桑贝嘉芭蕾舞团。

2001 年秋,贝嘉芭蕾舞团在第三届中国上海国际艺术节上华丽亮相,一台赏心悦目又极富内涵的现代芭蕾《生命之舞》,在缤纷的艺术节舞台放出异彩。

这是该团艺术总监、编舞大师莫里斯·贝嘉 1997 年的作品,当时他已年近古稀。然而,《生命之舞》呈现给观众的却是充满青春和生命的活力,更有融入其中的生命哲思——"我的芭蕾首先是一种遭遇:与音乐遭遇,与生命遭遇,与死亡遭遇,与爱遭遇……在那里,过去的时光和过去的作品得以在我身上重生。"

在演出设计中,贝嘉精益求精,融合英国"皇后"乐队的摇滚金曲和奥地利乐圣莫扎特的古典名作精髓的音乐,时装巨子范思哲设计的、着墨简洁却棱角分明的白色服装,伴着极富表现力的舞蹈将生命的严酷和纯洁展现无遗。

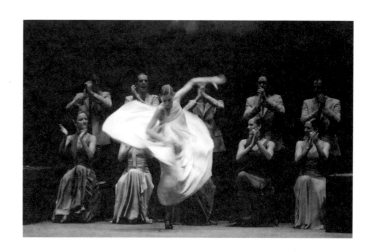

萨拉芭拉斯弗拉明戈
舞蹈团风靡沪上

　　2007 年正值"西班牙文化年",第九届中国上海国际艺术节也刮起一阵"西班牙旋风"。11月 10 日,这位在国际舞蹈界有着非凡号召力的舞蹈王后萨拉芭拉斯,在上海大剧院以她精湛的技艺征服了申城观众。

　　一袭长裙的西班牙女郎,一样刚劲有力的踏点。灯光如梦似幻,如同大海的波浪伴随舞蹈起伏。柔情款款而又内蕴张力的双人舞,颇似伦巴般缠绵又如探戈般利落。长长的裙摆仿佛是舞者身体的一部分,随之摇曳,飞旋……赏心悦目的舞姿,利落的线条,精准的步法配合令人难忘的音乐,一招一式都散播着撩人心魄的魅力,每一个优雅的转身和定格都足以令全场震慑,让申城观众深深感受到西班牙人激情四射的华彩。

"Sara Baras Flamenco Storm" in Shanghai

　　2007 was "the Year of Spain" in China. The ´Spanish storm´ also hit the 9th CSIAF. On Nov. 10, Flamenco megastar Sara Baras, the most prestigious dancer and flamenco icon, stroke the Shanghai audience with her passionate stage presence and dancing skills, empowering the audience to fully experience Spanish enthusiasm.

艺术节刮起黑色旋风
——美国阿尔文·艾利黑人舞蹈再度光临申城

舞随乐起,乐从舞出。敢爱敢恨,亦幻亦真。《启示录》作为阿尔文·艾利最重要也是最为人熟知的一部代表作,采用动感十足的音乐为背景,以令人屏息的跳跃,默契的配合以及爆发性的感染力,打破了人类肢体的极限。2007年10月在第九届中国上海国际艺术节上,美国最出色的黑人现代芭蕾舞蹈团——阿尔文·艾利舞蹈团在沪上呈现了两台似火焰般热情奔放,又似水流般欢快诙谐的现代舞蹈。

这个团是由美国著名黑人舞蹈家艾利于1958年创建的,现已成为国际舞蹈界公认的顶尖现代舞团。创办之时,美国种族歧视风气甚盛,艾利希望让世人知道黑人跳舞也可以像白人一样好。团员大多数为黑人,此风格亦秉承至今。艾利黑人舞蹈团的宗旨是弘扬富有非洲特色的美国独特文化,向世人展示美国现代舞蹈的丰富内涵,阿尔文·艾利在舞蹈表演中大量吸收了黑人土风舞的元素,并大胆采用爵士乐、黑人灵歌为舞蹈配乐,形成了大气唯美、富于张力的独特风格。他们在上海大剧院的两场演出,用倾诉生命悲喜与无限激情的舞步,叩开了中国观众的心扉,在艺术节上掀起了一股黑色旋风。

A Fervent Heat of AAADT

Alvin Ailey American Dance The-ater, the most famous African-American contemporary dance theater, presented two modern dance galas to the Shanghai audience at the 9th CSIAF in Oct, 2007, featuring the u-niqueness and diversity of the American modern dance. The company's talented dancers stunned the Chinese audience by their agile body movements and superb dancing skills and led to a fervent heat of Alvin Ailey at the CSIAF.

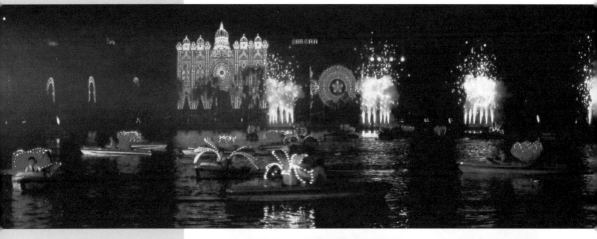

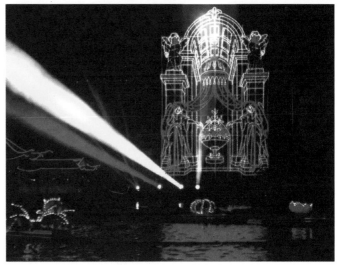

CSIAF in Evening Dress

Italy Baroque Luminarie made her appearance in full dress at Chang Feng Park in October, 2003. More than 700 thousand bulbs were converged into a sea of bright lights, as if CSIAF was wearing a most gorgeous and brilliantly colored evening dress. The magnificent 12 –meter –high sculpture of lamination on the top of Iron Arm Hill was delineated by sparking lights, resembling a diamond –dotted crown to be dedicated to the festival. As dark fell and magnificent lights were turned on, thousands of sightseers were pouring into the park to enjoy a glamorous "picture of banquet" prepared by the festival.

艺术节披上璀璨"晚礼服"
——意大利巴洛克灯雕展

　　2003 年 10 月,第五届艺术节上,意大利巴洛克光雕展在长风公园盛装亮相。70 万只灯泡汇合成灯饰的海洋,恰似给艺术节披上一件流光溢彩的晚礼服。铁臂山上高达 12 米的光雕顶宏伟奢华,如同缀满宝石的皇冠,为艺术节加冕。

　　光雕艺术盛行于 17 世纪的意大利。它是在造型精巧的木架上布满五光十色的彩灯,使光与影巧妙配合,通过同一主题的反复变奏和背景音乐的烘托,创造出富有浪漫色彩的艺术品。而巴洛克艺术的风格,又极尽奢华变幻之能事,以夸张的表现和复杂的形式,缔造出"玉壶光转星铺地,疑是银河落九天"的神仙境界。持续月余的灯雕展,让见多识广的申城人民也惊叹不已。每当夜幕降临,长风公园华灯璀璨,游人如织,成为艺术节一道亮丽的"夜宴图"。

水火交融的"镜花缘"
——法国水上梦幻表演和灯火景观

　　第三届中国上海国际艺术节开幕庆典之一，法国水上梦幻表演和灯火景观是一道精美绝伦的中西文化交融的视觉盛宴。2001年11月，法国水上梦幻表演与灯火景观表演在浦东世纪公园缤纷启幕。整台晚会气势宏伟，融合了音乐、歌舞、喷泉、焰火、水幕电影、激光为一体，在波光水色中上演了一出现代高科技的"镜花缘"。

　　大型景观式水幕电影、音乐喷泉和烟火组合的水上梦幻表演，进入中国尚属首次。在流金溢彩的大都市，它是顾盼生辉的时尚先锋：跨度120米、纵深80米的水域，45×15米的世界最大水幕，110米高的世界第一音乐喷泉，海市蜃楼般的法国超现实主义焰火表演。完美呈现了一场自然景色与人文景观、魔幻与真实、浪漫与激情、现实与未来的旷世对话！

A Symphony of Water and Fire

　　As one of the opening celebrations of the 3rd CSIAF, the water illusion performance and lights show from France raised its curtain gracefully at Pudong Century Park in November, 2001. The overwhelming show has created a most beautiful and sophisticated "flowers –in –mirror" dreamscape over the silvery waters, combining music, dance, laser lighting, water spring, fireworks and water – screen film.

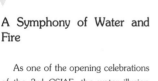

Adding Colors to the City

Both art expos and exhibitions always constitute an essential part of CSIAF. They build a grand platform for Chinese and foreign cultures to showcase their glamours. Over the past decade, more than 100 major expos and exhibitions have been on display, including the regular shows of Shanghai Art Fair, Shanghai Biennale, Masterpiece Expo of Chinese Arts & Crafts, "Music China"& "Pro -light + Sound Shanghai" and the classic shows of "Exhibition on national treasures of calligraphy & painting from Jin, Tang, Song & Yuan Dynasties", "Maya Treasures from Mexico", "National Treasures from Egypt", "From Titian to Goya: Great Masters of the Museo del Prado", ''Rembrandt and the Golden Age- Highlights from the Rijksmuseum, Amsterdam", etc. ... adding much more bright colors to the city of Shanghai.

经典展览为城市
增添无数亮丽

艺术博览、展览活动是中国上海国际艺术节的重要组成部分，是艺术节构筑起的一个中外文化各显风采的大展台。艺术节举办十年来，共有100多项重要展览、博览活动加盟。每到金秋时节，上海的展览博览几乎贯穿整月，东方的丹青、水墨，西方的绘画、摄影，古代的文化珍品和现代的造型工艺相映成辉，总能出现观者涌动、流连忘返的热烈景象。上海艺术博览会、上海美术双年展、中国工艺美术大师精品博览会是艺术节展览博览活动的重要品牌项目。2003年第五届艺术节起，又吸纳了"中国(上海)国际乐器展览会"和"上海国际专业灯光音响设备与技术展览会"。

艺术节的展览其中不乏世界级的精品力作。首届艺术节的《非洲艺术大展》，第二届艺术节的西班牙《米罗艺术品展》，第三届艺术节的《墨西哥玛雅文化珍品展》、《卢森堡国家与艺术博物馆藏品展》，第四届艺术节举办的中国的《晋唐宋元书画国宝展》，第五届艺术节《古埃及国宝展》，第六届艺术节的《法国印象派画展》，第七届艺术节的《凡尔赛宫珍品展》，第八届艺术节的《中国当代油画展》，第九届艺术节的《从提香到戈雅：普拉多博物馆藏艺术珍品展》、《伦勃朗与黄金时代——荷兰阿姆斯特丹国立博物馆藏精品展》等，都是重量级的展览，对陶冶城市的气质，提升城市的品位起到了不可低估的作用。

尤为值得一提的是，世界经典雕塑作品在参展之后纷纷远涉重洋落户申城，为上海的城市姿容增添了一分别样的亮丽。这些艺术巨匠的精心制作，以其静谧的姿态，奇诡的构思，超凡的想象和细致的刀工，展现着雕塑艺术独特的意蕴，吸引无数观者驻足欣赏，赢得了无数艳美的目光和真诚的赞叹。

法国著名的雕塑家罗丹的"思想者"，蜷曲着赤裸的身躯，陷入大海般深沉，秋空般渺远的冥想。2002年第四届艺术节时落户上海浦东。

西班牙超现实主义画家达利的雕塑"有抽屉的维纳斯"，摒弃了黄金分割的曼妙躯体，用几个匪夷所思的抽屉颠覆维纳斯"爱与美"的和谐。

法国著名雕塑家恺撒的"大拇指"，细细的指纹像土地上龟裂的沟痕，勾划出一种蹉跎岁月的历史感。这是从恺撒原作中翻铸出来的第一件铝合金作品，高2.3米，重1吨，2003年第五届艺术节时落户上海浦东大拇指广场。

艺术节
——展示中华优秀文化的窗口

中国上海国际艺术节从她诞生的那天起，就把弘扬中华民族优秀文化写在自己的大旗上。十年来，我国各省区的优秀艺术品种、剧目几乎都曾在艺术节舞台上展示，艺术节成为展示中华优秀文化的窗口。

代表当代我国舞台表演艺术最高水平的国际舞台艺术精品工程剧目近 30 台在历届艺术节上展示，向国内外昭示改革开放以来文化艺术取得的辉煌成果。

戏曲艺术、民族音乐是中华文化艺术的瑰宝，艺术节 10 年来，来自全国各地的 30 多个戏曲剧种的 100 多台剧目在艺术节演出，形式千姿百态，内容博大精神，把申城舞台打扮得多姿多彩，繁华似锦。在艺术节上展示的戏曲不仅有京剧、昆剧、越剧、川剧、豫剧、评剧、晋剧、粤剧等比较大的剧种，福建梨园戏、江西采茶戏、云南花灯戏、山东五音戏、台湾歌仔戏、西藏藏戏等一些比较稀见的剧种也都携优秀剧目来艺术节演出。艺术节舞台百花齐放，美不胜收，艺术节成为展示中国戏曲艺术的大舞台。

A Display Window for the Best Chinese Culture

Since the day she was born, China Shanghai International Arts Festival has been committed to carrying forward the outstanding culture of China. In the past decade, different performing genres and programs from all parts of the country have been presented on the stage of the festival, thus turning the festival into a window to show the excellence of Chinese Culture. Nearly 30 excellent performances of the National Stage Arts Project which represents the highest level of the stage performing arts in today's China made splendid appearances on the festival's stage together with over 100 shows of more than 30 genres of Chinese operas. Hundreds of flowers are in full blossom, and too many beautiful and excellent shows are to be fully appreciated. The festival becomes a window to display the excellence of Chinese culture.

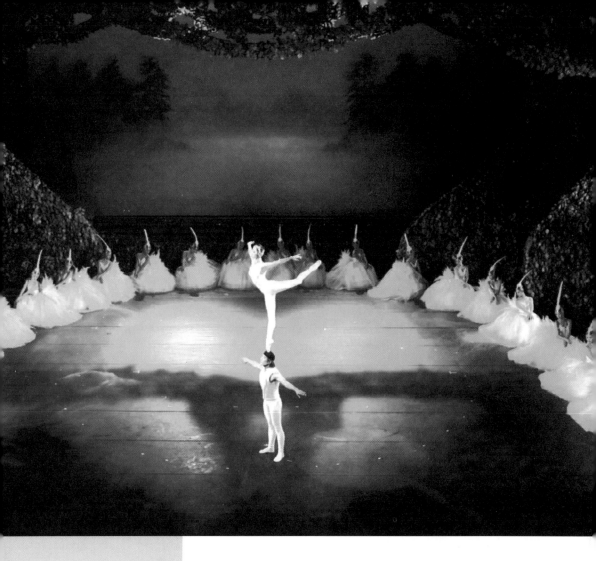

国家舞台艺术精品剧目
频频亮相艺术节

Excellent NSAP Shows Frequent the Festival

In the previous albums of China Shanghai International Arts Festival, we happily find that more than 20 excellent shows of The National Stage Arts Project (NSAP) have been frequently presented in the festival, turning out to be an outstanding part of the festival. The excellent NSAP shows add new colors to the festival while the latter helps to promote and spread the former more widely.

为了打造并保存当代中国舞台艺术的优秀剧目，2002 年，国家文化部启动了舞台艺术精品工程。历时 5 年，经精心培育、遴选，50 部舞台艺术精品脱颖而出，谱写了当代中国戏剧舞台最华丽的篇章。

翻开历届中国上海国际艺术节画册，我们欣喜地发现，20 多台精品剧目曾在艺术节舞台上频频亮相，成为艺术节一道独特亮丽的风景线。

在首届艺术节的剧目中，我们看到了话剧《生死场》、梨园戏《董生与李氏》。当时还没有精品工程这个概念，但艺术节之所以在首届就相中他们，足见其艺术上的不同凡响，可以说是初具精品相。重庆川剧院创作演出、梅花奖得主沈铁梅主演的川剧《金子》，在艺术节上一亮相，其高亢激越的川剧唱腔，火辣辣的一股川味，便成为首届艺术节盛宴中一道风味独特的佳肴。事隔不久，便入选

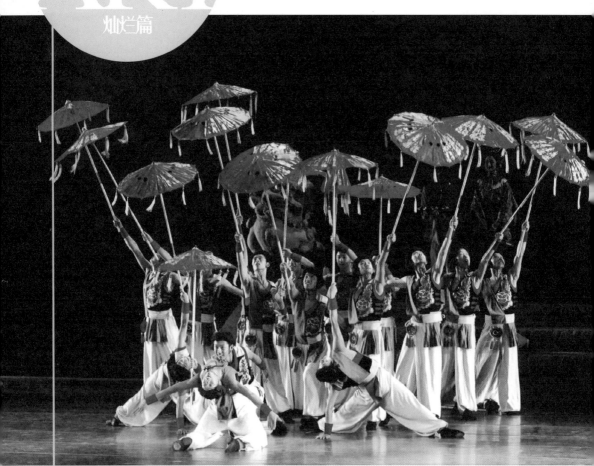

2002－2003 年第一批国家舞台艺术精品工程剧目。由中央实验话剧院演出,根据萧红同名小说改编的话剧《生死场》,质朴的表演状态、强烈的肢体语言、流动的时空转换,充满实验精神的演出,给观众以强烈的震撼和全新的体验。记得当年在美琪大戏院演出时,场外人头攒动,场内走廊里设了加坐,话剧演出如此盛况也算难得一见。梨园戏是福建泉州的地方戏,保存有宋、元、明、南戏的诸多剧目以及音乐表演形态,被誉为中国古老剧种的"活化石"。首届艺术节上,福建省梨园戏实验剧团参演剧目《董生与李氏》,以珍稀剧种的特有魅力,给上海观众带来了惊喜。抒情性与戏剧性的完美融合,优美的唱腔、细腻的表演,将董生与李氏在封建礼教压迫下的爱情演绎得如诗如画。

之后,精品工程在艺术节频频亮相。福建省实验闽剧院创作演出的优秀保留剧目闽剧《贬官记》、上海京剧院的京剧《贞观盛事》、

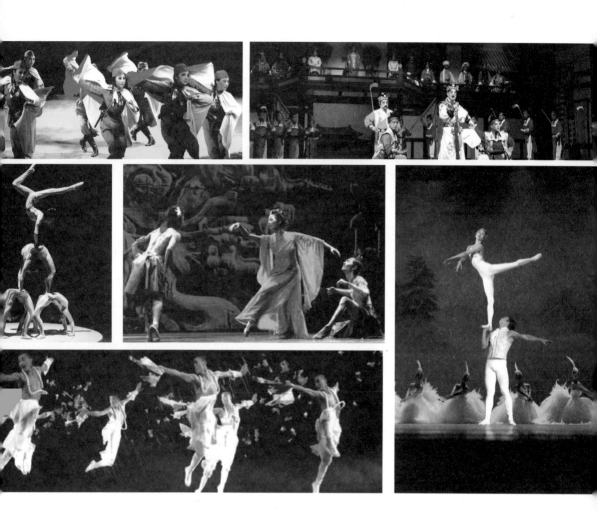

辽宁省人民艺术剧院的话剧《父亲》、北京京剧院的京剧连台本戏《宰相刘罗锅》、广西南宁市艺术剧院的舞剧《妈勒访天边》、上海昆剧团的昆剧《班昭》、浙江小百花越剧团的越剧《陆游与唐婉》，山东省吕剧团的吕剧《补天》、广州军区战士杂技团的杂技剧《天鹅湖》、山西艺术职业学院和华晋舞剧团的舞剧《一把酸枣》、上海杂技团等联合制作的大型多媒体梦幻杂技剧《时空之旅》、辽宁省人民艺术剧院的话剧《凌河影人》、无锡市歌舞团的舞剧《红河谷》、武汉市歌舞剧院的舞剧《筑城记》、郑州市歌舞剧院的舞剧《风中少林》、总政歌剧团创作演出歌剧《野火春风斗古城》、民族音画《八桂大歌》等先后在艺术节演出。这些经过精心打磨、经过专家和群众共同评选的精品剧目，内容精深、技艺精湛、舞台精美，在艺术节上熠熠生辉。

　　国家舞台艺术精品为艺术节舞台添彩增光，艺术节使国家舞台艺术精品更为广泛传扬。

"稀见剧种"从这里起飞

——从一个侧面看中国上海国际艺术节的全国艺术平台作用

Rare Genres of Chinese Opera Take off

While the China Shanghai International Arts Festival assembles the renowned famous theatres and artists from around the world, it also provides a stage for the rare genres of Chinese local operas. Many newly adapted shows made themselves known on this stage and, following that, they started to take off and tour around the country and even as far as to the many corners of the world.

跃上平台

中国上海国际艺术节在荟萃世界名家名剧的同时,也为全国各地的稀有地方剧种提供了一个平台。很多地方戏的新编剧目就在这一平台上一炮打响,就此走向全国乃至全世界。

10月31日,山东淄博五音戏剧院在逸夫舞台演出了新编聊斋戏《云翠仙》。即使对上海的戏曲专家而言,五音戏也是"只闻其名未见其形"的"稀见剧种"。事实上,五音戏这一剧种名称还是1935年山东民间艺人来沪录唱时上海人给定的。不过之后的70年间,五音戏再没有携大戏来过上海。《云翠仙》的主演吕风琴感激地说:"如果不是应邀参加中国上海国际艺术节,五音戏不知何时才能回到剧种的起源地呢。"

中国上海国际艺术节多年来提供给上海观众难得一见的剧种。如第一届的川剧《金子》,第二届的龙江剧《梁红玉》,第三届的梨园戏《董生与李氏》和采茶戏《远山》,第四届的甬剧《典妻》,第五届的唐剧《人影》和闽剧《贬官记》,第六届的豫剧《村官李天成》,以及第七届的晋剧《范进中举》等。细细数来,很多都是在艺术节上引起反响的佳作。

中国大地上有300多个地方戏剧种,能常年坚持演出的也有100多个。由于有些稀有剧种的市场认知度不高,演出商出于票房

考虑，一般不太可能冒风险接洽这些剧种。但中国上海国际艺术节为这些多姿多彩的民族瑰宝的引进提供了机会。

一炮走红

今年4月，在第16届"上海白玉兰戏剧表演艺术奖"颁奖晚会上，太原市实验晋剧院女老生谢涛夺得白玉兰戏剧主角奖。谢涛动情地说："不来参加艺术节，我们根本不可能拿到白玉兰奖。"

去年第七届中国上海国际艺术节在数十台剧目中，晋剧《范进中举》真如沧海一粟，但第一场演出即一炮打响。主演谢涛也为剧场里火爆的气氛所感染，演出结束后立即约请上海的专家讨论新的创作题材。谢涛说："上海真是个戏曲大码头，我要赶紧再排新戏，再闯上海。"

《村官李天成》在上海打响后，竟一发不可收拾；第二年，不仅自个再战上海，还带来了《香魂女》和《朝阳沟》，在上海市区和郊县巡演半个多月，足足赚得了40多万元的演出费。《村官李天成》的主演贾文龙说："如果不是中国上海国际艺术节慧眼相识，《村官李天成》不可能有这样的收获。"

获得好评

看完晋剧《范进中举》当天，著名编剧吴兆芬很激动："只要稍加改动，越剧完全可以移植这出戏。"她叫上海越剧院的青年老生演员吴群第二天去观摩这出戏，以便寻找时机移植成为越剧。

在全国众多剧种、成千上万的剧目中，能被艺术节选中，这些剧目必有其独到之处。很多本地的艺术家"近水楼台先得月"，抓住机会，足不出沪便可取其之长。上海沪剧院院长茅善玉感慨地说："豫剧《村官李天成》对我们沪剧如何表现火热的现实生活，提供了一个范本，给我们打开了另一扇天窗。" （《文汇报》记者 张裕）

再迎云门

余秋雨

若要开列一份被当今国际社会广泛接受的东方艺术家的名单,我想,在最前面的几个名字中,一定有林怀民。

真正的国际接受,不是一时轰动于那些剧场,不是几度获颁了哪些奖状,而是一种长久信任的建立,一种殷切思念的延绵。要赢得异地文明的鼓掌和喝彩并不难,难的是让人一见便成为他们精神生活的一部分。林怀民和"云门舞集",已经可以做到这样。

好些年前云门来上海,我曾写一篇文章介绍,北京一位评论家有点不高兴,说你的评价如此之高,把我们自己老一代的舞蹈家往哪儿搁? 其实这是无可奈何的事,因为国际间广大观众的精神选择不会听从谁的安排。评论家可以头头是道地论述,是早已普及了的一般标准,而真正的艺术杰作总是石破天惊,横空出世,无法被"头头是道"。因此,多数评论家无法面对真正的杰作。说实话,他们应该在云门和许多其他大门前重新启蒙。

其实岂止是对评论家。即使是对于国际间已经把它当作自己精神生活一部分的广大观众,云门也是从启蒙开始的,一种有关东方文明和东方艺术的启蒙。对西方人士如此,对东方人也是如此。我觉得更深刻的是对东方人,因为有关自己的启蒙,在诸种启蒙中最为惊心动魄。

但是,林怀民并没有把自己当作启蒙者。他更多的也是在被启蒙。他每次都被自己的创作所惊吓。他只是在一定等级上开启一种创造的可能。什么等级呢? 据我看,是发生在东方的人类生命状态的群体仪式。

林怀民是由文学起步的,深知世间的故事和言词即便再好也上不了那个最神秘的台阶,在那个台阶上发生的一切,不再特殊,不再个人,不再适合表述,在那里,人人卸除装饰,脱开身份,只知动作,只知加入。这便是他的舞蹈世界,非常接近于原始先民的祭祀秘仪,只是更精致、更集中、更整齐罢了。

在祭祀秘仪中人人都有参与的冲动,因此舞台上的舞者只是观众的代表,而剧场里的观众只是天地间万千生灵的代表。一切都是群体生命在发言,发言于无声,唯有鼓乐相伴。

这便是伟大艺术的共同内核,云门的精神内核也在这里。这种精神内核,在空间上包罗万有,在时间上贯通千古,有它无它,是艺术文化的最高尺码。我一直惊讶,为什么古今中外艺术家能够触摸这个尺码的人如此之少。自从读到王国维先生把中国艺术的动态起源归之于巫觋的论述,我陡然兴奋,觉得听到了空谷足音,其实西方也有不约而同的声音,例如尼采在《悲剧的诞生》和《查拉图斯特拉如是说》中所描写的那种境界,那些踉跄的醉步,以及独自与鹰蛇为伴的明澈,正是艺术山巅的静池。云门,便是这空谷足音的回响,山巅静池的倒影。

生命状态的群体仪式,常常可以起之于无由,也常常可以由一二个话题引起。云门的话题高高在上,不可能具体,要给也只给宏伟的"大情节"。"大情节"的秘诀在于"大"而不在于"情节"。"大"是一种象征,而"情节"需要具体,云门的高度使它服从象征,而舞蹈的肢体性又使它即使不太具体也不会失去具体。"大情节"是一种不讲究逻辑推衍的断然决心,不具有实际指向的高迈格调,但它毕竟是一个

"The Cloud Gate"

Yu Qiuyu

If I were to make a list of the most popular Chinese artists around the globe, I will surely rank Lin Huaimin in the front part.

True international recognition is neither great popularity in theatres, nor several awards one has received. It is a long-term trust established in one's heart, and an endless mood to fervently think of. It is not hard to earn applauses and cheers in the other parts of the world. What is difficult is to make the art a part of people's spiritual life once they meet. However, that has already been achieved by Lin Huaimin and his dance theatre "The Cloud Gate".

行为，一种行动，可以构成悬念和张力，足以引起广大世俗观众的关注。于是，当今世界有了《薪传》、有了《白蛇传》、有了《九歌》、有了《水月》、有了《行草》、有了《竹梦》。这些"情节"大多不可讲述，但因有了"情节"，也就有了走向，既是舞者的走向，又是观众的走向。

不可讲述的"大情节"是可以让中国人一看就能感悟的，民族精神本是一种集体潜意识，林怀民一开始也曾这样期许。"以中国人作曲，中国人编舞，中国人跳给中国人看"这曾是他们的口号，但以后的奇迹突破了这个口号，因为他在世界各地看到，这些纯属中国、纯属东方的"大情节"居然也能彻底地裹卷西方人，使他们神驰心迷。国际间人士着迷云门，首先不是着迷它的技巧和装潢，而是着迷它所开掘的一种人类学意义上的"状况"。云门的万千动作雄辩地告诉异域观众，有人类就会有薪传，有白蛇，有九歌，有水月，有行草，有竹梦，只不过唯有东方，唯有中华文化，把它们推到了登峰造极的地步。

因此，这是属于人类之美的东方版本，与人人有关。

这样的艺术迫使创造者每时每刻都要体悟人之为人的要谛，每次体悟都是发现，因此我说了，创造者也同样被启蒙。对文明的其他部位而言，启蒙是一个阶段，但对艺术而言，启蒙是一种永恒，无时不有，无可终止。林怀民要求他的艺术团体长久地进入一种圣洁的状态，超尘脱俗，赤诚袒露，简洁朴拙，成了一群最没有寻常的"文艺腔调"的艺术苦行僧，潜伏千日，弹跳一朝，一旦收身，混入草民。

林怀民是我的好友。我去台湾时，下榻的旅舍成了花海，这是他每天为我张罗的友情仪式，把四邻的宾客都感动了，但他们不知道送花者是他们人人都知道的那个人。他的住所，淡水河畔的八里，一个光洁如砥、没有隔墙的敞然大厅，以及不远处山坡上后现代意味十足的排练场。洗去一切繁缛，让人联想到太极之初，或劫后余生。每次都是喝浓茶、看淡水，说印度、诵《坛经》，轻轻悠悠，飘飘忽忽，又似乎什么也没有喝，什么也没有看，什么也没有说，什么也没有诵。这便是贮有静池的山巅，这便是《吕氏春秋》中的云门。

云门再来上海，我本应欢喜恭迎。无奈前一阵因父丧推延了海外讲学的日程，此番不可再推延，只得以文代身，略表心意。然而即使不是出于怀民的私谊，我也要向我的朋友和读者推荐：万不可错过云门。我相信很多朋友看过云门后会大吃一惊，原来对于现代最好的艺术文化，我们已有点陌生，这种陌生，是富裕中的贫困。这种贫困，不应在上海扎根。

四"家"同节，
共贺文坛巨匠巴金百岁华诞

November 2003 witnessed the Centennial birthday of Literary Master Ba Jin. This is one of the great festive events in the Chinese literary world. In the 5th China Shanghai International Arts Festival held that year, Ba Jin´s play "Family" was presented by the artists of different art genres including the spoken drama, Chuanju Opera, Yueju Opera and Huju Opera, as the sincerest blessings dedicated to the great master Ba. The then State councilor Chen Zhili came specially to Shanghai to congratulate Ba Jin´s birthday and watched the all star version spoken drama "Family" at the closing ceremony of that year´s festival. This is recorded as one of the interesting anecdotes in the festival´s history.

2003 年，迎来了文学巨匠巴金百岁华诞，这是中国文坛也是世界文坛的大喜事。长篇小说《家》是文坛巨匠巴金的传世之作，而戏剧大师曹禺据以改编的话剧亦是多年来历演不衰的经典剧目。当年举办的第五届中国上海国际艺术节上，话剧、川剧、越剧、沪剧，四个剧种的"家"一齐唱响，把最诚挚的祝福献给文坛巨匠。时任国务委员陈至立专程来沪，向巴老祝贺百岁生日，并观看了作为艺术节闭幕演出的明星版话剧《家》，这成为艺术节难忘的一段佳话。

明星版话剧《家》是艺术节上一次极具震撼力的演出，明星集结，使经典剧目辉煌重现。上海话剧艺术中心与北京人艺、中国国家话剧院，中国最优秀的三大话剧院团第一次联手合作，京沪两地最具实力的话剧及影视演员孙道临、许还山、奚美娟、凯丽、陈红、程前、关怀等联袂出演，出神入化地演绎了巴金原著深邃的主题思想和鲜活的人物形象。

成都市川剧院根据巴金小说《家》改编的舞台剧全新版本——川剧《激流之家》，对剧中人物作了新的开掘和创造，以觉慧为主体来展现反封建礼教、婚姻，为新生活而抗争的精神和思想。该剧集中了川剧院最为精锐的演员阵容：刚刚获得梅花奖的孙勇波所扮演的"觉慧"，"老梅花"陈巧茹以其深厚的功力演绎的"梅"，曾在《中国公主杜兰朵》中有过出色表现的王玉梅扮演的"鸣凤"，根据人物设计的声腔、写意的舞美设计、现代灯光手法的应用，使川剧《激流之家》始终奔涌着为新生活抗争的澎湃激情。

上海越剧院创作、著名越剧演员赵志刚和单仰萍倾情出演的越剧《家》，演绎出一个充满倾轧争斗、趋向没落崩溃的封建大家庭中几对青年可歌可泣的爱情悲剧。在控诉封建宗法制度的罪恶和揭示封建家族必然衰败的同时，越剧《家》力图以独特的艺术视角、浓郁的时代气息、别致的舞台形式深入挖掘巴金先生在原著中发出的"青春是美丽的"这一呼喊的真正内涵，紧紧围绕觉新这一人物结构情节，着力张扬埋藏在这部悲剧深处的人文力量和美学追求。

沪剧《家》是沪剧舞台久演不衰的保留剧目。为庆贺巴老百岁诞辰，著名导演吴思远应邀出任总导演，作了全新重排。全剧场景从四川搬到了江南，整体写意，局部写实，营造出一个深远凄美的"家"。沪剧院演员老中青六代同堂豪华阵营共同出演，在沪剧史上也属罕见。

为千人交响喝彩

中国上海国际艺术节中心总裁 陈圣来

 2007年秋天,第九届中国上海国际艺术节的舞台香漫申城。在满目芳菲中,有一台名为"迎世博、创和谐,2007千人交响慈善艺术盛典"的音乐会格外鲜妍夺目。这是一台为世博会放歌、为艺术节添彩、为慈善业出力的艺术盛典,是追求和谐、创造未来的心之交响。

 这是一次群星闪耀的艺术盛典。众多在国际音乐舞蹈界享有盛誉的华人艺术家将在千人交响的舞台上再展才华,钢琴王子李云迪、小提琴家黄蒙拉、上海女儿谭元元等都从不同洲际不同国度赶来躬逢盛会。戴玉强、廖昌永、黄豆豆、秦立巍、么红等享誉音乐、舞蹈界的艺术家们纷纷加盟。海外华人艺术家们回归故里反哺故土,共筑人类和谐、文明家园,深深表达了绿叶对根的情意。特别令人震撼的是旅美著名指挥家陈佐湟,他亲自执棒,棒下中国大陆的六支交响劲旅,将演奏一场规模空前的交响音乐会。这样巨大规模的乐队演出,在上海尚属首次,在世界亦属罕见。交响音乐和声乐、舞蹈、灯光浑然一体,视觉和听觉相互交替冲击,大音无声,大象无形,天地人和,感动世界,这样的交响你何曾听过?千人交响为中国乃至世界交响史写下浓墨重彩的辉煌一笔。

 我们热忱期待着千人交响奏响的那一刻。

 让我们共同为千人交响喝彩!

To Cheer for the Symphony Performed by 1000 Musicians

Chen Shenglai

 The President of the Center of China Shanghai International Arts Festival.

 The 9th China Shanghai International Arts Festival took place in the city in the autumn of 2007. Among the numerous splendid performances, the most eye-catching was the symphonic concert for Charity Art Gala 2007 which was performed by 1000 musicians. Six outstanding symphony orchestras in China joined together to give a concert, unprecedented in scale, under the baton of famous conductor Chen Zuohuang. Many Chinese artists who enjoyed a high reputation in the world dance and music scenes showed their talents in this grand event.

搭建国际演出
交流交易高端平台

中国上海国际艺术节中心副总裁 韦芝

上海的十月是缤纷的十月,在这金灿灿的日子里,我们迎来了中国上海国际艺术节,同时,也迎来了另一个重要的国际文化交流活动——中国上海国际演出交易会的隆重开幕。

演出交易会正在步入她的第十个年头,十年来,演出交易会影越做越大,从最初的只有寥寥10多家外国演出机构参会,发展到现在每年都有来自30多个国家和地区的演出经纪机构和国内机构济济一堂。据初步统计,十年来,已经有100多个国家和城市,近千个演出机构,数万人参加了演出交易会。每年都有近万个节目在这个平台进行展示和交流交易, 每届都有几百个节目在这个平台达成初步合作意向。交易会已成为推动中国与世界各国演出市场接轨的重要品牌活动,成为中国地区规模最大、最重要的演出交易盛会。自第八届交易会始,来自"国际演出交易会联盟"的10多个成员国交易会负责人每年都相聚上海参加 "国际演出交易会联席会议",这标志着上海国际演出交易会的国际地位逐年提高,已受到国际演艺界的普遍认可。

"推出去"和"引进来"是交易会的两大职能。交易会的推介演出主打"中国牌",以集中推介的方式推出适合赴海外巡演的"海外版"中国节目,将悠久的历史文化和民俗风情带向国际舞台。交易会已成为把中国优秀剧(节)目推向国际演艺市场的最大平台,每年都有数千个节目在这个平台进行展示和交流交易, 每届都有几百个节目在这个平台达成初步合作意向。交易会扮演了"中介"角色,以其对市场高度灵敏的"嗅觉",对可以推出或引进的节目进行"资源配置",推动节目的"产业链"推进和演出市场的繁荣。

每届都有一批中国节目直接在演出交易会中成交而走出国门, 将中国各民族各省市的优秀文化艺术介绍到更广阔的国际舞台。例如:内蒙古歌舞剧院的《安达情》应邀赴美国、芬兰演出;山西太原市晋剧院应邀赴俄罗斯演出; 南京小红花艺术团赴西班牙演出;上海京剧院京剧《王子复仇记》赴芬兰演出;上海话剧艺术中心话剧《秀才与刽子手》赴俄罗斯演出;山西太原市实验晋剧院《晋剧绝活》赴俄罗斯演出;还有上海歌舞团、上海昆剧团、东方青春舞蹈团的《野斑马》、上海歌剧院歌剧《奥赛罗》、广州军区战士杂技团杂技芭蕾《天鹅湖》等一大批节目都在演出交易会中大获青睐而多次远赴重洋。

交易会是我国为世界各国演出市场敞开的一扇大门,许多国外演出机构通过这个平台寻找到了通向中国演出市场的通道,例如意大利著名歌唱家罗伯蒂尼、冰岛爵士大师KK、德国斯图加特广播交响乐团与指挥家诺灵顿爵士及小提琴家贝尔、东京爱乐乐团与著名指挥家郑明勋、匈牙利国防军歌舞团、丹麦竖笛演奏家米盖拉等都是这样。

另外, 每届交易会在闭会之前都有一批节目达成意向而参加下一届国际艺术节的演出,例如世界第一长笛詹姆斯·高威、著名指挥家艾森巴赫与德国NDR乐团、蜚声世界舞坛的纽约芭蕾舞团、闻名全球的柏林爱乐乐团、英国著名的"敲铜打铁"乐团、西班

Establishing a High End Exchange and Trading Platform for International Show Business

Wei Zhi, Vice President of the Center for CSIAF

With its 10th anniversary approaching, the China Shanghai Perfroming Arts Fair (SPAF) has grown rapidly from just few 10 odd overseas performing arts organizations participating at first to the delegates of 30 odd countries and regions attending every year now.

According to the preliminary statistics, in the last ten years, the SPAF has received tens of thousands of

牙著名弗朗明戈舞蹈巨星萨拉·芭拉斯、著名编舞大师本·斯蒂文森、美国百老汇音乐剧《灰姑娘》等等。

　　几乎所有外国的演出交易会，特别是在全球具有影响力的重要演出机构都在我们的演出交易会设立过展位，并且在论坛上与各国的同行互通信息，探讨演出市场的发展规律，寻求进一步的交流与合作。论坛作为艺术节交易会一大特色，以其较高的起点、宽阔的视野、敏锐的话题，每每赢来业内一片喝彩。

　　交易会的推介演出现场是展示自己的最佳舞台，也是人气最高的地方，推介形式多种多样，不但有现场推介演出，更有剧场推介演出，代表们笑称交易会的推介演出是无孔不入。丰富多彩的推介演出总能吸引众多代表驻足观看，签约效果显著。交易会成果一年比一年丰硕，从第四届的正式签约和达成合作意向项目共82项，到第九届达成各种合作意向逾200项，交易会年年在进行跨越式的进步。演出交易会的成功，获得了海内外演艺界很高的赞誉。著名的英国"敲铜打铁"打击乐团经纪人对我们说："通过上海演出交易会，使我找到了最准确的走进中国演出市场的路。"罗马尼亚锡比乌国际戏剧艺术节总监会后说："上海的会谈启发了我。我希望能和中国的艺术机构一起开发未来的节目！"俄罗斯巴什基尔话剧团总监称赞道："如果不是参加了交易会，我们不可能来美丽的上海演出，更不可能介绍如此出色的中国话剧到俄罗斯去。"

professionals from nearly one thousand performing arts organizations covering 100 odd countries and cities in the world. Annually, on this platform, about 10,000 programs are presented and exchanged, and some hundred letters of cooperative intent are signed. SPAF has become a major "brand" event linking up the connections between the Chinese and overseas performing market and widely recognized as the largest and the most influential perfroming arts market in China.

创新篇

探索创新,是中国上海国际艺术节的品格。每届艺术节的开幕式都会推出海内外优秀作家的原创新作。首届艺术节舞剧《金舞银饰》率先亮相,嗣后,新编京剧《大唐贵妃》在大剧院唱响,《野斑马》、《霸王别姬》、《花木兰》、《红楼梦》、《中华鼓舞》 等一批高质量的原创舞剧在艺术节舞台崭露芳容。

Creative Innovations

CSIAF is characterized by creative exploration. Original works by excellent Chinese and overseas artists can always by found at the opening ceremonies of every CSIAF. Since Dance Theatre "Golden Dance with Silver Dresses" took the lead at the 1st Festival, and the afterward Peking Opera "Chinese Imperial Concubine" echoed at Shanghai Grand Theatre, numerous high –quality dance dramas have made majestic appearances in CSIAF, including "Wild Zebra", "Farewell, My Concubine", "Mulan", "A Dream of Red Mansions" and "Drum Dance".

P59–P71>>>

艺术节
——原创新作孵化的园地

Creative Innovations
——Hatchibator for Original Works

CSIAF is characterized by creative exploration. Original works by excellent Chinese and overseas artists can always by found at the opening ceremonies of every CSIAF. Since Dance Theatre "Golden Dance with Silver Dresses" took the lead at the 1st Festival, and the afterward Peking Opera "Chinese Imperial Concubine" echoed at Shanghai Grand Theatre, numerous high–quality dance dramas have made majestic appearances in CSIAF, including "Wild Zebra", " Farewell, My Concubine", "Mulan", "A Dream of Red Mansions" and "Drum Dance".

探索创新，是中国上海国际艺术节的品格。每届艺术节的开幕式都会推出海内外优秀作家的原创新作。首届艺术节舞剧《金舞银饰》率先亮相，嗣后，新编京剧《大唐贵妃》在大剧院唱响，《野斑马》、《霸王别姬》、《花木兰》、《红楼梦》、《中华鼓舞》等一批高质量的原创舞剧在艺术节舞台展露芳容。

第二届艺术节推出的舞剧《野斑马》，是中外舞剧史上首例以全动物造型的舞剧，被称之为动物世界版的《罗密欧与朱丽叶》。该剧从民族舞和芭蕾舞中汲取了不少养分，并加以创新，是一部介于古典和现代之间的崭新舞剧。舞剧在艺术节上一亮相，唯美浪漫的风格获得中外观众广泛好评。之后，《野斑马》出访澳洲、日本等国，在国外赢得了声誉和票房的全方位成功。

第五届艺术节开幕演出的大型原创舞剧《霸王别姬》是京沪两地艺术家的一次令人瞩目的合作，舞剧的创作汇集了国家一级编导赵明、一级编剧邓海南、著名作曲家张千一等名家。舞剧从"项羽自刎"开始倒叙，通过"十面埋伏"、"楚河汉界"、"鸿门宴"、"四面楚歌"等中国百姓家喻户晓的故事，串起一个个大开大合的精彩篇章，刚柔相济的舞蹈、大气磅礴的舞美、华美艳丽的服装，艺术地再现了"楚汉相争"的宏阔画卷以及西楚霸王项羽和爱妃虞姬之间的

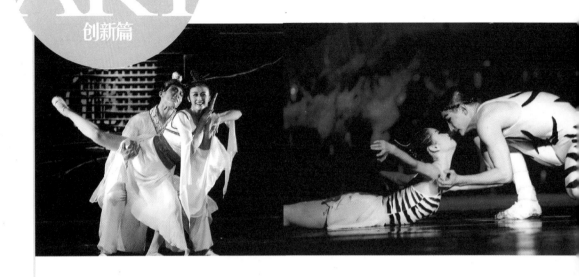

千古绝唱。舞剧《霸王别姬》赴北美、法国、日本等地巡演,在海外深受欢迎,票房高达 1 亿元以上。

第六届艺术节开幕演出剧目,北京军区战友歌舞团创作演出舞剧《红楼梦》以舞剧形式表现中国古典文学巨作,由中国舞蹈界南北精英强强携手、合力打造,以大气、精致、新颖、现代的特质取得了新的成就,被誉为骄傲的中国原创。

第七届艺术节开幕式演出剧目是由澳大利亚著名编导、悉尼舞蹈团艺术总监格拉汉姆·墨菲担任编剧和导演,上海歌舞团与澳大利亚最具影响力的悉尼舞蹈团合作的大型原创舞剧《花木兰》。该剧现已在艺术节开始了全球首演。墨菲堪称世界舞坛令人瞩目的实力派编导,他因经典舞剧《莎乐美》在第四届中国上海国际艺术节成功上演早已为中国观众所熟知。新颖独特的编舞手法融汇了中国传统舞蹈的雍容典雅与现代舞的奔放洒脱,显现了生动的戏剧风格和时尚气息,演绎出具有传奇色彩的古代巾帼英雄花木兰的英武形象。

新编京剧《大唐贵妃》,作为第三届艺术节开幕式演出,2001 年10 月在上海大剧院华丽亮相。京剧名家梅葆玖、张学津、史依弘担纲主演,华丽的舞美、华美的音乐,演绎出一曲杨贵妃与唐明皇如泣如诉的长恨歌。《大唐贵妃》取材于梅兰芳上个世纪 20 年代名剧《太真外传》,在唱腔上,《大唐贵妃》保留了 12 段梅兰芳原创原腔,同时新写了 30 余段唱腔唱词。在表现形式上融入了歌剧、舞蹈、交响等其他艺术手法,使传统京剧富有浓郁的新意。70 多名歌剧演员的演唱队伍和庞大的交响乐队,使整出戏不仅气势壮大,而且富有现代气息。在主要演员大段唱腔的尾部,时常加入歌剧的合唱,由此,使得原唱凄婉的更凄婉、哀怨的更哀怨、悲怆的更悲怆。一曲"梨花开,春带雨;梨花落,春入泥"的主题歌,如戏如歌,委婉动听,已被广泛传唱。舞蹈在这出戏中也被表现得淋漓酣畅,许多优美的群舞显现了唐皇朝宫廷文化的繁荣和奢华,杨贵妃在举手投足间融入的许多舞蹈动作,则恰到好处地展露了贵妃身段的华美、对爱情的热烈追求和满腔的哀怨。戏的舞台布景绚烂无比,现代化的舞台声光,营造出了一幕幕恢宏、多彩的场面。

《红楼梦》，
骄傲的"中国原创"

2004 年 10 月 18 日，第六届中国上海国际艺术节开幕献演中国原创舞剧《红楼梦》，诗情画意的剧情内容、流光溢彩的舞台展现和行云流水的柔美舞姿，成为本届艺术节展演的第一个亮点。

从《霸王别姬》到《红楼梦》，连续两届上海国际艺术节的开幕演出，都选择了一家民营公司——上海城市舞蹈公司的原创作品，使上海城市舞蹈公司备受关注，也引起了人们对我国艺术院团体制的改革和创新的思考。

舞剧《红楼梦》登上本届艺术节开幕演出绝非偶然，它在两年前已做准备，03 年 10 月正式投入排练，经过半年磨合，在 04 年 3 月第四届中国舞蹈"荷花奖"决赛闭幕式首次合成，作祝贺演出，获得好评后，听取意见再深度修改。舞剧《红楼梦》是有备而来的，这家以市场为创作最终目标的民营公司，是希望通过艺术节的国际大舞台，打响知名度，形成国内外市场的知名品牌，从而打开国内外的演出市场。

这家公司没有一个导演，没有一个演员，没有一个主创人员，公司成员不到 10 人，更不拿国家一分钱，但他们却用创国内外艺术市场品牌的要求寻找一流艺术资源的最佳组合。从选剧本，选导演，选主创人员，选演出院团，甚至选舞台监制和经销商等从生产到经销的所有环节，都是以此为标准。这次舞剧《红楼梦》总编导由国家一级编导、全国舞蹈"荷花奖"、国家"文华奖"等中国舞剧最高奖获得者赵明担纲，因电影《末代皇帝》音乐深为好莱坞推崇的旅德著名音乐家苏聪担任作曲，由获得国内一系列艺术精品大奖的北京军区战友文工团承担演出。一流的艺术家，一流的表演阵容，一流的市场营销，三者组合，确保了这家公司推出的新剧目，实现高品位的艺术质量与热演国内外市场双重效益。

舞剧《红楼梦》紧扣诗请、诗性、诗魂的舞蹈表达方式，以优美柔和的"梦境"展示主人公内心世界，宝玉、黛玉、宝钗、贾母、贾政、刘姥姥等中心人物，以娴熟的技巧舞出了各人的处境、命运和情感。构思独特，视觉冲击强烈，使舞剧《红楼梦》成为现实与幻想的无言世界。

舞剧《红楼梦》的开幕演出，仅仅是这出戏走向市场的开始，目前已有好几家国外演出商看中这出戏，它将和《野斑马》、《霸王别姬》等一起巡演，演出合同已定到 2006 年。

"A Dream of Red Mansions"–Chinese Originals´ Pride

As one of the opening performances of the 6th CSIAF, Chinese original dance drama "A Dream of Red Mansion" will tiptoe onto the stage of Shanghai Grand Theatre tonight. With its poetic contents, wondrous stage set and marvelous morbidezza, it will for sure to be one of the highlights of the festival. Appearing at CSIAF, however, is just her initial step towards the global market; "A Dream of Red Mansions" is fully booked before 2006.

民族音乐进入新原创时代
——艺术节部分优秀参演剧目带来的启示

National Music: A New Age of Originals

What has been extremely highly-valued is the appearance of national song and dance programs in CSIAF, including musical "Visitor from the Ice Mountain", song and dance theatre "Liu San Jie", and song & dance gala "Brilliant Lanterns in Yunling", for it reflects the fact that the musicians are attempting to reevaluate their productions with contemporary aesthetic standards after experiencing dismay, anguish and self-examination. Selecting these performances is also a move of the Arts Festival to adapt to the times as well as to win more audiences.

当舞台上唱起《花儿为什么这样红》、《怀念战友》等歌曲时,也许会唤起中老年人的亲切记忆,而年轻人却感到十分遥远。确实,当代的青少年生活在被海外音乐包围的环境之中,他们的音乐爱好更趋于时尚。在相当长的一段时间里,民族音乐的爱好者群体,正在呈现老化的趋势。面对这样的状况,音乐工作者们经历了失落、痛苦、反思之后,开始尝试用现代审美观念,对其进行重新审视。

保留素材 在已经公布的本届艺术节节目单中,音乐剧《冰山上的来客》、歌舞剧《刘三姐》、大型歌舞《云岭华灯》等,引起了记者的注意。在采访中了解到,有新疆歌剧团根据电影改编的《冰山上的来客》,借助了音乐剧这种在我国刚开始发展的舞台形式,在保留基本素材与剧情的同时,对数十年前被人广为传唱的歌曲,进行了音乐上的重新创作。广西刘三姐剧团演出的歌舞剧《刘三姐》,以彩调剧作品为原创,邀请当代作曲家对音乐进行大幅度的改造和更新,让具有地方特点的小调产生易于被更多人群接受的新鲜感。《云岭华灯》则基于流传西南地区、影响过聂耳等人的花灯音乐,用现代音乐技法再度创作、组合。

新的原创 如今,电影、电视剧出现了"老片翻新"的现象,民族音乐的"二度创作",是不是因旋律素材的缺乏、创作思路的堵塞,而去步影视后尘呢?担任《冰山上的来客》作曲的新疆歌剧团团长肖克来提·克里木否认了这种说法:"电影原作中的音乐,来自于蕴藏在新疆地区少数民族人民中间的音乐资源,我们为了创作这部音乐剧,多次去体验生活,感受原生态艺术,因此,无论是电影音乐,还是现在这部音乐剧的音乐,都是生活积累之后的新的原创。"尽管素材资源是一致的,选取的题材是相同的,作品的故事形态也是相似的,但美学效果和艺术感染力,则会产生质的飞跃。

时尚元素 民族音乐、歌舞剧、大型歌舞等,在形式上相对时尚和贴近当代观众欣赏口味,更重要的是,经过"二度创作"后的作品,被赋予了时代的特点,因此,更易于被现代的观众接受和喜爱。近年来,这样的"二度创作"成了我国演艺界的一股潮流,人们在不经意之中,会感受到这种艺术上的新鲜动态。

去年在第七届中国艺术节上获得"文华大奖"的大型民族音画《八桂大歌》,所有的音乐几乎都来自广西地区的民歌,但与散落于民族的音乐相比,因被作曲家拂去旧态而重新焕发出了艺术的光泽。杨丽萍主演的《云南映象》,把散落在西南偏僻山区少数民族的原生态音乐重新串联成珠,整合成一台貌似质朴、却洋溢着时尚光彩的舞台作品。在阳朔漓江山水之间已经连续上演了一年半的《印象·刘三姐》,用上个世纪70年代以来盛行全球的 NEW AGE 音乐概念和技法,对民族音乐加以整合,产生的效果不但让中外游客为之倾倒,而且令当地观众也感受到了神奇魅力。

现代特色 民族音乐形态的作品被"二度创作",不是简单意义上的重排、复演。当今国际舞台上,经典歌剧被艺术家们进行改造,赋予时代特色的事例已屡见不鲜。近日苏黎世歌剧院就派出一支团队,在沪就"跨时空"《图兰多》的合作事宜进行洽谈。本届艺术节组委会有关人士指出,无论是《冰山上的来客》、《刘三姐》还是《云岭华灯》,在艺术节舞台上的出现,反映出了国内艺术界的动向和潮流,选取这些节目与广大观众见面,也是艺术节在艺术上适应时代发展、争取观众的一个举措。

(《新民晚报》记者 杨建国)

像戏曲又像话剧,像哑剧又像舞蹈,像杂技又像芭蕾

舞台语汇日趋丰富

专家谈艺术节上出现的"边缘化"创作现象

《弘一法师》:戏曲还是话剧

谈起北京实验话剧《弘一法师》,剧作家罗怀臻认为,说它是话剧吧,但登台的都是戏曲演员。在这出话剧和戏曲颇难界定的实验剧中,台上仅有的几位戏曲演员在话剧表演的基础上,有意识地融入了某些戏曲表演的特质,像用男旦方式来处理春柳社演出《茶花女》,很好地传递出一般话剧演员难以把握的古典戏曲神韵,使舞台节奏舒缓婉约,具有一种传统水墨画般的韵致。整个演出诗意而唯美,既不靠舞台美术,也不靠戏剧冲突,而是以弘一法师临终前的心理返照为原点,通过语言来推动剧情。这对演员驾驭舞台空间的能力无疑是极大的考验。

《午夜的陌生人》:哑剧还是舞蹈

美国阿里西亚哑剧团的《午夜的陌生人》融哑剧艺术、电影技巧、现代舞与古典音乐于一体,是艺术节为数不多的老少咸宜的节目之一。它将观众至置于天花板的视角之上,仿佛是通过窗口来窥视卧室内的一切。演员不同睡姿的形体语汇于戏剧语言在这里合二为一。还有用舞蹈语汇与诗般意境重现经典故事的《创世纪》,用肢体缠绕纠结表达家庭关系和生命延续的《生命之歌》,用慢镜头造型语言和富有张力的形体控制来展示人类竞争欲望的《天使升空》等,使人们能用眼睛读取纷繁的生活环境中那些常常被忽视的情感和心灵的呐喊,李家耀认为,这种"边缘化"创作再次证实哑剧是一种极富潜能和魅力的艺术形式,对中国同行是个有益的启示。

《天鹅湖》:杂技还是芭蕾

对艺术节交易会上战士杂技团表演的杂技芭蕾《天鹅湖》片段,上海马戏城老总俞亦刚颇多褒扬之词:"是驴子还是马还是骡子并不重要,因为在今天,两种或多种不同的表演形式嫁接在一起,是一种潮流。关键在嫁接效果好不好,观众爱不爱看,市场欢迎不欢迎。"

专家指出,按以往的习惯思维,总强调不同艺术品种的各自定位,主张互不干涉。而在《天鹅湖》里,杂技的悬念和芭蕾的抒情融合,开了新生面,这不是普通意义上的加法,而是一加一大于二,是两个艺术品种的融合和升华。这种打破剧种界限,互补互利的"边缘化"创作风气对本体艺术的提高有极大的推动,例如今天的杂技舞台上,就出现了五花八门的空中芭蕾、肩上芭蕾、灯泡芭蕾、转碟芭蕾、顶技芭蕾、滚杯芭蕾等,给观众朋友带来的是更美的艺术享受。

(《解放日报》记者 端木复)

Stage Vocabulary Enriched

Difficult to be defined as Chinese opera or spoken drama, mime show or dance show, acrobatics or ballet theatre. Quite a few performances in CSIAF are unfurling the phenomenon in creation as "peripherization", which arouses excessive attention from both experts and audiences. CSIAF has been undoubtedly stimulating artistic innovations in terms of content and form.

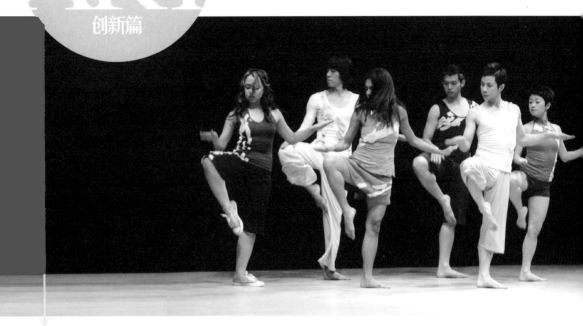

"MAMT" – The Dance of the Times

The "Contemporary Art"′ section was initiated at the 9th CSIAF for the very first time. The contemporary works of "MAMT", "Question ´MA-MA′", "My Freud" and "On", as well as art exhibition series are the concentrations of numerous contemporary artistic elements such as contemporary dance, video image, installations, photography and music. As part of the Week of Singapore, Singapore Dance Theatre presented 3 contemporary dances: "Black and Whit″", "The Wedding", and "Four Seasons". The common love and desire of human beings was fully displayed in their creative arrangements and body language.

现代舞《舞声舞息》
舞出时代声息
——艺术节推出创新的现代舞板块

第九届中国上海国际艺术节首次开辟了"现代艺术"板块。《舞声舞息》、《问题"MAMA"》、《我的弗洛伊德》、《爱·我》等现代舞力作以及系列艺术展将现代舞、现代影像、现代装置、现代摄影及音乐等诸多现代艺术元素集中展示。作为新加坡文化周节目的新加坡舞蹈剧场献演了三支跨越国际界线的现代舞,《黑与白》、《婚礼》和《四季舞艺》,独特的构思、富有象征性的肢体语言,表达了人类共同的爱和愿望。

为现代艺术板块作开幕演出的《舞声舞息》是亚洲表演艺术节联盟首度委约制作的现代舞。亚洲表演艺术节联盟创始人之一中国上海国际艺术节参与策划,并促成了今年的全球巡演。首演当晚,在由韩国、印尼、泰国、中国香港等国家和地区舞者联合演出的开幕作品中,三对男女演员构成了一个"梦",各国传统舞蹈和民族艺术语言经过现代编舞技法解构,在交织、对比、融合中营造出全新的梦幻意味。同时亮相的现代舞《我的弗洛伊德》,舞者在讲究的用光和幕布的投影中进行纯净的心灵对话,让观众产生奇特感悟。紧随其后的《问题"MAMA"》,用肢体表达出现代人更为激烈的困惑和挣扎。本次活动还特邀澳大利亚著名编导露西·格瑞尔献上她的一部获奖作品《爱·我》,两位舞者展示其高难度的舞技与双人天衣无缝的配合,加以舞台装置多媒体的语言和电子音乐的巧妙植入,令舞蹈作品丰满且深刻,给观众带来极大的视觉冲击和心灵震撼。观众的反响热烈,甚至出乎主办方的意料。观众纷纷向主办单位提交观后感言,赞赏现代舞演出富有新意,对现代作品表现出极大兴趣,希望将来能看到更多优秀现代舞作品。

谭盾的《水乐》和《纸乐》

——有机音乐:大自然的眼泪

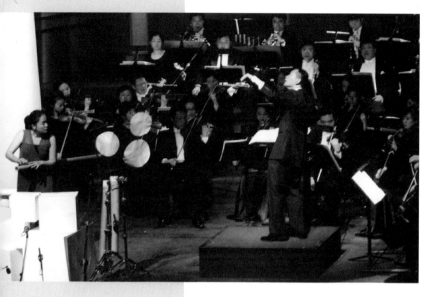

2007 年 10 月 18 日, 第九届上海国际艺术节将隆重开幕, 当晚上演的开幕大戏, 是在上海大剧院举办的谭盾音乐作品专场——"绝对有机 2007", 届时谭盾的有机音乐系列《纸乐》和《水乐》将首次与广大观众见面。

说起有机音乐这一理念的萌生, 还有一段温情的记忆。1998 年的一天, 谭盾陪着怀孕的妻子去做超声波检查。显示屏上, 小宝宝躺在羊水中, 水波微微晃动。音乐家的灵感瞬间被激发, 谭盾意识到:生命最初听到的就是水声, 水就是生命的源头。于是, 他悄声对还在做检查的妻子说:"我要做水乐。"然而就在同一年, 当谭盾受纽约爱乐委约, 完成了他的有机音乐系列之一《水乐》, 并大声宣布创作灵感正是受到羊水的启发时, 他的妻子惊讶之余, 更是无以言表的感动。两年后, 谭盾又创作完成了德国国际巴赫协会为纪念巴赫逝世 250 周年而委约的有机音乐剧《复活之旅》。这部作品中, 谭盾延续了以水象征更新、创造和重生的理念, 以水和石为主音色, 隐喻生命的初始, 引领观众投入一段生命和灵魂的复活之旅。

应该说, 谭盾对有机音乐的执着探索并非偶然, 自小在湖南乡间长大的谭盾, 他的音乐启蒙与自然就有着密不可分的关联。听流水唱歌、用陶土瓦罐作打击乐、为乐器衬纸的生活经历点点滴滴汇集成他日后有机音乐理念的重要灵感源泉, 成为他成功地采用水、纸、陶等自然物质作为音乐工具, 与传统交响乐完美融合, 创造出"看得见的音乐, 听的见的颜色"的崭新音乐形式的基础。自 1989 年的《声音造型》以来, 谭盾的有机音乐经过 20 年的发展, 时至今日已绝非曲高和寡的实验性作品, 而是成功地将有机之声带入了西方交响乐队, 受到全世界各个重要音乐厅的欢迎。2003 年, 为庆祝世界建筑奇迹洛杉矶迪斯尼音乐厅的落成, 洛杉矶交响乐团委约谭盾创作了《纸乐》。这部作品中, 谭盾创造性地使用日常生活里最常见的材料——纸, 作为乐器来吹奏、撕拉、打击。

《水乐》在北京演出时, 演奏者们就收集北京水, 来奏响理想中的音乐。谭盾本人也曾在《纸乐》首演式上说:"宇宙万物中的所有物质(包括人)都有一种相互依赖的生存之道。而我的有机音乐从第一步去大自然寻找自然之声, 到第二步用心去排练、对话自然之灵, 到第三步面对观众和大自然在人文、人性、人道层面上的沟通, 都是对当今环境污染与心灵污染的疾呼。这些音乐是大自然的眼泪。" (宋玉章)

Tan Dun´s "Paper Concerto" and "Water Concerto"

"Tan Dun Organic Concert 2007" was presented at CSIAF in October, 2007, and his organic concert series "Paper Concerto" and "Water Concerto" were thereafter unveiled. Tan Dun said at the premiere of "Water Concerto": "Every little thing in the totality of things, the entire universe, has a life and a soul. My organic music is first to look for sounds of nature, then to heartily rehearse and converse with the spirit of nature, and the third to communicate with nature in terms of culture, human nature and humanitarian in front of the audience. All are meant to be an anguished call for attention on nowadays environmental and spiritual pollution. The music is tears of nature."

《歌剧中国和中国歌剧的未来》
谭盾、郭文景音乐大师双人谈

特邀嘉宾：谭盾、郭文景

Opera China and the Future of Chinese Opera

Dialogue between Tan Dun and Guo Wenjing

As two representatives of contemporary Chinese composers, Tan Dun and Guo Wenjing attended " Music Masters Duo", a cultural forum hosted by the 9th China Shanghai International Arts Festival, and gave their views on "Opera China and the Future of Chinese Opera" on Oct. 20, 2007.

Despite the fact that Tan furthered his study early in his youth in the U-nited States, while Guo rooted his works in China, they share quite a lot in their artistic styles, since both of them are influenced by contemporary western music, meanwhile continu-ously exploring multi –element origi-nality on the basis of tradition. As for this, Tan Dun made a confirmative response: We are always seeking a voice belonging to our own.

2007 年 10 月 20 日，作为中国当代作曲家代表人物，谭盾、郭文景参加了第九届中国上海国际艺术节主办的"音乐大师双人谈"文化论坛，就"歌剧中国和中国歌剧的未来"发表了各自的见解。

1978 年，谭盾与郭文景考入中央音乐学院，29 年后，两人分别成为中国作曲界最具国际声望的作曲家，也不断有国际艺术机构约稿创作，两人最近的作品也不约而同地选择了中国古代题材的歌剧，谭盾的《秦始皇》与郭文景的《诗人李白》。谭盾与郭文景两人，一个很早就留学海外，一个立足本土创作，但在艺术的风格上却殊途同归，既受到西方现代音乐的影响，又以传统文化为主探索多元文化的原创性。对此，谭盾做了如此回应：我们一直在寻找一种属于自己的声音。

大型原创歌剧《诗人李白》在第九届艺术节演出，引起艺坛热切瞩目。歌剧从诗仙李白充满传奇色彩的人生和浩瀚的诗作中撷取了"李白"与"月"、"酒"、"诗"四个角色，分别由男低中音、女高音、男高音、京剧演员担任，通过时空的自由转换，充分展现出李白性格的各个层面及其大起大落大喜大悲的跌宕人生，声乐与京腔京韵、民乐与交响乐之间别开生面的对话为作品增添了异常丰富的表情和深厚的韵味。这中西合璧、委婉动听的音乐，就是郭文景的新作。论坛主持人问郭文景：酒、乐、诗对于李白都是很重要的，而对于你来说，三者中哪个最重要？ 郭文景回答说：乐对我说就是女性，酒对我来说就是朋友，有了这两者，才能产生诗。《李白》一剧构思独特，酒、乐、诗都是李白生命中的一部分，酒对于他最重要，所以写酒的诗很多，此外，月亮也是他诗中很重要的意象。

当主持人向两位大师提问，你们是如何考虑中国歌剧的语言问题，并且认为应该如何将中国歌剧推向世界时，谭盾回答，歌剧的灵魂是音乐。比如电影，无论用何种语言都行，实质性问题并非语言，而是真实感受。用英文写歌剧是因为合作的作曲家是说英文的，而且中文演唱在选演唱者时会有限制，多明戈如果唱中文那恐怕这部歌剧将不会再上演。但作为中国艺术家，我还是希望用中文表演中国歌剧。郭文景则另有见解，他认为，莫扎特是萨尔茨堡人，但他写的却是意大利歌剧。当时《李白》的初稿是英文的，因为编剧是熟谙英文的人，但最后他还是要求改成中文，因为李白的诗是不能英译的，英译后唐诗的韵味就荡然无存，比如"君不见，黄河之水天上来"中的"君不见"，就无法英译。但问题是中文歌剧还刚出现，而意大利文、德文、英文歌剧在欧洲是当歌剧演员的必要条件，找中文歌剧《李白》的演员很难，在伦敦排演时，一个演员排了半天后说绝对不干了，因为觉得中文对白实在背不下来。谭盾认为用哲学的话来说，要怎么做就怎么做，都是对的。如马勒的《大地之歌》，李白在我心中是跨越历史、文化的，但其中加入了马勒的感受。中国文化是该按我们意想呢还是本身就存在着一种中国文化，所以该怎样做就怎样做。我现在在写的《马可波罗与紫禁城》是用中文写的，觉得很舒服，对于不懂中文的外国人，他们听中文也会觉得很有意思，有人就喜欢听听不懂的语言，而音乐的音色、节奏是共通的。回到历史长河，从人性角度来看，莫扎特是全世界的。

结缘中国上海国际艺术节

陈佐湟

中国上海国际艺术节转眼已十岁了！十年来，伴随着中国、上海国际地位的不断上升，每年一度在这块东方热土上举办的艺术节已越来越成为大家期盼的一件文化盛事。她也成为了中外艺术家们的热切关注并以能参与其中为荣的一个节日。我当然是那"期盼"的一份子，作为一名指挥，则更是那些"关注"和"引以为荣"中的一人。

出生在上海，但我从小离沪，之后的几十年间，读书、下乡、出国、任职，总是音乐领我走遍了几大洲。然而对故乡的眷念和对儿时生活那种撩人心绪的回忆，不但挥之不去，而且随着年龄的增长似乎越来越浓了。可是细数起来，音乐带我回上海，却仅有带着当年的中央乐团和后来的中国交响乐团来沪开的几场音乐会以及与上海交响乐团的一次合作。要说让我真正以音乐结缘上海，还是从第一次参加中国上海国际艺术节开始的。

记得那是 2002 年的春夏之交，我在美国家里接到了赵培文从上海打来的电话，邀我参加第四届中国上海国际艺术节的"国际钢琴大师与旅美指挥家音乐会"。一查档期，尚有可能，我当即答应了下来。音乐会由多米尼克·默赫莱，让·弗郎索瓦和山冈优子等一批来自法国和日本的钢琴家与当年的上海广播交响乐团同台，在上海大剧院演出。音乐家们倾力合作，音乐会开得很好，可谓尽情尽兴。演出曲目中的威伯尔的协奏曲，作品第 76 号及弗郎克的交响变奏曲还作为在上海的首次演出被记录下来。

"有缘千里来相会"，那次音乐会也让我高兴地结识了几位优秀的钢琴家，其中有的以后竟成为了好朋友。多米尼克·默赫莱，让·弗郎索瓦和许忠先生，后来都先后被我当时任艺术总监的墨西哥乐团邀请成为音乐会的独奏家。

那次音乐会也是我第一次与上海广播交响乐团的音乐家们的愉快合作。事实上，那也成了我几年后应邀担任由该团重组的上海爱乐乐团艺术总监的前奏。

今天，我已在上海的大剧院、音乐厅、东方艺术中心、贺绿汀音乐厅、宛平剧院，甚至公园里，指挥过连自己也数不清的音乐会了。音乐已经带我回家，我再不会有那种在音乐上和我的出生地"失之交臂"的遗憾。此后，我也曾数次参加中国上海国际艺术节，但以音乐与上海结缘，还真要好好谢谢那"第一回"！

中国上海国际艺术节，祝您生日快乐！祝您百尺竿头再进一步！

2008. 8

My Connection with CSIAF

How time flies! CSIAF is having her tenth birthday! Over the past ten years, along with the escalating of China and Shanghai's international status, the annually-held CSIAF on this oriental "hot" land is becoming a cultural grandeur in everybody's anticipation. She is also turning out to be a festival in which both Chinese and overseas artists are ardently interested and proud to participate. As a conductor, I am also one of those "anticipating" and "proud to participate in".

Happy birthday, CSIAF! Wish you more glories and continuing success!

"我看中的就是上海这个大舞台"

访舞剧《野斑马》编导张继钢

在第二届中国上海国际艺术节上，有个幕后人物特别引人关注，他就是作为本届艺术节压轴大戏——大型青春舞剧《野斑马》及民族音乐剧《白莲》的编导张继钢。

一个人有两台大戏同时亮相艺术节，张继钢可能是本届艺术节中的唯一。对他而言，尤其是《野斑马》的首演放在艺术节闭幕式上，他看中的就是上海这个大舞台。因为，这是中国唯一的国际艺术节，是中外文化交流碰撞的最佳舞台，而张继钢从创作伊始便已瞄准国际市场，瞄准林肯艺术中心。

据艺术节组委会介绍，在即将开幕的艺术节交易会上，东视东方青春舞蹈团等将专为《野斑马》搭建一个大展台，包括37位世界一流的艺术节经纪人在内的海内外有识之士将为伯乐相马。《野斑马》极有可能成为一匹真正的"黑马"，从上海国际艺术节走向世界。

谈到与上海的结缘，张继钢说，来自3年前的八运会。当时，市委市府领导，东方电视台与张继钢，著名作曲家张千一共商，要为跨世纪的上海创作一部真正一流的作品。因为上海文化建设的硬件部分已经达到国际水准，出一流作品、出一流演员成了文化发展战略的重头戏。经过3年创作、排练、修改、磨合，《野斑马》终于要揭开她神秘的面纱了。说到此，手头正在酝酿另3部大戏的张继钢显得十分激动。

走市场路线，紧紧贴近观众的审美情趣，而非急功近利地去搏什么奖。三年磨一剑，张继钢认为这是一个有责任的中国艺术家的使命，并且，《野斑马》不仅仅演一场两场，他还准备十年磨戏，力争使这部作品成为继《小刀会》、《白毛女》之后上海的又一部舞蹈艺术的精品力作。这将是张继钢在上海这个大舞台上完成的又一次艺术实践。

（曹秉）

"A Grand Stage is What I Want"

One man with two major performances to appear in CSIAF, Zhang Jigang may well be the unique in this year's CSIAF. He even put Wild Zebra's premiere on the closing ceremony of CSIAF. For him, Shanghai is exactly what he needs – a significantly grand stage. Since CSIAF is the only international arts festival in China, it is considered the best stage for Chinese and foreign cultures to blend and exchange.

同为生命礼赞

从《云南映象》到《藏谜》

著名舞蹈艺术家 杨丽萍

Sing Praises to Life

My connection with CSIAF could be traced back to the 2nd CSIAF when I took my work "Spirit of the Peacock" to the festival as part of " Soul of Chinese Dances", while the first full length work I brought in was the "Impression on Yunnan" staged in the 7th CSIAF. Last year, I performed "The Mystery of Tibet" on the stage of CSIAF. I'm always more than glad to convey to more audience my understanding of life and nature.

Every time I step onto the stage of CSIAF, I often feel a bit nervous, a bit excited, because the stage here is open and multi-cultural, and the audiences I face are not only coming from Shanghai, but also from other parts of China and even the rest of the world. My sincere hope is that I could convey the most natural and beautiful language in our heart to all friends around the globe through the rich and beautiful dancing vocabulary.

回想起与中国上海国际艺术节的缘份，缘起于第二届艺术节《华夏舞魂》的《雀之灵》，而完整地把作品带到艺术节，始于第七届的《云南映象》。去年，又把《藏谜》带到了中国上海国际艺术节的舞台。一直以来，我都很高兴能通过艺术节的舞台，把我对自然的理解，生命的思考传递给更多的观众。对我来说，舞蹈并不是"艺术"，而就是实实在在的生活、从村里的长辈到生活周围的白云、流水、树木、蚂蚁，他们都是我的老师，让我从心底产生了跳舞的冲动，用肢体来传达所思所感，喜怒哀乐。无论是《云南映象》还是《藏谜》，所有带给观众的，都是我最自然的情怀和最真实的感动。

舞蹈是我的终身信仰，但却不是为了舞蹈而舞蹈，不是为了单纯的追求某一种形式上的美而舞蹈。就像所谓的"原生态"，其实就是人对生活的态度，对自然的崇拜和对生命的感悟，而不是把少数民族的文化刻意地矫揉造作后呈现给观众。如果作品连演员自身都感动不了，又怎样去感动观众呢？《云南映象》和《藏谜》，演员都是到少数民族的村寨里寻来的，他们从小就在村子里跟着长辈学唱歌跳舞。这些积累了几百年上千年的歌和舞，早已融入了他们的生命，舞台上的一招一式，都不是教出来的，而是源自内心的本能、抑制不住的语言。

每一次，走上中国上海国际艺术节的舞台，我都会有些紧张，有些激动。因为这里的舞台开放多元，我在这里面对的不仅是上海的观众，还有全国全世界的观众。我希望把我们最自然最美好的心灵语言通过舞蹈传达给全世界的朋友。让大家都来关注生命、自然等一些最本质的命题，同时也把少数民族独特的风情、信仰传递给大家，让大家都能在紧张的生活之余获得一种精神的放松。我很高兴，在中国上海国际艺术节的舞台上，我的舞蹈不仅获得了大家的认可，感动了观众，同时，也感动了我自己。从观众的反应中，我同样收获了许多。

对于舞蹈，不同人有不同的理解，我们不固执、不坚信，但艺术的个性不能滥用、不能放纵，要超脱而不矫情，认清本质——有时见山是山，见水是水；有时见山不是山，见水不是水。这是个相对的过程，没有绝对的必然。而在这个过程中，我们需要一个宽容的氛围，让所有的艺术灵感和想法都可以碰撞交融、互动共存。很高兴，中国上海国际艺术节就给所有的艺术工作者创建了这样一个氛围和机会，在与世界经典一流接触的同时，碰撞出自身探索的火花。

今年是中国上海国际艺术节的十周年庆典，一定会有许多精彩的艺术作品在艺术节上演。除了祝福艺术节越办越好之外，我也仍然希望能再次走进艺术节，为艺术节带去更多精彩的作品，因为有一点我们是共同的，我的舞蹈，艺术节的宗旨都是为生命礼赞！

跨世纪的记忆

陈薪伊

从 1999 到 2008 这是一个跨世纪的数字，这个数字于我有三重记忆——

从 1938—1998，我的生命呼吸了六十年，亦即到了花甲之年。农历的纪年由天干、地支组合，每一干支代表一年。六十称为"花甲"，"花甲"即一个甲子，是天干地支头尾相逢的一个大循环。一般都认为那是退休的年龄，但我认为那是一个生命新的开始。如何选择我生命新的开始呢？我把这个开始，也就是我生命新的起点选在了上海，"花甲之年"在上海给自己画了一条起跑线，开始了新的创作——

从 1999 年的京剧《贞观盛事》开始，我在上海的舞台上创作了一系列戏剧。2000 年新版越剧《红楼梦》、沪剧《董梅卿》；2001 年越剧《蝴蝶梦》、话剧《霓虹灯下的哨兵》；2003 年，刚刚跨过新世纪的我们遭到了 SARS 的侵袭，此间我与上海演艺界的朋友们为抗击 SARS 做出杰出贡献的工作者们献演了《非常任务》，同年年底创作了话剧《家》；2004 年为上海歌剧院排演了原创歌剧《赌命》、话剧《雷雨》。同年第四届全国京剧节在上海开幕，我创作排演了第四届京剧节开幕式；2005 年为上海话剧艺术中心排演了《幸遇先生蔡》、《李亚子》；2006 年在肖斯塔科维奇诞辰 100 周年的时候排演了歌剧《鼻子》；2007 年与上海文广集团合作排演了广场话剧《红楼梦》。这是我的第一重跨世纪记忆。这个记忆的意义一是我选择了上海，二是没有在花甲之年就退休。

若是一个人能够有幸跨过一个世纪当然是很幸运的，而这跨世纪的时候，我的《贞观盛事》又参与了跨世纪的演出，从 1999 演到了 2000、从上一个世纪最后一小时演到本世纪第一个小时，这个跨世纪的演出又怎能忘掉呢？它储存在了我的记忆里。

我的第三重记忆便是《贞观盛事》刚刚参加完跨世纪演出，就参加了本世纪初的中国上海国际艺术节。

今天，中国上海国际艺术节迎来了她的十周年庆。在这十年九届的艺术节中，我有六部戏参加了国际艺术节的演出，第一届的黄梅戏《徽州女人》，第二届的京剧《贞观盛事》，第五届的粤剧《花月影》、话剧《家》，第六届的歌剧《赌命》、《雷雨》，第九届的广场话剧《红楼梦》与越剧《红楼梦》。看着这个数字我自然会觉得我是一个很幸运的人。中国上海国际艺术节为我们全世界的戏剧人提供了一个非常好的交流平台，给我们创造了很多机会。中国上海国际艺术节并不仅仅是戏剧家的节日，更是所有艺术家的节日，是涵盖音乐、舞蹈、绘画、书法各个门类的，包容现代、古典各种风格的一次艺术大交流活动。在国际艺术节上活跃着非常精彩的艺术展览，非常精湛的戏剧演出。在每年的金秋时节，带给人们一种金色的享受。伴着秋虫、秋日，荡漾在秋高气爽的上海滩上，使我更加喜欢这座我在花甲之年选择的城市。每年的中国上海国际艺术节都给我带来愉悦。我相信，以后的国际艺术节我也不会寂寞。

A Cross-Century Memory

Chen xinyi

CSIAF is having her tenth birthday today. Over the past 9 Festivals, I've dedicated my six works to CSIAF: Huangmei Opera "Woman of Huizhou" at the 1st, Peking Opera "Prosperous Years of Zhen Guan in Tang Dynasty" the 2nd, Yueju Opera "The Shadow of Flower in the Moon" and Drama "Family" the 5th, Opera "The Wager" and "Thunderstorm" the 6th, Outdoor Drama "A Dream of Red Mansions" and Yueju Opera "A Dream of Red Mansions" the 9th. Naturally, this huge amount makes me feel lucky enough. CSIAF has created an excellent platform of exchange as well as offering opportunities to us playwrights from all over the world. Surely, CSIAF is a festival not only for playwrights, but for all artists.

为艺术节种"花"

陈其钢新作《蝶恋花》艺术节绽开

New Works at CSIAF
Chen qigang

That the Chinese composers' new works are played by world top-notch orchestras has turned out to be an outstanding part of CSIAF. "Reflet d'un temps disparu", new work by Chinese composer Chen Qigang, was brought onto the 1st CSIAF by National Orchestra, France. Three years later, Chen cooperated with the Stuttgart Philharmoniker to show his new composition "Iris dévoilée" on the stage of the festival. Chen's new work surprised the audience.

　　中国作曲家的新作品屡屡由世界顶级乐团演奏，在中国上海国际艺术节上献演，成了艺术节一道新的风景。

　　祖籍上海、旅法 20 年的陈其钢，现是欧洲现代音乐舞台上一位令人瞩目的华裔作曲家，但是，他一再表示："我是一棵中国树，只不过是被移植到了西方，接受了那儿的一点养分而已。我的骨子里始终是中国人。"1999 年，陈其钢的新作《逝去的时光》由法国国家交响乐团带到了首届中国上海国际艺术节，整部音乐中，中国古曲《梅花三弄》的旋律反复出现，梦系故里，情思绵绵，逝去的时光在艺术节之河缓缓流淌。3 年后，他和斯图加特爱乐乐团携着新作《蝶恋花》又登陆艺术节。交响协奏组曲《蝶恋花》(原名《女人》)，这是一部描写人间情爱的音乐言情诗。作品分九段，"纯朴"、"羞涩"、"放荡"、"神经质"、"温柔"、"嫉妒"、"多愁善感"、"歇斯底里"、"情欲"，每段都表现女人的一个性格侧面，并由一个中国传统乐器或一个女声与乐队的配合，作品中，不仅有京剧青衣的唱腔，还增加了西洋女高音。一流的斯图加特爱乐乐团演绎的《蝶恋花》，作品呈现出多元文化的特点，同时蕴涵了东方之美和西方之思。

　　陈其钢的新作，为艺术节带来了惊喜和期盼，也带来了一股艺术的新风。

明星篇

艺术节——群星璀璨的艺术长河

Glittering Stars

China Shanghai International Arts Festival ——Star–Studded Galaxy

P73–P79>>>

多明戈还情上海

　　在 2002 年第四届艺术节的闭幕式上,世界著名男高音歌唱家多明戈在上海大舞台举行演唱会,了却了来上海艺术节演出的心愿。

　　他极富穿透力的声音,将往日的若有所憾和今日的踌躇满志熔于一炉,花甲之年挡不住多明戈骨子里的激情——对歌剧艺术的热诚执着,中国观众的满心感激。当从容华贵的抒情段落到来,不仅是观众的听觉、视觉,就连嗅觉也一并被打开,从那荡气回肠的歌声中嗅到艺术大师精神境界的芬芳。

Placido Domingo's Shanghai Love Knot

　　Placido Domingo, one of the world's top three tenors, gave his recital at Shanghai Grand Stage in the closing performance of the 4th CSIAF.

　　To show himself at CSIAF is Domingo's long-cherished dream and it comes true in 2002.

艺术节的老朋友马友友

　　2004 年第六届艺术节,世界著名旅美华裔大提琴演奏家马友友在赢得 14 次格莱美奖后载誉而来,举行了一场独奏音乐会。那低沉典雅的音色一如既往,如泣如诉的独奏将舒伯特奏鸣曲温润如玉的风格恰如其分地烘托出来。马友友以他高超的技巧和流畅的表现,完美达成了与艺术节的首度约会。翌年 11 月,他改独奏为协奏,化"独白"为合唱,与指挥家水蓝、上海爱乐乐团合作舒曼的《A 小调大提琴协奏曲》,使不同乐器之间的对话得到最大限度的表现。

Yo-Yo Ma, Festival's Old Pal

　　After winning 14 Grammy Awards, American Chinese cellist Yo-Yo Ma held his solo concert at the 6th CSIAF in 2004. Amazingly, he returned to the stage of CSIAF only one year after in 2005.

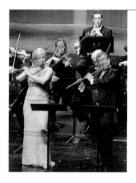

"世界第一长笛"醉倒一片
——詹姆斯·高威金笛伉俪,夫吹妇随

　　2004 年 11 月 5 日晚,"世界第一长笛"詹姆斯·高威与德国慕尼黑室内乐团在上海大剧院合作奉献了一台音乐会。演出中,同为优秀长笛演奏家的珍妮·高威与詹姆斯·高威一起合奏了西马罗萨的《G 大调双长笛协奏曲》。行云流水的音律,仿佛珍珠彼此撞击,朴素的音浪安详若梦,那特殊的音色却能够震颤听者的心。金笛伉俪的演出珠联璧合,以高超的技巧传达出他们对长笛独特的领悟。而他们二重奏时所使用的 24K 纯金镶钻长笛,更为第六届艺术节增添了金马玉堂的高贵气质。

Peerless Flutist Sweeping All

　　Ranked as the most prestigious flutist, Sir James Galway and his wife co-presented a concert in collaboration with Munich Chamber Orchestra at Shanghai Grand Theatre on Nov. 5, 2004. The couple flutists' unique gnosis of flute was conveyed through their unparalleled techniques and harmonious melody.

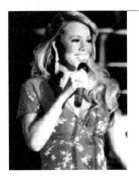

"金色的蝴蝶"飞来上海，第一位造访中国的流行乐坛天后玛丽亚·凯莉

2003 年 11 月第五届中国上海国际艺术节，被誉为"金色的蝴蝶"的美国流行乐坛天后玛丽亚·凯莉飞来上海，在虹口体育场举行个人演唱会。这是有史以来第一位造访中国的国际级流行音乐天后，着实在艺术节上火了一把，倾倒了无数欧美乐迷。

玛丽亚·凯莉因唱片销售量超过 1.5 亿张而被授予摩纳哥蒙特卡洛世界音乐钻石大奖，因专辑《蝴蝶》被广为传唱而被美誉为"金色的蝴蝶"。玛丽亚·凯莉的演唱深情与力度相济，妩媚与大气相糅，舞曲与 HIP-HOP 相融，当演唱起"WITHOUT YOU"、"HERO"、"BUTTERLY"等观众熟悉的代表作时，全场观众起立一同演唱，几近疯狂。

"Butterfly" Landing in Shanghai
Mariah Carey, the First Pop Superstar's Visit to China

Hailed as "Butterfly", American Pop Star Mariah Carey "flew" all the way to Shanghai and gave her concert at Hongkou Football Stadium, sending her greetings to the 5th CSIAF in Nov, 2003. Thus she became the first world-class pop star ever to visit China. Mariah Carey ignited a fervent heat in the stadium and conquered countless western pop fans.

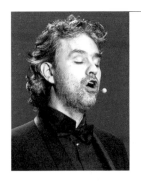

"被上帝亲吻过的嗓子"安德烈·波切利

2004 年第六届艺术节上，世界顶级男高音盲人歌唱家安德烈·波切利，为中国上海世博会申办成功一周年举行演唱会。安德烈·波切利被公认为是最有资格接替帕瓦罗迪的人，他先后获得过世界音乐类最佳艺人奖、古典音乐类最佳艺人奖、格莱美奖最佳新人奖提名，以及奥斯卡金像奖"最佳电影原声带歌曲"提名。席琳·迪翁曾这样评价安德烈·波切利："假如上帝也有歌喉，那听起来多半是安德烈·波切利在唱。"

一位双目失明的歌唱家，却拥有被上帝亲吻过的嗓子。他为观众演唱的有《今夜星光灿烂》、《花之歌》等经典歌剧唱段，也有《重归苏莲托》、《圣母之爱》等艺术歌曲和意大利民歌，他成功地将歌剧唱腔融入流行歌曲中，铸造出超越流行和古典的独特流派，虽然波切利盲瞽难行，但他的歌声，却拥有照彻人心的力量！

Andrea Bocelli's Heavenly Voice

The 6th CSIAF was celebrated together with the 1st anniversary of the successful bidding for the World Expo 2010 Shanghai China. Andrea Bocelli, the highly acclaimed tenor, dedicated his recital to this grand occasion. Sightless though, the tenor boasts of a heavenly voice, which has a power to enlighten everyone's heart.

"流行乐坛天后"碧昂丝艺术节高调开唱

　　2007 年 11 月 6 日，第九届中国上海国际艺术节，上海大舞台，流行乐坛天后碧昂丝出现在期盼已久的上海观众面前，高亢的嗓音、极富冲击力的服装秀，以及即兴加入歌词的"中国，中国"，令上海大舞台内尖叫声排山倒海。

　　碧昂丝是首位获得美国作曲家、作家与出版商协会所颁发的"年度最佳流行歌曲创作者"大奖的非裔美籍女性，也是有史以来第二位赢得此项荣誉的女性。她的首张个人专辑《Dangerously in love》为她赢得 5 项格莱美奖。在上海的整场演出，她演唱了 30 余首歌曲，有记者称，碧昂丝的演唱嗓音几乎无懈可击，让观众鉴证了她的实力所在。在演唱《Murder he wrote》时，碧昂丝即兴改词，加入了不断重复的"CHINA　CHINA"，对中国的友好，引发了台下歌迷疯狂的欢呼。

Beyonce Knowles Hit CSIAF

　　American pop star Beyonce Knowles finally showed up in front of the long-magnetized Shanghai audience on Nov. 6, 2007 at the 9th CSIAF. Her sonorous voice, visually-striking costumes and the improvisational "China, China" in her singing, ignited waves of screaming sounds in the auditorium of Shanghai Grand Stage.

歌剧皇后杰西·诺曼艺术节举行首场中国个唱

　　2006 年 10 月 19 日，在第八届中国上海国际艺术节上，被誉为歌剧皇后、世界第一女高音的杰西·诺曼举行了首场中国演唱会。杰西·诺曼不是单纯意义上的女高音，她兼容女高音及次女高音的宽广音域，横跨古典、浪漫、爵士、流行甚至黑人灵歌等领域，她的演唱掷地有声、饱含深情，具有穿透人心的感染力。诺曼华丽的嗓子，打破了歌剧女主角"白人天使"的樊篱。她明亮细腻又荡气回肠的声音，令全球乐迷如痴如醉。

Jessye Norman's China Debut

　　Crowned as one of the most admired opera singers and recitalists, soprano Jessye Norman held her first China recital at the 8th CSIAF on Oct. 19, 2006. The whole globe witnessed an unprecedented craze being aroused by her extremely refined and formidable voice.

"钢琴王子"郎朗倾情演绎贝多芬

2007 年 10 月 28 日，第九届中国上海国际艺术节演出正酣，由世界著名指挥家艾森巴赫指挥、中国最具实力的钢琴演奏家郎朗钢琴独奏的法国巴黎管弦乐团音乐会，在上海大剧院举行。艾森巴赫灵感频现的智慧和郎朗激情洋溢的精彩演奏令全场观众深深沉醉。郎朗弹奏的是贝多芬的《第四钢琴协奏曲》。这部作品兼有古典主义的规范与浪漫主义的激情，要拿捏好其中的分寸并非易事。他弹得非常出色，在演奏中，郎朗的个人风格愈加浓烈，他不仅面部表情夸张，而且简直是在钢琴上手舞足蹈。但当演奏到第二乐章，他的触键是那样轻柔，音色是那样细腻优美，营造出的意境是那样真挚温柔，与乐队奏出的那个泰山压顶般恐怖的断音主题形成鲜明的对比。进入第三乐章回旋曲后，郎朗的演奏则变为他惯有的热情奔放，音色华丽而干净，在音乐情绪的表达上激情饱满，在感性与理智间达到了平衡，开始显示出一个趋向成熟的世界级演奏家的风范。演奏结束，听众把疾风骤雨般的鼓掌欢呼声浪献给了郎朗，郎朗以独有的魅力征服了全场听众。

当郎朗在听众热烈的掌声中加演返场曲——李斯特根据瓦格纳歌剧《特里斯坦与伊索尔德》中的《爱之死》改编的钢琴曲时，出现了感人的一幕，只见艾森巴赫轻轻走到舞台边门旁，伫立在那里，与全场听众一起静静享受着他的爱徒对《爱之死》激情澎湃的演绎。艾森巴赫对自己的爱徒宠爱有加，他认为，郎朗已经可算是与霍洛维兹、鲁宾斯坦平起平坐的"大师"级人物，他已具备了这样的实力。

"Piano Prince" Lang Lang

The concert by the Orchestre de Paris and pianist Lang lang was held at Shanghai Grand Theatre at the 9th CSIAF under the baton of Christoph Eschenbach, one of the most sought-after conductors in the world. The applauses and standing ovations after the concert proves that Lang Lang, one of the best Chinese piano soloists, deserves to be titled "piano prince".

"上海女儿"谭元元舞着《鹊桥》返家乡

　　2007 年 11 月 18 日，中日合作的芭蕾舞剧《鹊桥》，作为第九届艺术节闭幕系列演出在上海大剧院拉开帷幕。扮演织女一角的是现任旧金山芭蕾舞团首席女演员的上海籍舞蹈家谭元元。谭元元，曾是上海市舞蹈学校的高材生，一位具有非凡魅力的著名芭蕾舞蹈家。她身在异国，心系故乡，这次中日合作重排《鹊桥》，谭元元欣然出演，上海的女儿"搭"着《鹊桥》返家乡。《鹊桥》由 84 岁高龄的前日本驻华大使中江要介编剧，讲述的是在中国家喻户晓的牛郎与织女的故事。谭元元记得，9 年前，上海大剧院刚刚落成启用之时，她就曾在舞剧《鹊桥》中扮演织女。这次在艺术节上重演《鹊桥》，面貌一新，新版的舞美充满梦幻感，舞台上一块超大面积、高清晰的通天"魔镜"，使天上人间浑然一体。谭元元扮演的织女和牛郎一起，从乡间阡陌舞到银河星汉之间，倾情演绎了一出千古流传的爱情悲剧。谭元元面对家乡熟识的记者朋友格外兴奋地说："接下来，《鹊桥》还将到日本、韩国、新加坡、意大利、美国等国巡演，我要把它打造成我们自己的《天鹅湖》。"

Back Home across "The Magpies' Bridge"

　　As one of the series performances of the 9th CSIAF, the ballet theatre "The Magpies Bridge" was staged by Chinese and Japanese artists at Shanghai Grand Theatre on Nov. 18, 2007. Tan Yuanyuan, principal dancer of San Francisco Ballet, gracefully played the role of Zhinv. Expatriate as she is, Tan always concerns about her motherland China. So she accepted the offer without any hesitation when she was invited to join in this Sino-Japanese cooperation. The daughter of Shanghai is back to her hometown across "the Magpies' Bridge".

Leaves' Affection for the Root

Sky Road · Sea Melody–"Star of China" Gala Show

In 2007, overseas Chinese musicians were gathering in Shanghai to participate in CSIAF, which proves to be one of the most beautiful scenes in Shanghai. It could be described as a big reunion of the overseas Chinese artists in their homeland. They were coming afar from every corner of the globe. Conductors Chen Zuohuang, Ye Cong and Shui Lan were coming; composers Tan Dun and Chen Qigang were coming; Pianists Lang Lang, Li Yundi and Li Jian were coming, cellists Wang Jian, Qin Liwei, violinists Lin Zhaoliang, Huang Meng, singers Tian Haojiang and Huang Ying, dancer Tan Yuanyuan are all coming back home.....It is owing to the alluring charm of CSIAF as well as the musicians' keen patriotism that so many celebrated overseas Chinese musicians came together to join in the "Star of China" gala show.

这是绿叶对根的情意

"天路·海韵"华星同台庆盛世

今年艺术节海外华人音乐家荟萃上海,成为沪上一大美景。可以说,这是海外华人艺术家集体大省亲活动,他们分别从不同洲际不同国度赶来躬赴盛会:指挥家陈佐湟、叶聪、水蓝来了,作曲家谭盾、陈其刚来了,钢琴家郎朗、李云迪、李坚来了,大提琴家王健、秦立巍来了,小提琴家林昭亮、黄蒙拉来了,歌唱家田浩江、黄英来了,舞蹈家谭元元来了……一届艺术节,海外华人艺术家如此高质量地云集,这是艺术节的魅力,也是华人音乐家的赤子之心。

这些熟悉的名字不仅在上海在中国乃至在世界也越来越响亮,他们的身影不断活跃在国际舞台上,以致你能经常与他们在国外相逢或邂逅。那一年在日本爱知世博会期间,我在参观中国馆,突然听到很熟悉的声音,回头一看是谭盾,他带着交响乐团来为爱知世博助兴,成为爱知的热门人物。在中国馆里我们谈到未来上海的世博,也谈到艺术节的演出。从那以后我们不断谋划,今年他终于带着他独特的有机音乐《纸乐·水乐》来加盟艺术节的开幕系列。我还想起那一年我与陈其刚、叶聪在法国里昂的相聚,他们是里昂现代音乐节的灵魂人物,是他们让我对现代音乐有了更多的了解,看他们的作品与演出在里昂受到追捧与欢迎,我很为他们骄傲。从那以后我与他两有过多次的合作,以致今年艺术节陈其刚带着他的室内乐《走西口》、叶聪带着新加坡华乐团来加盟本届艺术节。

最有趣的是去年我去墨西哥为筹办该国文化周,陈佐湟专程从美国来会我。他因长期在墨交响乐团任指挥,所以对墨西哥很熟悉,自告奋勇来为我们作陪。不仅如此,他还去租了一辆车,亲自驾车来接我们。当他把车开到我们面前时开玩笑说:"您这个代表团级别特高,由指挥家来当您车夫。"我们不禁相视而乐。哪料他车技虽好,但路况不熟,刚开不久便逆向驶入了 ONE WAY,给猫一旁的警察逮个正着,眼看要扣分扣照,这个老实人竟会用当地通用的方法摆平了那位警察,放其通行。与他在一起经常会想起另一位已故的朋友陈逸飞,他们年龄相仿,都姓陈,讲话都慢条斯理,遣字用语十分得体,都有那种儒雅与斯文。就是这么一位儒生,今年要在本届艺术节做一桩惊天动地的事情,他调遣了中国大陆六支交响劲旅,为艺术节镇台,为世博会放歌,为慈善募捐。千人交响,空前盛况!他亲自执棒,棒下山呼海啸,风雷激荡,而其时的他,俨然是一位统帅,与他平时温良恭俭让大相径庭。

遥想当年,这批如今功成名就的艺术家作为莘莘学子,离乡背井,求学国外,他们带着了解世界渴求知识的强烈愿望,在海外�‌砼跋涉,孜孜以求,终于在他们求索的领域占有了他们应有的一席之地。现在他们回归故里反哺故土,穿梭于中国与世界之间,共织人类文明的硕大网络。我相信这一大批特殊群体以他们活跃的思维与行动参与艺术节,将大大提升艺术节的国际分量,大大提升上海的国际分量。

（陈圣来）

Stars Glittering on the Pop Stage

CSIAF is a festival filled with youth and vitality.

A decade´s excellence is not only due to its advocacy of classics, but also due to that it never rejects the pop.

The glittering stars on the pop music stage make the festival look young and vigorous.

Numerous pop singers and musicians from overseas including Hong Kong & Taiwan regions appear successively on the CISAF stage. One pop singer gathers a grand party of young fans; one band ignites flames of a revelry.

The pop concert creates a warm and exciting environment for the festival.

流行乐坛星光璀璨

艺术节,充满青春活力的节日。

艺术节十年精彩,不仅因为她崇尚经典,也因为她不拒绝流行。

流行乐坛的璀璨星光,使艺术节显得年轻,并充满活力。

第一届艺术节,香港歌星黎明、台湾歌星林志炫、范晓萱在上海八万人体育场为艺术节首次刮起青春风暴,嗣后,谭咏麟、刘德华、张学友、谢霆锋、周杰伦、王杰、王力宏、林俊杰、台湾F4、SHE、"五月天"组合、美国流行乐坛天后碧昂丝·诺斯、韩国安在旭青春组合、美国"蓝酷"、日本"岚"演唱组等国外以及港台地区流行乐团和歌手相继在艺术节登场。一个歌星,聚集一次青春的约会;一个组合,引发一场火爆的狂欢。

超人气的歌星组合,为艺术节带来超级人气。

嘉宾篇 Guests from Far Away

　　中国上海国际艺术节自 2002 年第四届起创办嘉宾国文化周，至今已成功举办了澳大利亚、俄罗斯、法国、埃及、墨西哥、新加坡、日本（将在第十届艺术节举办）七个国家的文化周。

　　从第七届艺术节起，国内嘉宾省文化周创办，先后举办了云南、内蒙、青海省文化周。

Festival—A Platform to Show the Achievements of Human Civilization.

　The CASIF started to host the guest nation's culture week in 2002. Since then, a total of seven nations' culture week has been held, including Australia, Russia, France, Egypt, Mexico, Singapore and Japan (Week of Japan will be held during the 10th edition of the festival)

　Starting from the 7th CSIAF, the domestic culture week of guest province is being held. Up to the present, the provinces (or autonomous region)of Yunnan, Inner Mongolia and Qinghai have presented the culture week successively.

P81–P92>>>

艺术节
——人类文明成果展示的平台

　　为维护世界各国文化的多元性,促进国与国之间的文化交流,增进人民之间的相互理解,中国上海国际艺术节自 2002 年第四届起创办嘉宾国文化周,至今已成功举办了澳大利亚、俄罗斯、法国、埃及、墨西哥、新加坡、日本(将在第十届艺术节举办)七个国家的文化周。各嘉宾国在文化周活动中,通过舞台艺术表演、展览、电影、讲座、广场演出活动等丰富的艺术样式,集中展现他们在各个艺术领域的创新成果,凸现各国独特的艺术感悟与风土人情,使中国观众全方位、深层次地了解嘉宾国家的文化和艺术。嘉宾国文化周的举办,得到了相关国家政府的高度重视。这些年来,澳大利亚外交部长、法国文化部长、埃及文化部副部长、墨西哥文化艺术理事会(相当于文化部)主席、新加坡国务资政、匈牙利教育文化部部长先后专程来沪,参加文化周活动并发表了激情讲话。澳大利亚外交部长、埃及文化部部长、墨西哥外交部部长、墨西哥文化艺术理事会(相当于文化部)主席、新加坡新闻、通讯及艺术部常任秘书、匈牙利教育文化部副部长发来的贺信和感谢信,对中国上海国际艺术节举办嘉宾国文化周的活动给予充分肯定和高度评价,并表示由衷感谢。

　　嘉宾国文化周的成功举办,又促使萌发了艺术节举办我国嘉宾省文化周的想法。于是,在第七届艺术节上,命名为"感受云南"的云南省文化周率先亮相。嗣后,内蒙、青海文化周相继举办,在各省(自治区)政府文化部门的重视并支持下,文化周获得了成功,各具特色的地域文化不仅受到上海观众的喜爱,民族歌舞节目还受到国外演出商的青睐,在艺术节上签下合约后远渡重洋。

　　嘉宾国、嘉宾省文化周这一形式的创办,集束地展示一个国家或一个地区人类文明的优秀成果,有力地加强了国家之间和地方之间地文化交流,受到了举办国和地方政府的高度评价,也受到了广大群众的欢迎。

Festival–A Platform to Show the Achievements of Human Civilization

　　The CASIF started to host the guest nation´s culture week in 2002. Since then, a total of seven nations´ culture week has been held, including Australia, Russia, France, Egypt, Mexico, Singapore and Japan (Week of Japan will be held during the 10th edition of the festival)

　　Starting from the 7th CSIAF, the domestic culture week of guest province is being held. Up to the present, the provinces (or autonomous region)of Yunnan, Inner Mongolia and Qinghai have presented the culture week successively.

嘉宾国文化周

"多元澳大利亚"
2002 年第四届艺术节举办澳大利亚文化周

　　澳大利亚文化周是为庆祝中澳建交 30 周年而特别举行的文化交流活动。当年适逢第四届艺术节,那一年艺术节有很多节目都来自澳大利亚。当我们与澳方都为这个巧合感到欣喜时,我们提出:"不如举办个澳大利亚文化周吧!"于是作为文化周的发起人之一,澳大利亚外交部长亚历山大·唐纳亲自拜访艺术节,和艺术节中心总裁陈圣来签下了第一份文化周备忘录。从此,嘉宾国文化周作为固定栏目延续至今。

　　澳大利亚文化周的节目,从构思新颖精妙的电子马戏表演到世界名团的交响作品,从编舞大师格林·墨菲带来的前卫舞蹈到土著民族展示的绘画与藏品,每个作品都是别出心裁并独具澳洲风情。上海和艺术节给澳洲艺术家一行 200 多人带来了全新的感受,正如他们留给上海的一样。文化周结束后,唐纳和艺术与体育部长罗德·坎普分别给艺术节写来贺信,称"中国上海国际艺术节是目前全世界最出色的国际艺术节之一,澳大利亚非常荣幸能作为第一个嘉宾国家被邀请参与到其中"。

"The Multi-cultures of Australia"

Culture Week of Australia held in the 4th CSIAF in 2002

Culture Week of Australia witnesses a wide range of programs from the sophisticated multi-media circus show to the symphonic works performed by the world renowned orchestra, from the modern dance choreographed by Graeme Murphy to the aboriginals painting collection, featuring a unique Australian style. The over 200 Australian artists have enjoyed a new experience in the Shanghai Arts Festival, while they left a consecutive string of footprints behind in this metropolis.

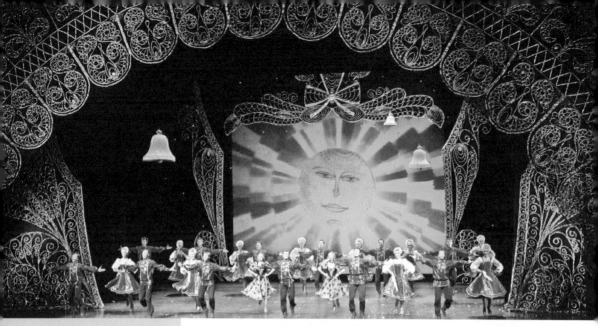

"The Unique Flavors of Russia"

Culture Week of Russia held in the 5th CSIAF in 2003

The amazing song and dance performance has exposed to the audience the colorful cultural landscape in Russia, reflecting the personality and spirit of a great nation. The Culture Week of Russia is a big feast for people to enjoy arts, and moreover, a rare spiritual dialogue between the people of the two nations.

"风情俄罗斯"

2003 年第五届艺术节举办俄罗斯文化周

2003 年第五届中国上海国际艺术节,由艺术节中心及文新报业集团主办,由文新集团下属东方演艺公司承办了俄罗斯文化周。此次俄罗斯文化周的节目内容包括由俄罗斯国立模范库哥萨克歌舞团的歌舞、俄罗斯功勋级演唱家、钢琴家、小提琴家以及柴科夫斯基国际音乐比赛获奖者组成超豪华阵容的音乐会、世界上最早成立的民间舞蹈团莫伊谢耶夫国立模范民间舞蹈团的舞蹈 "荒山之夜"和"游击队员",以及格奥尔吉·卡拉扬爵士乐队演奏的舒缓动听的爵士乐。精彩纷呈的音乐歌舞,展示了俄罗斯瑰丽多姿的艺术风貌,体现了伟大民族的个性象征和精神写照。俄罗斯文化周的活动不仅是一次丰盛的艺术享受,更是一次难得的精神对话。

"The Romanticism of France"
Culture Week of France held in the
6th CSIAF in 2004

"French Culture in Shanghai" and
Culture Week of France held in the
6th CSIAF in 2004 is elaborately
planned and organized by the Chi-
nese Committee of the French Cul-
tural Year, the Center for CSIAF, and
The French Consulate General in
Shanghai. It is undoubtedly deemed
as the most eye-catching event dur-
ing the year China and France hosted
the Year of Culture by turn.

"浪漫法兰西"
2004 年第六届艺术节举办法国文化周

　　2004 年,第六届艺术节期间举办的"法国文化在上海"暨法国
文化周,是由中法文化年中方委员会、中国上海国际艺术节中心、
法国驻沪领事馆等中法政府机构精心组织与筹备的,无疑是当年
中法互办文化年期间最引人注目的中法文化交流盛事。

　　法国是一个具有浓郁艺术气息的国度,有着无可抵抗的艺术
魅力。"法国文化在上海"是中法互办文化年中的重要组成部分。
2003 年冬天,法国文化部长让·亚克·阿亚贡先生约见艺术节负责
人,在官邸花园的木椅上兴致勃勃地部署在艺术节上举办法国文
化周。他说,一定要让优秀的法兰西文化在中国的艺术节上呈现精
华。于是,"法国文化在上海"带来了法国的浪漫、热情、本色与高
雅,彰显了法兰西民族的文化荣耀。

　　"法国文化在上海"这个系列活动历时四个月,大大超过了历
届国际艺术节中"文化周"的跨度,涉及了音乐、舞蹈、美术、雕塑、
焰火等各个艺术领域的 10 多个文化项目。其中包括法国顶级焰火
表演晚会,法国大型多媒体歌剧《游侠骑士》;世界著名指挥家艾森
巴赫与法国巴黎交响乐团的音乐会;中法联袂献演的芭蕾舞剧《希
尔薇娅》;世界著名奥塞美术馆的法国印象派画展,画展展示了米
罗、毕加索等画坛大师巨作的蓝色海岸艺术精品。"法国文化在上
海"让中国民众尽情徜徉于巴黎街头、塞纳河畔,领略法国文化的
精髓。

"文明古埃及"

2005 年第七届艺术节举办埃及文化周

　　埃及,这是一片古老的土地,它创造了世界上最悠远伟大的文明。有人说,不去巴黎不知道什么是艺术之都,不去埃及不知道什么是艺术之源。无论是胡夫金字塔,还是拉美西斯二世岩窑;无论是帝王谷,还是门农巨象,埃及的一切都让人感慨万端、浮想联翩。艺术节承载着这个文化传播者的使命,轻轻撩开埃及这文明古国的神秘面纱,让这个曾经创造金字塔的国度与曾经创造长城的国度握手契合,两个文明发祥地在浦江之滨相拥,让中国人民慢慢了解受如此艺术和历史洗礼的埃及人怎样融会古今,绵延传承;怎样创造生活,追求未来。

　　埃及文化周期间,高水准音乐、舞蹈、民间艺术、古文明展览以及当今埃及的风土人情纷纷登陆上海。埃及文化部部长道出了对艺术节的赞赏和感谢,道出了同为人类文明摇篮的埃及对这份亘古友谊的珍惜。

"The Civilization of Ancient Egypt"

Culture Week of Egypt held in the 7th CSIAF in 2005

During the Culture Week of Egypt, Shanghai saw the high–level music, dance, folk arts, exhibition of ancient civilization, and the present day cus-toms and folklore from Egypt. The unveiled mystery of this ancient civi-lized nation leads to a hand-in-hand get-together of "a country of pyra-mid" with "a country of great wall". The birth places of the two civiliza-tions met and hugged by the Huang-pu River.

"瑰丽墨西哥"
2006 年第八届艺术节举办埃及文化周

墨西哥对我们来说似乎很遥远,也很神秘,然而又很亲近,因为这一拉丁美洲的大国,有着和中国一样悠久的历史。它曾孕育了玛雅、阿兹台克等古印度文化,创造出日历石、图腾雕塑、陶俑等举世瞩目的文化珍品。2001 年墨西哥的玛雅文明展就曾在艺术节期间展出,成为轰动一时的一大亮点。

2004 年盛夏,墨西哥文化委员会主席莎莉·贝尔慕德斯女士刚下飞机,就风尘仆仆赶到我们中心,带着墨西哥总统和外长的使命以及她本人的心愿,希望在 2006 年的艺术节开辟一个墨西哥文化周,集中展示墨西哥的独特文化艺术。于是从那时开始,我们就携手打造墨西哥文化周这一高端平台,以此为契机来展示当今墨西哥的文化传承和革故鼎新,来展示玛雅文化和拉丁文化的相融相生。

在造访墨西哥这一古老国度时,我们为其灿烂历史和文明以及弥漫于民间的艺术氛围所震撼。我们在数十台代表墨西哥水平的节目中遴选了最具表现力的舞台节目,他们是墨西哥最好的民族舞、现代舞、交响乐、打击乐、爵士乐,这些节目曾巡游过世界,获得美誉盛赞。这次多彩多姿、热烈奔放的墨西哥艺术不仅驻足剧场,还走进了上海的街道社区,墨西哥电影也在社区内免费放映。塔布库打击乐团的艺术家说:"尽管我们去过全世界很多国家演出,但来上海,仍带给我们全新的灵感——因为这里看起来一切都是新的!"

"The Magnificence of Mexico"
Culture Week of Mexico held in the 8th CSIAF in 2006

We were amazed at the splendid history and civilization of Mexico and the artistic atmosphere spreading all over the place among the Mexican people during our visit to this ancient country. We selected the most ex-pressive stage programs out of dozers of high-level performances of Mexi-co, such as the ethnic dance, modern dance, symphony, percussion music, Jazz. These diversified hilarious shows were presented not only in the regu-lar theatres, but also in the urban and rural communities of Shanghai.

"创意新加坡"

2007 年第九届艺术节举办新加坡文化周

中新两国，地缘相近，人文相亲，血脉相连。新加坡这个活力四射的城市经过百年发展，逐步发展形成了博采传统与现代、融会古典与流行、沟通东方与西方的新加坡文化。当新加坡艺术家们以饱满的姿态呈现在我们眼前时，我们才发现原来艺术有如此丰富多样的视野与态度。我们似乎能从他们的艺术中，隐约参透其奥妙：正因为不断探索与坚持，才达到了如今的豁达与坦诚。

在文化周开幕演出上，新加坡国务资政吴作栋先生亲临上海大剧院与中新嘉宾一同观看了新加坡舞蹈剧场的演出。新加坡新闻通讯及艺术部部长李文献也说："作为受邀举办嘉宾国文化周的第一个亚洲国家感到非常荣幸，这也反映了新加坡国家艺术理事会和中国上海国际艺术节的良好关系。"

"创意新加坡"的演展系列活动包括：新加坡华乐团音乐会、新加坡交响乐团音乐会、新加坡现代舞专场演出、新加坡戏剧盒与上海话剧艺术中心合作演出话剧《漂移》、《小玩意》多媒体音乐会、户外大型多元文化表演、林俊杰演唱会，还有视觉艺术展等展览。充满创意的新加坡艺术，为中国上海国际艺术节的舞台增添无限的魅力，为中新两国文化交流谱写了新的篇章。

"Creative Singapore"

Culture Week of Singapore held in the 9th CSIAF in 2007

The performance and exhibition series of "Creative Singapore" includes:The creative culture and arts of Singapore grace the CSIAF stage with boundless charms, having written down a new chapter for the culture exchange between China and Singapore

ART

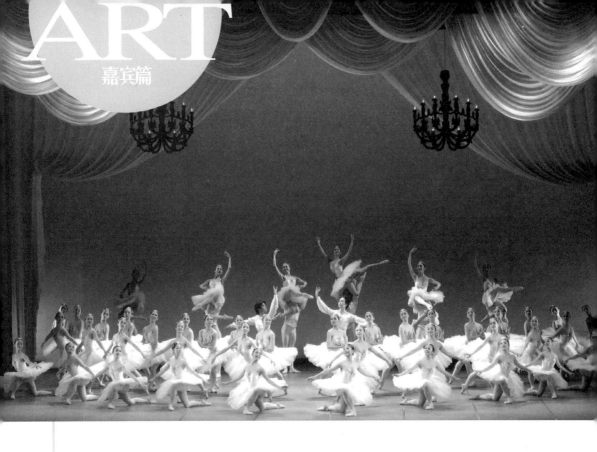

"时尚日本周"

2008 年第十届艺术节举办日本国文化周

"The Stylish Vogue of Japan"

Culture Week of Japan held in the 10th CSIAF in 2008

2008 witnesses the year of the 30th anniversary of the conclusion of the Sino –Japan Peace and Friendship Treaty. On this historic occasion, the 10th CSIAF has chosen Japan as its guest country by hosting the "Cultural Week of Japan". The extensive programs of excellence will show us the most representative of today's Japanese culture.

中日两国是一衣带水的邻邦,两国文化相近,民间文化交流十分活跃。中日间的交往已逾两千年之久,其中绵延不断的是文化交流。自秦汉以来,种稻、植桑、养蚕、纺织、冶炼等生产技术相继从中国传到日本,汉字、儒学、佛教、典章和艺术也为日本所吸纳与借鉴。近代日本明治维新之后,日本经济、社会快速发展。中国也借助日本这个平台,大批志士仁人前往日本,学习近代科学技术和民主进步思想,探求振兴中华之路,促进了中国的发展和进步。

今年是《中日和平友好条约》缔结 30 周年,在此历史性的中日两国关系日益成熟和发展之际,今年第十届艺术节决定选择日本作为本届艺术节的嘉宾国,举办"日本文化周"活动。日本文化周的内容包括日本艺术院 NBA 芭蕾舞团的舞蹈专场、日本著名歌星滨琦步演唱会、日本著名歌星夏川里美演唱会、宝冢歌舞剧团的音乐歌舞剧、日本著名女指挥家城之内美莎指挥的管弦乐音乐会、"岚"演唱组流行音乐会、桂由美时装秀、两百名中日小学生参加的绘画展览会等,这些节目精彩纷呈,代表了现今最具代表性的东瀛文化。

"经典匈牙利"
2007 年第九届艺术节举办匈牙利演展系列

　　匈牙利拥有深厚的文化积淀，这个起源于欧亚大草原的民族，文化中深深烙有东方文化传统的印记，以至于我们对她的文化有一种自然的亲近感与认同感。"生命诚可贵，爱情价更高；若为自由故，两者皆可抛。"这位匈牙利诗人裴多菲的名句在中国几乎家喻户晓，人皆能吟。匈牙利教育文化部长伊斯特万博士来到艺术节办公室忘情地向艺术节负责人介绍匈牙利艺术时，我们便已经心领神会、一拍即合，"经典匈牙利"演出系列活动就此诞生。

　　"经典匈牙利"演出系列活动，作为"匈牙利节在中国"的重点项目，由匈牙利文化教育部和中国上海国际艺术节中心共同合作，演出内容包括大型交响芭蕾《人类礼赞》、玛塔·塞巴斯蒂安音乐会《云淡风清》、爵士双钢琴音乐会《钢琴对话》、布达佩斯轻歌剧选段与舞蹈《茜茜之夜》、匈牙利国防军洪韦德男声合唱音乐会和现代名剧《海鸥》；另外，多次获奥斯卡奖的匈牙利著名导演伊斯特万·萨博也来沪与专家观众进行面对面的对话，节目形式之丰富，内容之精湛，给上海观众带来了惊喜与享受。

The Classic Hungary
Culture Week of Hungary held in the 9th CSIAF in 2007

　　We understood tacitly and chimed in easily when the minister of Education and Culture of Hungary let himself go and introduced the arts of Hungary to the festival responsible person in the Center's office. Instantly, there came into being the Series Events of "Classic Hungary"

嘉宾省文化周

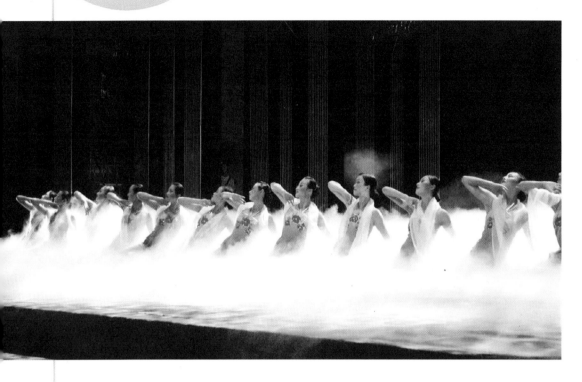

"感受云南"
第七届艺术节举办的首个嘉宾省文化周——云南省文化周

Touching Yunnan

Culture Week of Yunnan –––The first domestic culture week of guest province held in the 7th CSIAF
The domestic culture week of guest province was first held in The 7th CSIAF–––Touching Yunnan. This is another initiative taken by the festival following the success of the culture weeks of guest country held in succession. Yunnan is a sea of ethnic songs and dances, a palace for art photography, a rich ore of cultural resources and a paradise for film and TV creation. Touching Yunnan brought to us a most enjoyable experience.

　　一个富有诗意的故事,记载在傣族史诗《贝叶经》中:王子召树屯在森林里狩猎,发现一只美丽的金孔雀,便追了上去。当来到一处美丽的金色湖畔时,金孔雀竟跃入湖中不见了。王子看到满湖莲花盛开,湖畔森林繁茂,不由得惊呼一声"勐巴拉娜西",意为"神奇美丽的家园"。从此,王子就在这个美丽的地方安居下来并繁衍了一代又一代的子孙。这个地方,就是有着"彩云之南"之称的云南,无限风光引得无数人魂牵梦绕。

　　云南的民族文化享誉中外,深厚的民族文化资源为云南文化产业发展提供了坚实基础。第七届中国上海国际艺术节把目光聚焦云南,首次推出了嘉宾省文化周——《感受云南》。这是继成功举办几届嘉宾国文化周之后,艺术节的又一创新举措,是当年艺术节的一个新亮点。云南文化周展示了富有特色的云南文化。大型花灯歌舞《云岭华灯》别具一格,融独特的传统艺术、鲜活浓郁的地域特色和现代审美情趣于一体;大型新编历史滇剧《童心劫》让观众欣赏了难得一见的稀有剧种。六个展览中最为热闹的是"青春岁月——上海儿女在云南纪实摄影展",许多慕名而来的上海知青在此相聚,重新勾起了他们对青春岁月的回忆,不少知青在老照片前,按图索骥般寻找着熟悉的身影,纷纷在展板上写下自己的名字。而富于鲜明民族特色的手工艺品也成了市民的"抢手货"。

　　云南,民族歌舞的海洋、美术摄影的殿堂、文化资源的富矿、影视创作的天堂,《感受云南》,带给了我们最美的感受。

"走进大草原"
第八届中国上海国际艺术节举办内蒙古自治区文化周

　　第八届中国上海国际艺术节成功举办了内蒙古自治区文化周"走进大草原"。

　　内蒙古艺术家们送来了三台音乐舞蹈演出：《天堂草原》、《草原传奇》、《白云飘落的故乡》，令观众在马头琴的美妙旋律中欣赏到了蒙古舞的粗犷奔放。尤其当歌者炫耀地发出被誉为"蒙古族民间音乐活化石"的"呼麦"特殊发音时，使观众领略了蒙古族音乐的独特魅力。

　　内蒙古文物精品展——成吉思汗崛起的历史舞台、内蒙古岩画艺术展、"今日内蒙"摄影展，全面展示了内蒙古深厚凝重的历史文化底蕴。内蒙古独特的岩画文化是悠久而古老的猎牧文明的升华，也是人类最早的文献和艺术杰作。"今日内蒙"摄影展则让人们一睹改革开放以来，内蒙古各族人民在党的领导下开拓进取的精神风貌及幸福安定和谐的生活情景。

Approaching the Grassland
Culture Week of Inner Mongolia Held
in the 8th CSIAF

　　Approaching the Grassland –The
Culture Week of Inner Mongolia Au-
tonomous Region was held in the 8th
CSIAF. The Inner Mongolian artists
brought in three song and dance
shows and offered the audience the
opportunities to be able to enjoy the
wildness and warmness of Mongolian
dance and the unique charms of
Mongolian music in the melodious
tunes of Mongolian horse-head string
instruments

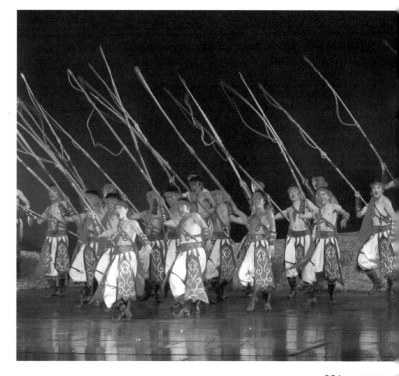

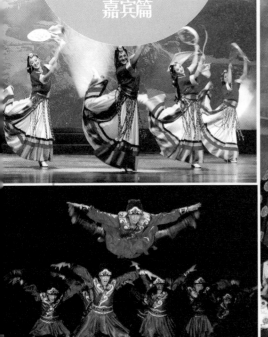

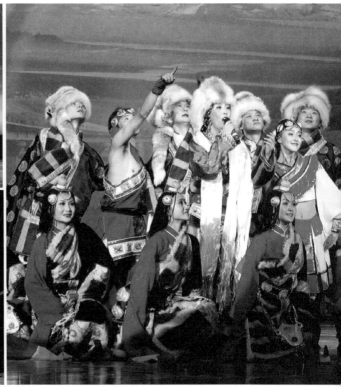

"神奇的青海"
第九届中国上海国际艺术节举办青海省文化周

The Mysterious Qinghai

Culture Week of Qinghai Held in the 9th CSIAF

On the stage of the 9th CSIAF, " The Mysterious Qinghai" came to Shanghai, unveiling the mystery of Qinghai and showing the great beauty of the land on the plateau, featuring the regional colors of Qinghai ethnic and folk culture.

青海，一个神秘梦幻的地方。在第九届中国上海国际艺术节的舞台上，"神奇的青海"走进了大上海，撩开了神秘的面纱，展示出青海的大美。

以"和谐青海"为主题，运用现代和多元艺术手法，将和谐生活在一起的汉、藏、土、撒拉、蒙古五大民族独具魅力的原生态艺术进行提炼，集歌、舞、诗、乐为一体的大型原创民族风情歌舞剧《青溜溜的青海》，色彩浓得化不开，给人以别开生面的视觉享受。《六月六——高原花儿红》再现了每年一次的"花儿会"盛况，生动展示青海迷人的地域风情和淳朴厚重的民族民俗气息。《江河之魂——青海历史文化展》、《高原奇葩——青海民族民间工艺美术品展览》、《梦境映象——大美青海摄影展》等展览带来了大量富有青海地域文化特色、民族文化特点和民俗文化特征的珍贵展品，着力反映民族民俗民风，展现青海高原的美丽风光。

论坛篇

　　艺术节论坛,是艺术节的重要组成部分,是艺术节思想火花闪烁的智慧库。每届艺术节举行的艺术节高峰论坛,都围绕国际演艺市场的热点问题展开,国际演艺界著名人士,许多知名国际艺术节的领导人纷纷前来参加。艺术节,不仅舞台上群星灿烂,而且在论坛上群贤毕至。

Conference & Forum

　　Being a think tank of new ideas, the conferences and forums constitute a major part of the festival. The conferences and forums held every year focus on the hot topics within the world performing market and numerous leaders of the international arts festivals come to attend. The festival witness not only galaxy of stars performing on the stage, but also the scholars and experts brain storming at the conferences and forums.

P94-P103>>>

艺术节
——专家学者睿智勃发的论坛

Scholars & Experts Exchange Ideas

Being a think tank of new ideas, the conferences and forums constitute a major part of the festival. The conferences and forums held every year focus on the hot topics within the world performing market and numerous leaders of the international arts festivals come to attend. The festival witness not only galaxy of stars performing on the stage, but also the scholars and experts brain storming at the conferences and forums.

　　艺术节论坛,是艺术节的重要组成部分,是艺术节思想火花闪烁的智慧库。随着中国上海国际艺术节在国际上的地位影响日益扩大,每届艺术节,不仅舞台上群星灿烂,而且在论坛上群贤毕至。

　　每届艺术节举行的艺术节高峰论坛,都围绕国际演艺市场的热点问题展开。国际演艺界著名人士,许多知名国际艺术节的领导人纷纷前来参加。其中引人瞩目的有,第七届艺术节期间首次举办学术讲座,邀请由美国肯尼迪表演中心总裁、著名演出经纪人、被誉为"起死回生大师"的艺术管理家麦克尔·凯撒先生来沪授课。艺术节邀请全国文化经纪人来沪参加讲座,并组织文化市场整体策划、资金筹措、经营管理的研讨,借鉴国外文化经营的科学经验,以提高我们的文化经营能力。第九届艺术节期间举办的节庆事务赞助高峰论坛、艺术节高峰论坛《名节名人谈办节》及著名作曲家谭盾、郭文景歌剧、音乐剧创作双人谈等,都吸引了海内外节庆界、演艺界众多知名高层人士参会。

　　论坛,专家学者睿智勃发,发表了很多阔论宏议。一本本演讲集,沉甸甸的,积淀下无数智慧财富,他们正在转化成无穷的物质力量。

Crafting the CSIAF into an Influential and Renowned Cultural Brand
——The theoretic framework of the festival
Chen Shenglai President of the Center for CSIAF

The China Shanghai International Arts Festival, as one of the largest comprehensive international festivals in China, has formed a comparatively complete and developed theoretical framework in running the festival through the exploration and continual summing-up in the course of practice.

One purpose: pageant of arts and festival for the people

Two banners: "classic" and "innovation"

Three targets: everybody gives attention to the Festival, everybody takes part in the festival, and everybody enjoys the festival.

Four Principles: pushed forward by the government, supported by the whole society, operated according to the rules of the market, and having the participation of the general public.

Five definitions: popular, international, classical, innovative and inclusive.

Six sections: performance, public cultural activity, exhibition, performing arts fair, conference and 'festival in festival'

做大做强艺术节品牌
——艺术节办节理论框架
中国上海国际艺术节中心总裁 陈圣来

中国上海国际艺术节作为中国最具规模的国家级综合性国际艺术节已成功运作九届了，在九年的运作中，艺术节在实践中探索，在实践中总结，已逐渐形成一套较为完整、较为成熟的办节理论框架，这套稳定并不断完善的理论体系又理性地指导实际操作，并在实践中不断深化发展，以此推动艺术节健康有序和快速成长壮大。就像国家文化部负责人在第七届艺术节闭幕式上所言："艺术节不断创新、发展、提高，越来越成熟，不仅成为中国重要大型文化节庆活动之一，而且也越来越受到世界的关注，逐步成为中国面向世界的国际性文化品牌，成为我国对外文化交流的标志性项目。"艺术节的办节理论可以简单概括为遵循"一个宗旨"，高举"两面旗帜"，迈向"三个目标"，坚持"四个原则"，明确"五个定位"，聚焦"六大板块"。通过这一系列的理论建构和理论支撑，艺术节的各项工作都有了明确的目标设定和行动指引，确保了艺术节逐步迈进国际一流艺术节的行列。对艺术节理论框架的解构可以使我们对艺术节的内在脉络有较全面的解读。

一、"一个宗旨"——中外艺术的盛会，人民大众的节日

中国上海国际艺术节，这是艺术节的全名，其中就蕴含着"中国"与"国际"两个字眼。艺术节是目前中国最高规格的国际性艺术节，要求是中外艺术的交融汇合碰撞，而它的载体城市是上海。上海市有能力承载这样的盛会。因为上海历来是中国改革开放的前沿，是中华文化推出去和外来文化引进来的枢纽站，领风气之先是上海与生俱来的品质。最近在提出建设经济、金融、贸易和国际航运中心之后，上海又提出建立国际文化交流中心的目标。根据这样的定位，根据这种办节宗旨，艺术节每届约定演出剧节目数量中外各占一半，而且作为节庆它不能只是艺术家的小众节庆，而应惠及普遍大众，让万千大众都感受到艺术节的文化关怀，成为整个城市的节庆，人民群众所喜闻乐见的节庆，这就是艺术节的宗旨。

二、"两面旗帜"——经典一流、探索创新

经典一流和探索创新是艺术节的两面旗帜，也是艺术节的品质亮相，换句话说，这就是艺术节"高""新"品质。"高"即是艺术节

剧节目的高雅、高尚、高贵,提倡名家、名团、名作、名流,主要吸纳世界一流的艺术家及团体来沪演出,努力使艺术节期间演出形成全年的一个制高点。如安德烈·波切尼、多明戈、玛丽亚·凯瑞、霍金·柯尔斯特、西蒙、马友友、郑明勋等大家;如柏林爱乐、瑞士贝嘉舞蹈团、马林斯基剧院芭蕾舞团、爱尔兰大河之舞、英国皇家乐团等名团纷至沓来,造访艺术节,使艺术节巨擘如云,名家荟萃。市民们能在艺术节期间看到他们心仪已久的名家名团。艺术节另一亮点就是它的"新",追踪国际新锐,引领鉴赏潮流,展示世界艺术的最新成果,使上海市民既具备高雅趣味又不落伍守旧。这几届艺术节我们不断推出国外创新剧目,如阿根廷歌舞音乐剧《探戈女郎》、法国多媒体喜歌剧《游侠骑士》、加拿大多媒体话剧《震颤》几乎在第一时间及时引进,让上海市民与世界舞台同步欣赏。艺术节还不断委约制作,推出原创和探索作品,历届艺术节几乎每届都推出一台原创作品作为开、闭幕剧目。同时我们还推出一些新、奇、高艺术品种让市民大饱眼福,如大型水幕电影、激光音乐焰火、巨型高跷木偶、空中舞蹈表演等等。我们力图让艺术节呈现的节目在高度与新度上使平时难以比附,从而形成特色,形成亮点,也形成企盼。

三、"三个目标"——人人关注艺术节、人人参与艺术节、人人享受艺术节

迈向三个目标既是并列的又是梯次上升的。关注是必需的,否则节目就难以形成裹挟效应,从内容到形式都应该吸引市民眼球,引起大家广泛兴趣,才有关注度。但是关注还不够,作为节日必须欢度,必须互动,必须参与。观赏是一种参与,参加更是一种直接参与。艺术节期间我们策划掀起全市的群众文化活动的高潮,各区县都有各自艺术类节庆,有群文的表演、绘画、摄影和手工艺比赛等,还有中外艺术家下社区演出,更有中心广场的"天天演"、"周周演"。去年艺术节群众性的演展活动达5000场,2万余名群众参加演出,观赏人数130万,250万人次学唱艺术节节歌,由此达到人人享受艺术节。

四、"四个原则"——政府推动、社会支持、市场运作、群众参与

这四项基本原则不可偏废。艺术节是一个官方出面办的大节,政府的领导作用与推动作用不可替代,政府的号召、政策的倾斜、资源的配置一直到适当经费的补给是必不可少的。作为国家级的艺术节的整体效果必然表现出强烈引领作用,示范作用和社会责任感。上海要建成文明城市、学习型社会与国际文化交流中心这三位一体的目标需要社会各界共同打造,艺术节就是一种检阅与展示,目的要发动社会广泛支持与认同,形成一种浓厚的文化氛围,一种文化慈善心理。至于市场运作应该成为艺术节的主要运作形态,要进行资源整合与资源开发,充分发掘艺术产品的社会公共服务潜能,发掘它的市场价值,进行产业运作,形成艺术节的自我造血机能。这几年艺术节的品牌效应不断扩大,它的品牌含金量也不断提升,使艺术节市场效益日趋增强。

五、"五个定位"——群众性、国际性、经典性、创新性和兼容性

我们首先确定艺术节的定位是它的性质定位即群众性。艺术节既是艺术家的聚会,但更是人民大众的节日,这就要有节日的气氛、场面和仪式,并构筑节日的心态,制造节日的效应,动员并吸纳万千民众自发参与。上海有1700多万常住人口,还有300多万流动人口,在这样一个特大城市里办艺术节就必须造势,就必须在规模、影响上做大做足。

·我们确定艺术节的第二个定位是地域定位即国际性。上海希望走向世界,世界也希望了解上海,国际艺术节应成为这种双向了解与沟通的纽带,让世界各国各种类别的艺术在这里聚合发散,使上海市民不出国门就可以欣赏到世界各地的优秀文化,这是上海市民将自己培养成世界公民的必备条件。

艺术节的第三定位是品质定位即经典性。一流的城市要产生一流的文化,所以我们尽可能选择世界上最优秀的文化艺术来滋养上海市民。

艺术节的第四定位是特色定位即创新性。创新性又分为两个方面,一是鼓励原创,使艺术节生生不息。二是鼓励探索,不断追踪世界前沿艺术的潮流。

艺术节的第五定位是形式定位即兼容性。对上海这样一个特大的城市来说,艺术节应该具有最大的包容度和兼容性,应该让不同层次的市民在不同的艺术阶梯上寻找到自己的位置,瞄准自己所欣赏的对象,使艺术节的效应最大化。

六、"六大板块"——剧节目演出,群众文化活动,展览博览,演出交易会,学术论坛和节中节

这六大板块是在实际运作中逐步形成并分类的,既借鉴了国外同类艺术节,又糅和了中国本土特色;既有舞台艺术,又有视觉艺术;既有专业文化,又有业余文化;既有社会公益,又有商业运作;既有实践操作,又有理论研讨;既突出重点,又面上开花。由这六大板块搭建的艺术节框架相当丰富、充实、全面和饱满。

理论来源于实践又高于实践,实践产生了理论又在不断检验理论。艺术节将在理论和实践的探索创新道路上继续阔步迈进,抓住机遇,发展自己,努力做大做强艺术节品牌,使中国上海国际艺术节真正成为我国对外文化交流的标志性工程和有影响的世界知名艺术节。

行业策划
一向缺乏的是战略眼光

美国肯尼迪表演艺术中心总裁迈克尔·凯撒

2005年11月7日至9日，第七届中国上海国际艺术节推出的"2005国际艺术品牌大师论坛"在上海科技馆举行。在这个旨在"用国际视野观照文化艺术之经营理念，以智慧火花探寻管理运作之成功经验"的大师论坛上，美国总统亲自任命的美国国家表演艺术中心(肯尼迪中心)总裁、美国"艺术大使"——迈克尔·凯撒先生将传授其艺术行业战略策划与运营的成功经验。

作为美国国家表演艺术中心的总裁，迈克尔·凯撒不仅让各门类最杰出艺术家都能展示最优秀的作品，而且使肯尼迪中心成为美国乃至全世界表演艺术行业翘楚的艺术殿堂。

把一群人聚在一起进行创造性思考,收效甚微

对于大多数艺术组织(艺术表演团体)来说，策划愈多，规划愈佳，受益愈深。迈克尔·凯撒认为，艺术表演组织比起钢铁业和汽车业，面临着更为艰难的资源获取和调配问题。

他指出，制定策略是个创造性的过程。把一群人汇聚在一起，对未来进行创造性思考，不仅收效甚微，甚至还会浪费大量的时间。这类会议往往为少数健谈者的兴趣奉献了过多时间，而常常忽略了讨论许多重要问题，从而阻碍了条理清晰、全面完整计划的制定。任何策划进程只有一个框架或架构作为引导，才能较为有效。

行业策划一向缺乏的是战略眼光

艺术策划的性质传统上一直是运作性的，往往集中在类似"谁将在哪位导演的哪部作品中出演什么角色"这些问题上。对此，迈克尔·凯撒认为，艺术行业策划一向缺乏的是战略眼光，应该制定明确的宗旨，分析影响实现该宗旨的内外因以及构想应遵循的方向。

他说，战略策划是将运作决策置于一个更为广阔的背景之中。虽然运作决策决定由谁担任某一角色，可战略分析则指出这一角色决定的长期涉及面。聘请某一明星、歌唱家是否有利于票房？赞助商是否会为之所动？艺术或经济收益是否大于随之增加的费用？如果一个艺术团体的经营思路仅仅停留在这些决策上，即使拥有良好的经济基础也会被很快侵蚀，以致财政不稳引起艺术节目削减，从而制约营业收入和资金支持，随之而来的财务危机必将限制经济收入和艺术活力，甚至引发恶性循环。

迈克尔·凯撒表示，混淆战略和运作决策的最大遗憾是，艺术经营管理者未能认识到环境的改变因何而起，也无法采取相应的对策。相反，现实中素来能够生存下来的，甚至兴旺发达的是那些埋头苦干而非满腹牢骚的团队。

脱离了营利动机,宗旨变得难于描述

没有目标的策划毫无意义，缺乏策略的目标则仅仅是个空想。迈克尔·凯撒认为，缺乏规划和发展、宗旨不明确的艺术团体在自身管理方面会举步维艰，个别员工可能会做出自以为对团体有利的决定，但却与同伴的行动相抵触，因而，宗旨匮乏的团体如能协调发展，也纯粹是瞎猫撞上了死耗子。

迈克尔·凯撒坦陈,艺术团体和其他艺术组织的战略目标界定较为困难,为提供世界水平的演出和展示? 为了教育? 为在经济上自立? 为培养年轻艺术家? 为服务某一特定地区? 为鼓励创造新的艺术产品? 为保持和展示悠久的大作? 脱离了人皆有之的营利动机,宗旨似乎变得难于描述。

迈克尔·凯撒说,世上没有什么"十全十美"的宗旨,而且仅仅制定一个包含全球可能性的宗旨也许轻松自在,甚至八面玲珑,但它无助于探寻明确的成功之路。因为,战略性的宗旨将引导整个策划进程,而且尤为重要的是,它会对任何涉及节目和经营的决策有所影响。

他举例说,某交响乐团如果把达到世界水准列为自己的宗旨,则必须致力于筹集实现这一目标所需的经费;如果某地方剧团着眼于制作实验性作品, 它就要比制作轻喜剧和音乐剧的院团开展更多的针对性市场营销。

迈克尔·凯撒同时认为,除了在策划的框架里体现宗旨为本的思路,还要着眼考虑外部环境和内部环境。他指出,真正成功的战略计划要比较内外环境,结合自身优劣推导出各个步骤。如果战略方向明确,具体运作策略就会一目了然。比如某剧团的核心战略是通过创作世界水平的作品来吸引全国的观众和赞助商,那么,制定营销或者挑选演员等的策略并不困难。

针对性营销可在短期内大大充实筹资基础

迈克尔·凯撒认为,为了在短期内用有限资源大大充实筹资基础,开展"针对性营销"值得推荐。针对性营销战略是以合理成本树立"营利"知名度的必要手法。

开展针对性营销工作的第一步是制定目标,列出富裕人群、公司及经营管理人员等名单, 必须弄清本身能为多少名潜在赞助者提供适当服务,最初的名单应该长到足够所用,短到易于管理。这样做的目的当然是鼓励人们作为赞助者、购票者更多地参与该活动。鼓励参与就意味着要更多地做工作,而不仅仅是发送一系列时事通讯和其他邮寄品,这些东西总是没人阅读,除非能把它们与更具吸引力的活动结合起来。例如,邀请他们参观后台或参观大型展览的布展可能很有意思,很多人喜欢不寻常的经历。让潜在赞助者参观排练可能比邀请他们观看公开演出更有意思。

另外, 晚宴或招待会是向潜在赞助者宣传自身情况的理想时机,但不必搞成"硬行推销"性的活动,而更应当是介绍潜在赞助者与本组织其他支持者结识的愉快活动。邀请(来自公司、政界、娱乐或艺术界的)一位或多位名人参加肯定会有助于鼓励参与。

迈克尔·凯撒说,对于最重要的潜在赞助者,应该指定一个负责人来维护这个关系,并协调各种交往。不过,大部分针对性营销工作将不可避免地要落在普通员工身上。为把握工作质量,最好在每个演出阶段开始前,制定出针对性营销工作日程表。为成功开展针对性营销活动,需要营销部门与筹资部门进行密切合作,筹资部门往往要负责此项活动, 营销部门必须准备好向潜在赞助者提供大量材料和信息。组织有序、分寸得当的针对性营销工作,无需动用大量珍贵资源投资,就可对一个组织的财政健康产生巨大影响。

艺术节的目的是寻找所举办城市、地区、国家的文化特征

苏格兰艺术委员会执行总监格瑞汉姆·拜瑞

艺术节的目的是寻找所举办城市、地区、国家的文化特征。以下三点我认为对一个成功的艺术节是至关重要的。

一、艺术作品的独立控制和选择权。

二、建立艺术节的健康和可持续发展的机制很重要。艺术节有义务为当地的艺术家和艺术团体创建良好开拓的创作环境。艺术节有义务培养观众。

三、艺术的质量是艺术节成功的重要元素。艺术节需要深入到学校和社区，和年轻人沟通，建立艺术节与之的关系。

说到参加艺术的观众人比较少（2%–3%），事实上，70%的民众都能够接触到艺术。我想真正的危险是我们给艺术下的定义太狭隘了。如果我们只是看到一些剧院中的古典艺术或芭蕾，那么我们确实只能看到很少的人参加。真正的艺术形式远远多于这一切，听音乐、广播，看杂志、报纸、电影、各种展览等，甚至是建筑，可能不是我们想要的艺术形式，但每个人都融于艺术之中，这很重要。国家的文化管理机构要承认这一切身边的艺术形式的艺术性。鼓励年轻人参与到这一系列的艺术中，鼓励他们进展览馆，看各种节目，把艺术和学校结合起来，访问艺术馆、剧院。同时向社会昭示艺术远远不只是我们常以为的那些古典艺术，而是能够和人们紧密联系的东西。

中国上海国际艺术节：这里明显有一种期待惊喜的感觉

国际演艺协会主席（ISPA）伊丽莎白·布蕾德蕾

上海的特殊性是我最近刚刚发现的，它是上海成为举办国际艺术节最有吸引力的地方。这是因为上海是一个受到许多因素影响的城市，它保持了丰厚的历史底蕴，同时又接纳重要的新的艺术形式。这种环境令人激动，在这种环境中人们将可以在舞台上和音乐厅里看到相对应的激动人心的东西。这里明显有一种期待惊喜的感觉。

有特色的艺术节最终会吸引有特色的观众。上海国际艺术节被公认的显著特点，部分在于它各种节目的结合和环境营造都很恰当。我非常期待有机会能亲身欣赏这届艺术节的精品。

这并不是说，艺术节的使命就不要演变和更新。恰恰相反，他们必须既要发展，也要更新。因为艺术节必须反映当前的时代，反映我们这个时代中令人全神贯注的事物，不管是直接的还是间接的。但节目的管理要确保所挑选的节目忠实于艺术节最初的宗旨和使命，这是一种伟大的责任。成功履行这一职责将是一项具有挑战性的任务，与其说是一门科学，还不如说是一门艺术。

作为我本人来说，我在上海就像是一个对知名艺术节着迷的观众，准备好了去观赏节目，因为每一次这样的体验都能鼓舞我、使我了解一个我曾经一无所知的世界，并与其难舍难分。虽然艺术节每一个老观众的经历都是很独特的，但我相信我们在离开艺术节时发生了改变，发现有些我们共同的东西。在当今世界的纷扰不安中，仅这一点就足以让我们来庆祝一番了。

"CSIAF: There is a palpable sense of anticipating the unexpected."

Elizabeth Bradley president of ISPA

The special nature of Shanghai, which I have just begun to discover, recommends it as a compelling site for an international Festival. This is so because Shanghai is a city of many influences, which has preserved a rich sense of history while continue to welcome vital artistic expression. This is an exciting environment in which one expects to encounter a corresponding excitement on the stages and in the concert halls of the city. There is a palpable sense of anticipating the unexpected.

艺术节:把艺术尊为现代世界一座哲学和思想的坚强堡垒

墨尔本艺术节艺术总监罗宾·阿契尔

"Arts Festival: fostering of respect for the arts as one of the great bastions of philosophy and ideas in the modern world"

Robyn Archer Director of Melbourne Festival

We should hope that our arts festivals continue to be supported for all the right reasons----summerized by the fostering of respect for the arts as one of the great bastions of philosophy and ideas in the modern world.

　　每个城市甚至小城镇和社区都想拥有他们自己的艺术节。艺术节看来很有趣,所展示的作品常常能鼓舞人心,甚至让人难以忘怀,在一些最成功的艺术节里,这些活动看来还提醒人们,他们有能力大规模地共同聚在一起分享美的感受,分享各种思想。只要艺术节保持以艺术、社会公益和在生活中的作用为中心这一特色,那么它们仍然是颇为成功的、有用的庆典;当地社区还会对艺术节有一种主人的归属感。

　　如果艺术庆典是从获得最大的社会效益来周密组织的话,他们会带来许多明显的利益:

　　1、他们能够让艺术的力量回归当代生活。这是一种振奋人类精神的力量,他会将我们的注意力从枯燥的日程生活转移,并提高到对美学、道德和伦理的深思。我们能够在磨练道德和创造力中形成判断力,当我们有机会来呼应艺术时,我们便能处于人类最美丽、最高尚的境地。

　　2、他们能够让所有社会成员认识自身的创造力,并赋予他们参与的机会,激发自己灵感的机会,渴望表现自己创造能力的机会。

　　3、在越来越与人们隔离的隐居生活中,艺术节鼓励人们走到一起共同欣赏、体验具有纯真美感的大型或小型的精品制作。同时,也赋予人们以力量来彼此展示自己的最佳社交形象。

　　我们理应希望我们的艺术节继续以一切正当的理由获得支持——这些理由,简而言之,就是要逐步形成对艺术的尊重,逐步把艺术尊为现代世界的一座哲学和思想的坚强堡垒。

艺术节:是一个创新的时刻

爱尔兰都柏林艺术节总监弗格斯·李纳汉

"Arts Festival: a time of creative liberation"

Fergus Linehan Director of Dublin Theatre Festival

The Festival is a time of creative liberation. By not laboring on the greatness of writers in any given year, the importance of the event is often seen only in retrospect. A healthy convergence of the national and international creates a wonderful oasis where extraordinary things can happen.

　　如果每一年里没有继续推出剧作家的伟大作品,这个艺术节的重要性也只能在回忆录里才能看到。这也许更像是一种吃力不讨好的工作,因为引进能马上引起赞誉的大型国外作品常常更具有诱惑力。尽管这也是艺术节最重要的一部分节目,但如果国内节目,特别是国内的创新节目表上不占有主导地位,那么我们的艺术节将面临逐步丧失长期深远影响的危险。

　　艺术节是一个创新的时刻,并在某种程度上是对经济的解放,这会是国内演出公司和艺术家在规模和美学上大展宏图的一个大好时机。"

　　艺术节有能力为国内机构创造一种热衷于接受挑战的氛围,也许这也是决定艺术节能够持久和具有深远影响的最重要问题。

　　总之,我想赞同这样一种观点,即我们所有艺术同仁所作的工作,尤其是艺术节的工作,是为了和平,远离战争。将国内和国外节目健康融合,便能创造一个美妙的,奇迹般的绿洲。

在文化码头上建造万吨巨轮
——中国上海国际艺术节运营战略
中国上海国际艺术节中心资源开发部

中国上海国际艺术节作为中国唯一的国家级国际艺术节,不断创新、发展、提高,越来越成熟,不仅成为中国重要大型文化节庆活动之一,而且也越来越受到世界的关注,逐步成为中国面向世界的国际性文化品牌,成为我国对外文化交流标志性项目。 今年10月,将迎来十周年大庆,在这继往开来的时刻,我们不仅应该回顾过往的成绩和辉煌,更应该对未来的发展战略进行思考,推动艺术节向更健康更成熟的产业化发展。

中国上海国际艺术节作为一个由国家文化部主办,上海市人民政府承办的国家级艺术节, 其发展自然离不开政府部门的宏观调控。在党的十七大报告中指出:"当今时代,文化越来越成为民族凝聚力和创造力的重要源泉、越来越成为综合国力竞争的重要因素,丰富精神文化生活越来越成为我国人民的热切愿望。要坚持社会主义先进文化前进方向,兴起社会主义文化建设新高潮,激发全民族文化创造活力,提高国家文化软实力,使人民基本文化权益得到更好保障,使社会文化生活更加丰富多彩,使人民精神风貌更加昂扬向上。" 艺术节作为一个国家的软实力象征和对外交流的窗口,应该把它当作一项社会服务活动来运作,必须坚持建设社会主义核心价值体系,增强社会主义意识形态的吸引力和凝聚力;坚持建设和谐文化,培育文明风尚;坚持弘扬中华文化,建设中华民族共有精神家园;坚持推进文化创新,增强文化发展活力。

艺术节是一个官方出面办的大节。政府的领导作用与推动作用不可或缺,政府的号召、政策的倾斜、资源的配置,一直到适当经费的补给,都是必不可少的。作为国家级艺术节的整体效果,必然表现出强烈引领作用、示范作用和社会责任感。上海要建成文明城市、学习型城市与国际文化交流中心,需要社会各界共同打造,艺术节就是一种检阅与展示,目的要发动社会广泛支持与认同,形成一种浓厚的文化氛围。我们要与政府更加紧密的配合,加大宣传力度,让广大群众充分加入到这文化的狂欢中。我们策划掀起全市的群众文化活动的高潮, 各区县都有各自艺术类节庆,有群文的表演、绘画、摄影和手工艺比赛等,还有中外艺术家下社区演出,更有中心广场的"天天演"、"周周演",由此达到人人享受艺术节。

另一方面,一个成功运作的艺术节,也是城市的品牌,这是一笔无形资产,其产生的社会效应和经济效益将是巨大的。在文化的产业化运作中, 艺术节应该在政府推动与社会支持之间逐步重心后移,这也就是要尊重微观市场的规则,从而在产业化的发展中更好的生存。

市场观念的核心内容是达到预定的组织目标, 确定目标市场

To Build a Super Carrier On The Dock Of Culture
——The Strategy of CSIAF

China Shanghai International Arts Festival (CSIAF) is the only state-level International Arts Festival in China. It has consistently innovated、developed and improved itself to one of the most important festivals of China and attracted attention from the world. This October will be the tenth anniversary of CSIAF. At the moment of carrying the past and opening the future, not only ought we to recollect the achievements, but think thoroughly about the development strategy in future, to realize more healthy and more mature industrialization of CSIAF.

的供给与需求以及为人们带来高质量的艺术产品。艺术节主要体现了不同社会组织的精神，艺术节所选用的都是最能够促进经济发展的形式。

因此，市场运作，应该成为艺术节的主要运作形态，要进行资源整合与资源开发，充分发掘艺术产品的社会公共服务潜能，发掘它的市场价值，进行产业运作，形成艺术节的自我造血机能。这几年艺术节的品牌效应不断扩大，它的品牌含金量也不断提升，使艺术节市场效益日趋增强。

要在艺术节期间宣传和"销售"艺术家。举办艺术节就如同在不同的国家与地区间进行公关活动。它为艺术家们提供了一个为先进地区和国家的公众所接受的机会，同时也为当地居民提供了一个宣传本地商品的机会。由于艺术节形式和目的的不同，它们采用不同的宣传和营销手段。依据文化内容选择适当的艺术节形式将会创造出有利的商业环境和媒体宣传环境。媒体宣传不仅可以促进相关产业的发展，同时也可以通过对艺术家价值的正确评价与宣传，为他们演出的成功提供一定程度上的保证。赞助商在营销活动中扮演十分重要的角色。赞助商的选择在很大程度上取决于艺术节的运转模式。

企业赞助文化，不是慈善，而是互惠互利，因此文化产业发展要制度化并规范操作和长效合作。国外企业每年预算中都有用于文化赞助的费用，这种赞助显示了企业的稳定增长并提高了知名度和影响力。我们国内的企业也应该逐渐建立这一观念。在文化产业操作过程中我们要多考虑制定规范、风险共担等问题，这样企业与文化的合作才会更长久，双赢的几率也更大。

另外，文化事业的市场化在目前还有待继续深化，因为高水平演出常常意味着高票价。所以，高档次节目与适当票价之间的平衡需要企业家的支持。企业的参与无疑是让观众受惠。

除了赞助资金，艺术节要成功运营，也离不开票房的保证。观众是艺术节的主要面向的群体，随着上海国际化程度的不断提高，观众的口味也越来越挑剔，所以我们力求保证艺术节的演出节目的"高""新"品质，吸引眼球，达到票房号召力。"高"即是艺术节剧节目的高雅、高尚、高贵，提倡名家、名团、名作、名流，主要吸纳世界一流的艺术家及团体来沪演出，努力使艺术节期间演出形成全年的一个制高点。"新"就是追踪国际新锐，引领鉴赏潮流，展示世界艺术的最新成果。同时，我们也要多关注市场，制定合理票价，杜绝恶意炒作，打击版权的外泻等措施也是今后要更加努力的方向。

理论来源于实践又高于实践，实践产生了理论又在不断检验理论。艺术节将在理论和实践的探索创新道路上继续阔步迈进，抓住机遇，发展自己，努力做大做强艺术节品牌，使中国上海国际艺术节真正成为我国对外文化交流的标志性工程和有影响的世界知名艺术节。

The development of CSIAF is in-separable from the macro-control of government. The report of the 17th National Congress of the CPC pointed out: in modern times, the culture has become the important headspring of national cohesion and creativity, and the key factor of overall national strength.

Also, a successive festival not only means a sum of intangible assets, but a city's brand. The social and economic effect it brings would be gigantic. In the industrialization of culture operation, CSIAF ought to move from the force of government to the support of society step by step. That is why to respect the microcosmic marketplace and therefore to survive and better develop in the cultural industrialization.

百姓篇

　　艺术节自诞生的第一天起，就把"人民大众的节日"鲜明地写在自己的大纛上。1999 年 11 月 1 日，首届中国上海国际艺术节在上海创办，为了让人民大众有更多的机会欣赏艺术、展示才华，艺术节创新策划了"天天演"这个群众文化活动项目。于是，在上海最繁华的南京路步行街上，"天天演"的舞台诞生了！

People's Festival

　　Since the day she was born, China Shanghai International Arts Festival has been committed to forging a people's festival. On the 1st of November, the first edition of CSIAF was launched in Shanghai. In order to offer people more opportunities to appreciate arts while show their talents, the Daily Outdoor Performance was creatively brought into being as an event of public cultural activities. Consequently, a stage for the Daily Outdoor Performance appears on the most hustling and bustling Nanjing Lu Pedestrian Street.

P105—P113>>>

艺术节——
人民大众共享文化成果的节日

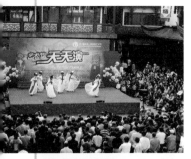

这是一个没有国界没有边框的舞台，这是一个没有围墙没有大门的剧场。这里有,民族与世界、传统与现代,通俗与高雅、经典与时尚。

"天天演",从艺术节走来,"天天演",在老百姓心上。

艺术节自诞生的第一天起,就把"人民大众的节日"鲜明地写在自己的大纛上。1999 年 11 月 1 日,首届中国上海国际艺术节在上海创办,为了让人民大众有更多的机会欣赏艺术、展示才华,艺术节创新策划了"天天演"这个群众文化活动项目。于是,在上海最繁华的南京路步行街上,"天天演"的舞台诞生了!

"天天演",艺术节最大的舞台,也是参演单位最多,观众人数最多,人气指数最高的舞台。每当艺术节举办期间,每天中午 11 时,"天天演"的开场锣鼓就在南京路敲响。八方游客被吸引驻足,成了"天天演"的观众,还有慕名而来的众多"天天演"老观众,每年相约,热情不衰。"天天演"创办 10 年来,数百个国内外专业表演团体的艺术家在这个舞台上放歌献舞,数千优秀群众文化节目和演员在这个舞台上展露才华,数百万人次的观众在这里享受了户外艺术的无穷快乐!"天天演"艺术节创造的品牌,老百姓喜欢的品牌。

"天天演",她纷繁而响亮的脚步中,留下了来自世界各地的印迹:德国民族铜管乐队、智利民间舞蹈、澳大利亚巨型木偶巡游、巴黎浪漫的康康舞、日本传统的"钱太鼓"和真伎女、挪威皇家军乐团、瑞士"玫瑰杀手"、匈牙利国防军歌舞团、美国阿里西亚哑剧团、西班牙合唱团、冰岛爵士乐、丹麦米盖拉艺术团、朝鲜万寿台歌舞团、比利时钢琴演奏、新加坡"狮城"艺术风情。"天天演"的舞台,也留下了我国天南海北的多彩艺术,神秘的雪域高原面具舞,刚毅的山西绛州鼓乐,原生态的内蒙、青海、云南的音乐舞蹈……五洲四海的风情集结到"天天演"的舞台,绚烂多元、气象万千、美不胜收。

老百姓喜欢什么,"天天演"舞台就有什么。于是,"天天演"舞台,从南京路延伸到豫园商城广场,在九曲回廊前,一个戏曲"天天演"的舞台又诞生了。京、昆、沪、越、锡、甬、淮等剧种相继登场,杂技、魔术、独角戏、小品、木偶、滑稽和说唱悉数展演,观众喜爱的艺术家们倾情献演。艺术家和观众零距离接触,艺术和人民从来没有贴得这么近。天天演,使古色古香的豫园商城中心广场成了欢乐的海洋,多姿多彩的艺术给百年豫园的历史文脉注入了新的隽永。

"天天演"的舞台,每年在延伸。大宁国际商业广场、静安寺广场、上海音乐厅音乐广场……一个个新的舞台相继诞生。构成了规模宏大的广场文化,形成了千万之众共同参与的文化繁荣景象。在沸腾红火的台上台下,在风华绝代、青春如歌的上海,我们看到了一个真正属于人民大众的节日!

艺术节"天天演"之"日日记"精选

10月18日　周四　晴

　　金秋十月,正是丹桂飘香,携酒登高的日子。但今天在上海这个大都市里一场隆重的节日即将上演——第九届中国上海国际艺术节"天天演"将在今天开幕。

　　早上9点多,来到世纪广场的时候,发现刚摆好的600个椅子上已经坐满了观众,一打听才知道他们中大多数人都是艺术节的老朋友了,他们因为"天天演"相识相交,每年的今天到11月18号一个月的时间是他们聚会的日子。

　　11点整伴随着熟悉的旋律——《地球是个美丽的园》,市委宣传部副部长陈东宣布:第九届中国上海国际艺术节天天演开幕!"本届"天天演"正式拉开了序幕。东绛州鼓乐团喧天的锣鼓声将现场的气氛推向了高潮,路过的游人们纷纷驻足观看精彩的表演。一阵热闹的鼓声后,东绛州鼓乐团打出一条巨大的横幅——"预祝天天演圆满成功!"

　　在观众们还在回味刚才的鼓声中时,舞台两侧来了两个奇异的队伍,他们的服装仿佛让人回到了中世纪的欧洲,仿佛是欧洲君王的仪仗队。他们一边上台一边演奏着进行曲。观众们完全被他们的服装所吸引,纷纷拿出相机抓拍这难得一见的一幕。他们为大家演奏了《进行曲》、《芙德瑞》、《降E大调阅兵曲》,和刚刚的东绛州鼓乐团相比,少了一份喜庆,多了一份庄严肃穆,两个团由于乐器和表现形式大相径庭,给人们带来了不同的听觉享受,但共同的是他们都赢得了观众最热烈的掌声,艺术没有国界之分!

　　在享受了一顿听觉上的饕餮盛宴之后,上海黄浦区文化馆舞蹈队给观众们带来的是具有江南风情的舞蹈《农家画谣》,伴随着优美的旋律和演员们轻柔的动作,一幅江南"小桥、流水、人家"的画卷出现在了我的脑海之中。儿童代表着未来和希望,在这个艺术的盛宴中自然少不了儿童们的身影,黄浦区少年宫舞蹈队的小演员用他们活泼、纯真的表演给今天的演出带来了他们特有的蓬勃朝气。外国的艺术家自然也不肯落后,我们的邻居俄罗斯人就是一个擅长舞蹈的民族,今天他们派来了俄罗斯圣彼得堡青年舞蹈团来为我们的艺术节助兴。俄罗斯人特有的民族服装和奔放的俄罗斯歌曲以及他们热情夸张的动作将观众们逗得开怀大笑。不同国界,不同民族的舞蹈在艺术节这个大舞台上展现了他们各自迷人的魅力。

　　不知你可曾记否,曾经的一首俄罗斯手风琴《莫斯科郊外的晚上》曾红遍我国大江南北,今天俄罗斯圣彼得堡青年手风琴团来到了现场,他们为观众们带来的是两首俄罗斯名曲《托卡塔》、《斯坦达尼亚》。悠扬的琴声在中午和煦的阳光下飘扬,让人们激动的心逐渐平静了下来,就像阳光缓缓抚摸着你的心灵,就像丝绸从你的脸庞滑落。曲终人未散,工作的疲惫和旅途的辛苦都在这一刻得到了安慰。掌声再一次响了起来,经久未息……　最后压轴的是上海戏剧学院的《京剧风采》,他们的表演不仅赢得中国观众的叫好,还有很多老外也被他们的服饰所吸引,纷纷伸出了大拇指。

　　下午俄罗斯的两个团和德国的艺术家们来到了豫园,老外们对中国的传统建筑赞不绝口,豫园"天天演"也在今天同时开始。在古色古香的古建筑里,一群来自异国他乡的艺术家们表演着他们国家的舞蹈,演奏着他们国家的乐曲,倒是别具风味。

　　一个好的开始,一次艺术的盛宴,期望也有一个好的过程和一个好的结果!

11 月 17 日　周六　雨

　　三十天的"天天演"在今天就要落下帷幕了,老天似乎都有点伤感,所以今天雨一直下着没有停过。豫园的演出提前到了早上 9 点 30 分开始,豫园仍旧是以戏曲为主。在豫园"天天演"的闭幕式上演出的是这三十天来的一些精品节目,伴随着熟悉的戏曲声,30 天的那些精彩的一幕一幕仿佛又回放在了我们脑海里。那些欢乐的日子将会永远铭记在观众们的心中。

　　中午 11 点到 12 点依旧是南京路世纪广场的演出,最后一场了,尽管下着不小的雨,但世纪广场的观众却非常多,大家都想留下一个美好的结果。上海体育院的学生们给观众带来的《龙狮》,一条象征着吉祥的龙从舞台两侧面穿过,飞到了舞台正中,而两个狮子也从舞台两边穿出,一时间龙腾虎跃好不热闹,把现场略带秋意的忧伤的感情冲洗得干干净净。接着的还是体育学院带来的武术表演《竞攀》,中华武术博大精深,中国青年英姿飒爽。体育学院的学生们给我们展示了各种武术技巧,包括刀枪棍棒,拳术和腿术。现场观众看得十分过瘾,一些路过的老外们都纷纷伸出大拇指对我们的学生们赞不绝口。

　　武术表演之后是亚洲新人歌手大赛的优秀节目展演。那些在国内国外屡获佳绩的青年歌手们用他们甜美的歌喉为我们的艺术节划上了一个完美的句号。

　　主持人肖亚用她特有的甜美的声音向观众们告别，她深情的对我们说道:"天天演热闹了上海,热乎了百姓! 天天演,天天见。天天演,明年见！"

　　台下的观众们也在依依惜别,他们这些因为"天天演"而认识的好朋友们又得再等上一年才能再见了。是的,今天"天天演"是成功的,明年我们还会再来,再为上海人民送去艺术的盛宴。

<div style="text-align: right">（本届艺术节志愿者　陈强）</div>

中国上海国际艺术节
"天天演"留言板

我们非常高兴来参加第九届国际艺术节。非常感谢上海人民的热情招待和友好态度。我们对上海这座城市印象深刻，特别是中国传统建筑——豫园。我们对这次中国之行十分期待。

——德国策勒狂欢军乐团团长

感谢国际艺术节组委会以及上海市对我们的热情接待。

——俄罗斯圣彼得堡青年舞蹈团

感谢国际艺术节组委会为我们搭建了展示自我风采的平台，让我们这群中老年舞蹈爱好者能享受和谐文化，增添更多的生活情趣！

——静安区中老年舞蹈代表团

我们每届参加国际艺术节"天天演"演出，适逢具有历史意义的十七大胜利召开之际，作为上海市民，衷心祝愿中国上海国际艺术节越办越好，为构建和谐社会做出更大的贡献。

——上海卢湾 Sunday 合唱团团长 蔡国均

感谢艺术节"天天演"为我们老年人的生活增添了一项乐趣。

——观众 李毅平

祝艺术节越办越好，越办越成功。感谢艺术节为人民大众提供了一个享受艺术盛宴的机会，作为一名演员我为能参与艺术节感到荣幸，为能带给人民笑声而自豪！

——世界吉尼斯纪录保持者 祁德华

"天天演"弘扬中华民族精神，展示校园文化魅力。

——上海师范大学 张学潮

这届天天演很好，希望以后越办越好，明年我还要来！

——"天天演"老观众 刘庆丰

天天演是我们学生展示才能的舞台，孩子们从这舞台上得到了艺术的熏陶。

——浦东时代艺术进修学校 张瑜

群众文化，群众捧场。

——沪韵艺术团 周峰

望上海更多的给我们这样的平台，展示民族文化。

——青海省民族歌舞团 王为

我住长江头，君住长江尾，共饮一江水。衷心希望上海青海人民友谊天长地久。

——青海民族歌舞团 王冬

感谢"天天演"为我们中老年提供展示自我的平台,希望"天天演"越办越好! 我们通过今天"天天演"向我们的十七大献礼!

——长宁区仙霞街道文化站舞蹈队 吴椒华

音乐艺术要深入群众中来。

——上海音乐学院 张乐园

"天天演"让我们的夕阳红遍上海!

——杨浦区大桥街道文化中心时装队

让大家聆听到我们的歌声是我人生最大的享受。

——上海音乐学院 朱玮彬

非常高兴能参加第九届上海国际艺术节

——日本歌唱家 松井菜穗子

感谢"天天演"邀请我们来演出

——法国流行麦克组合

望"天天演"一年比一年办得好。

——世纪广场大屏幕管理处 陈洪鑫

谢谢你们的邀请,对"天天演"送上真诚的祝愿! 我们将用自己的表演使你们笑口常开。

——国际小丑节 罗姆

"天天演"大舞台也是我们心中的舞台,人生的舞台。

——闵行区莘庄镇舞蹈队 郭美琪

"天天演"大舞台是联系专业演员和百姓的云梯。

——上海滑稽戏团 舒悦

笑与健康同行!

——上海滑稽戏团 赵灵灵

天天演,演天天。艺术与百姓同行。

——观众 余苗

我们感谢第九届上海国际艺术节给了我们一个机会向上海的观众展示我们希腊的文化。

——希腊驻上海大使馆大使 D.ANNINOS

"天天演"活动给我们创造了学习实践的机会。祝它越办越好!

——复旦大学 陈瑜

祝贺上海国际艺术节顺利开幕。"天天演"这个项目是一个非常好的让上海人民交流艺术和文化的途径。新加坡非常荣幸能成为艺术节的一部分。非常感谢。

——新加坡国家信息、通讯与艺术部常任秘书长 陈振南

我非常高兴观看历年的中国上海国际艺术节。我观看每届艺术节后使我的心情舒畅,活到今天,八十六岁了! 谢谢! 艺术节!

——观众 庄锡宝

"天天演"使我们的学生走出校园,走向世界!

——华东师范大学学生艺术团 崔星虹

希望晋剧走向世界,让更多的人了解戏剧。

——山西太原市实验晋剧院青年剧团 贺海鹰

管乐是一门艺术,望上海大学的室内吹奏乐团能够越来越好,感谢主办单位!

——上海大学 肖楠楠

感谢艺术组委会给长三角文化交流提供了一个这么好的平台,通州、上海友谊天长地久。

——通州市歌舞团 张山

十年树木,百年树人。

——日本早稻田大学校长 西荣古夫

祝"天天演"越办越兴旺,"天天演"是老百姓的剧场,人民群众的精神食粮。

——上海市民间艺人协会 董生甫

"天天演"让我们老年时装模特展示了自己的风采,祝"天天演"越办越精彩。

——上海市退休职工大学第二春艺术团时装队 叶佩韵

"天天演"为我们民族乐团搭建了一个平台。

——上海工人文化宫茉莉花艺术团 李志放

让我们的职工参与艺术节享受艺术节。感谢"天天演"带给职工的平台,繁荣了职工文化,共创美好未来。 ——东宫艺术团

艺术天地,群众共享。文化奇葩,熏陶你我。祝艺术节"天天演"顺利成功! ——上海大众的哥艺术团 倪佳

"天天演"为我们提供了展示自己的舞台,使我们自信、美丽、年轻。

——上海退大舞蹈队

"天天演"使我们特殊艺术有了展示的机会,愿"天天演"越办越好!

——市残疾艺术团 王丽洁

"天天演"大舞台展示了我们在校大学生的艺术和文化水平。

——上海市中医药大学

祝日中两国人民的友谊源远流长! 祝上海国际艺术节圆满成功! 越办越好!

——日本东京文化交流协会理事长 高山英子

"天天演"舞台展示了大学生的艺术风采。

——东华大学服装表演队 王亦然

感谢上海人民对我们云南滇剧的厚爱,我们还会再来!

——云南玉溪市滇剧团 李钟发

感谢市第九届国际艺术节组委会给我团这次"天天演"演出机会,希望今后多多合作。

——上影永乐股份公司艺术团 朱家勇

让每日来到国际大都市—上海的中外游客都能感受上海人的艺术魅力。

——上海交通大学 胡企平

希望我校的节目能上演在每年的国际艺术节上。

——上海市戏曲学校

希望"天天演"每年越办越好,越办越红火。

——古美街道文化中心舞蹈队

谢谢你们的邀请。我们非常自豪能来到这里。谢谢!

——德国迪茨狂欢鼓乐团

快乐的源头——"天天演!"

——上海沪剧院 徐荣

感谢"天天演"给学生们提供为市民演出的平台。祝"天天演"越办越好!

——上海财经大学:阮弘

当好八连时代传人,塑大上海城市精神!

——上海警备区文化工团 杨屹

"天天演"为上海城市文化建设添砖加瓦。

——上海体育学院 孙亚仁

"天天演"热闹了上海,热乎了百姓。

——主持人 肖亚

"天天演"像我们的朋友每年相遇,每年陪伴。愿这朋友相伴一生,快乐同行!

——主持人 辛宁

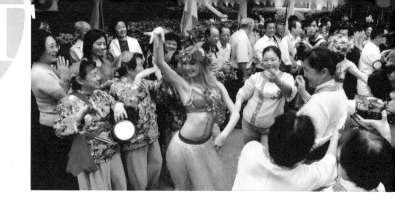

中外艺术家进社区
——办在家门口的节

　　不用翘首期待,我们眼前总有美妙;无须千里赶赴,我们一起感受心跳。艺术,无处不在,艺术,家门迎来。

　　中外艺术家进社区、进企业、进学校,是艺术节的传统节目。于是,在社区的花坛旁、在村镇的小河边、在居民的家园中,不时出现艺术家们的身影,同一首歌用不同的语言一起唱响。来自立陶宛、德国、瑞士、苏格兰、罗马尼亚等国家的音乐舞蹈团队,用浓郁的民族音乐,让社区居民感受各国的风情万种,精彩的民间舞蹈引得居民热烈共舞,共享文化节日的快乐;没有语言障碍的国际哑剧艺术大师、魔术大师、木偶艺术更自如地在社区大展身手,引来一片欢声笑语;德国和俄罗斯的演出团队以及上海的优秀群文表演团队还首次登崇明岛,在岛上传播艺术的芬芳。

　　艺术节群文活动丰富多彩,比如:集中展示中外民间艺术精品的宝山国际民间艺术节,歌声豪迈、歌唱祖国、歌颂新生活的"金秋闵行"上海合唱节,令人眼花缭乱、目不暇接的上海电子艺术节,带上家人去"上海特色文化街艺术巡礼",看看老城厢的"民族民俗民间文化展示"和多伦路的"海派文化风情展"。

　　风风火火的节日热闹了家门,实实在在的互动激发了情感,办在家门口的艺术节,让群众参与和共享,体验欢乐与和谐。

Chinese and Foreign Artists Perform in Communities

　　"Performing in Communities, Performing in Enterprises and Performing in Schools" by Chinese and foreign artists is a festival event of many years. Hence, artists could be seen every now and then either by the flower bed of the communities, or by the bank of the villages' small creeks or in front of the residents' houses, singing aloud the same song with different languages. The festival event in front of the houses renders the broad masses the opportunity to take part in and share the experience of joy and harmony.

　　The festival is a stage for people to embrace arts while show talents. The hero of the stage is the people. Regardless of age and occupation, you could find a place there to show yourself.

我们的家园
——百姓展示才华的大戏台

因为有这个舞台，才华不会寂寞，生活如此多彩。在天地之间唱响的不仅是心情，还有我们的光荣和梦想。

你能想象这样的场面吗？你能感受这样的气势吗？千余市民合唱《黄河》，宏大的场面、磅礴的气势成为上海群众文化活动的一个创举。

138架钢琴齐奏"斯特劳斯之声"，该场演出创下了全国广场演出钢琴数量最多、阵容最强大的纪录。

这是艺术节群文活动留下的经典场面，是改革开放30年来群众文化繁荣的见证：市民才艺大赛，"我们的家园"——群文综合艺术成果展演，十月歌会社区市民大家唱比赛，青年学生文艺活动巡礼，中华老夫老妻魅力展全国邀请赛，中老年书画大赛，新上海人歌手大赛，长三角地区民歌手邀请赛、踢踏舞比赛、田歌比赛、书画比赛等等，无论年纪、职业，你都能找到展示的平台。

艺术节是人民大众的文化节日，在艺术节的舞台上，人民大众是永远的主角！

情结篇

ART

A Complex for the Festival

艺术殿堂上的馥郁芳香

Aroma elegantly emitting from the palace of arts

The Great Wall wine is the premier wine brand in China of COFCO, which brewed the first bottles of Chinese dry white and red wines as early as in the 1980s. Great Wall wine has won many awards in international competitions – it was recently chosen as the official wine supplier for the Beijing 2008 Olympic Games – and is sold in over 20 countries and regions including France, Britain, Germany and Japan. It has become a famous Chinese export brand and number one bestseller in China. The Great Wall wine dedicates its lifetime to the artistic build-up of brand, joining hands with China Shanghai International Arts Festival in 2001、2003、2005and 2007.

2008 奥运圣火刚刚熄灭，第十届中国上海国际艺术节的帷幕又将开启。今年是中国上海国际艺术节的十年庆典，经过十年打造，它已成为全国性的节日和中国对外文化交流的标志性品牌。作为长期以来与中国上海国际艺术节有着密切合作的长城葡萄酒，同样充满了节庆的喜悦。如果说长城葡萄酒作为奥运酒记录了北京的荣耀和全球的欢腾，那么在神圣的艺术殿堂上长城葡萄酒的馥郁芳香使人陶醉节日的快乐，就像阿根廷诗人所吟诵的"在荷马的青铜杯里闪烁着你名字的光芒,黑色的葡萄酒啊,你使人心花怒放。

硕大透明的杯子里，盛半杯深色的红酒，听一曲巴赫 G 弦上的咏叹调，酒和乐曲的感觉是否有了些许的不同？于是，我们相信了这个说法，葡萄酒，同属于艺术形态的不同分支，与歌剧、绘画、音乐一样，有着深厚的历史、广泛的影响力和感染力。当我们回首与上海艺术节共同走过的精彩历程，发现了原来如此注定如此自然的缘分。

记得 2001 年，长城携手第三届上海艺术节，在"长城干红之夜——法国大型灯火景观和水梦幻表演"上，美轮美奂的灯火与万盏红酒交相辉映；2003 年，长城与第五届上海艺术节联合举办亚洲最大的光雕展，80 万盏风姿各异的巴洛克光雕在宝石红的酒光杯影中陶醉了万众；2005 年，长城推出的《传世经典，流光溢彩：长城干红芭蕾艺术东方之旅》，其酒香如舌尖上跳动的芭蕾，把第七届上海艺术节带入优雅、空灵、迷人的境界；2007 年，长城协办的《华夏葡园小产区"天路海韵"华人巨星音乐盛典》，让亿万爱酒人汇聚到第九届上海国际艺术节音乐的时空，音乐大师谭盾、留美画家徐纯中等海内外艺术家们无不惊叹于酒中的独特神韵和精湛的酿酒技艺……我们曾经太熟悉葡萄酒的化学和物理属性，如今她的艺术属性正在无限大的显现！

长城葡萄酒中国制造！而国际奥委会主席罗格说："长城葡萄酒让我们在中国品到了世界的味道。" 作为民族葡萄酒标志性品牌，我们长期致力于完美品质的不懈追求。长城酒文化的包容性和亲和力获得了全球知名媒体不惜笔墨的盛赞，其代表性观点是，"长城在过去 30 年的酒文化积淀，对中国葡萄酒产业改变之大已经超过了以往的一千年"。

一位艺术家曾经说："我们喜欢长城奇幻醇厚的芬芳，当艺术鉴赏与美酒的浓郁相逢时，将进入无边界的艺术交流和艺术陶醉状态。"如果说，艺术用超时空的语言在世界各地传播，那么，同样用黄金产地的阳光、土壤精心孕育的长城葡萄酒，也正在跨国界的艺术圣殿里散发着沁人心脾的芬香。

（忠良）

零距离感受新西兰总理
对艺术节的友好

　　2005 年夏天，我率中国上海国际艺术节代表团出访新西兰，意外地受到了"超高规格"礼遇：新西兰总理海伦·克拉克接见了我，并和我坐在一起聆听了新西兰国家交响乐团的音乐会，其情景使我终身难忘。

　　代表团出访前，中国驻新使馆告诉我，新西兰国交盛情邀请我们观摩他们世界巡演的壮行演出，届时国家总理海伦·克拉克也将亲自出席。这也就是意味着我们将近距离和海伦·克拉克总理在一起。

　　壮行演出在充满古典华丽气派的奥克兰市政厅礼堂举行，容纳千人的礼堂正厅一派节日气氛，新西兰各界人士济济一堂。乐团的总经理安排我们坐在二楼第一排。开演前，海伦·克拉克总理果然步履匆匆地来到了演出现场，没有前呼后拥，只见她在乐团总经理的引领下，在全场一片掌声中，疾步走上舞台。克拉克总理向全场观众介绍了新西兰国家交响乐团代表国家赴日本爱知县参加世博会活动和赴欧洲巡演的信息，她勉励乐团艺术家为增进新西兰与各国人民之间的友谊做出积极贡献。

　　讲话完毕后，克拉克总理在乐团总经理的陪同下，微笑地与周围观众示意，在二楼第一排也就是我的旁边坐了下来。顿时一股激动的暖流涌遍全身！早就听说克拉克总理十分亲民，平易近人，深受新西兰大众爱戴，今天身临其境，真是名不虚传！

　　演出结束时，总理和大家一起长时间的鼓掌，一起起立向乐团艺术家致敬。落幕后，总理和大家一起依照次序退场。

　　庆贺酒会主持人特别向在场的新西兰各界人士介绍了我们中国上海国际艺术节代表团的到来。紧接着海伦·克拉克总理致辞，她的第一句话，竟然是用中文对着我们说"你好！"此时此刻，我激动地感到：今天我代表的不仅仅是一个中国的艺术节机构，也不是一个中国的城市，而是我们伟大的中国人民！克拉克总理一句亲切的中国话，象征着中新两国人民的深情厚意。在新西兰文化部长的积极引见下，克拉克总理来到我的面前，非常友好地接见了我和随员。她又一次热情地用中文对我说"你好"，她和她的先生都笑容可掬地表达了对中国和中国人民的热情与赞扬。我握着总理的手，激动得连连用英文说：见到您很高兴！谢谢，谢谢！如此近距离地与一位国家总理进行面对面的交流，当时兴奋的状态，无法用语言来表达。克拉克总理不仅与我亲切交谈，还一起拍照留念。 （柳百建）

New Zealand Premier's Kindness

　　I made a visit to New Zealand as the leader of a CSIAF delegation in the summer of 2005 and, out of my expectation, we enjoyed an " unusually high protocol" hospitality: Premier Helen Clark met and sat next to me at the concert given by the New Zealand Symphony Orchestra. That is the most unforgettable thing for the rest of my life.

辛劳的中国艺术"使者"

第四届中国上海国际艺术节成功地降下了帷幕。来自风情特异的南美洲国家的民族歌舞,给中外观众留下了深刻的印象。智利国家民族歌舞是世界公认的最能代表拉丁美洲艺术水准的艺术团体。今天该团第一次来中国演出,精彩的舞蹈传递了智利人对自身古老的历史文化与现代文明的冲突与磨合的深刻认识。艺术节中心办公室主任柳百建同志告诉笔者,智利的传统神话和世界多元文化,在他们的舞蹈艺术中达到了一个新的均衡和互补。

中国上海国际艺术节,是我国唯一的国家级国际艺术节。由于历史原因,中国对外封闭多年。中国举办国际性文化艺术节,并要使其在短期内获得世界公认,谈何容易!每年,国际艺术节办公室的同志,都要随同国家文化部领导和上海市领导赴境外举办各种形式的艺术节新闻发布会和推介活动。今年5月,艺术节代表团出访美国,规定的时间只有几天,除了大量的事务工作外,代表团的同志们,马不停蹄地拜访美国政府艺术部门和美国许多知名的艺术经营机构,工作效率之高赢得了美国许多大艺术家、大经纪人的赞叹。美国林肯中心艺术节总裁莱顿先生说:"中国的艺术使者了不起!"

今年6月,艺术代表团经过30多个小时的旅途,抵达阿根廷,那里的6月是初春的天气,多雨而闷热。为了赶时间,大家不顾身心疲倦,一下飞机即去了阿文化部开展工作。在代表团观摩阿方推荐的节目录像带空隙,代表团同志又抓紧时间与阿文化部长会见,交流了两国艺术节的情况。在阿根廷期间,活动日程十分紧张,其中包括观摩文艺节目、艺术表演团体排练以及演出录像,参观展览会,考察剧院,与政府文化官员、艺术家、演出经纪人会见、会谈等。从早到晚几乎所有时间都排满,有时晚上要赶三个剧场,观摩三台当地节目,一直到午夜12点以后才吃晚饭。甚至吃早饭时,也有人找上门洽谈。在明年第五届中国上海国际艺术节上,中外观众将欣赏到一个精彩的阿根廷文化周。代表团在智利、秘鲁、巴西都只有2天的时间。为了争取出访的更大成果,代表团成员每天只睡几个小时,除了观摩就是洽谈。许多来上海参演的国外优秀节目,都是在十分紧张的时间活动表中拍板的。对大家来说,每争取到一个国家级的优秀剧目,就意味着中国上海国际艺术节新得到了一个国家的承认,就是中国文化艺术迈向世界的一个胜利。

"中国文化使者们"为了巩固出访的胜利成果,回到国内任务还没有完,还要接待好、安排好众多国际艺术家和各国来宾。于是,国外奔波国内忙碌就成了工作的唯一特点。今年,艺术节中心办公室,光发出请柬就多达3000多张,并且张张准确无误。办公室人员既是干部又是联络员,甚至当汽车调度员和剧场纠察。他们在一个月中,去各剧场贵宾室值夜班110余次。一个月里,他们接待各类来宾700余次,调度车辆千余次。所有的任务均以"出色"两字圆满完成,体现了"中国文化艺术使者们"的一流素质。

至今,中国上海国际艺术节中心已经与世界上10多家有声望的艺术节如爱丁堡艺术节、阿德雷德艺术节、布拉格之春艺术节、墨尔本艺术节等建立了密切的合作关系,第五届、第六届的中国上海国际艺术节将会更加精彩缤纷。

〔晨风〕

The Arts Envoys of China

The working staff of the CSIAF office is always present at the festival's press conferences and promotional events held overseas annually as retinue of the leaders of the State Ministry of Culture and Shanghai Municipality. In May this year, the CSIAF delegation made a visit to the United States for a very short period. Apart from the large amount of routine work, the members of the delegation visited lots of governmental departments and arts institutions and agencies. Their working efficiency won high praises from the U.S. counterparts.

狮城文化有魅力

中国上海国际艺术节与新加坡文艺界也是合作多年的老朋友。2000年6月,第二届中国上海国际艺术节举办前夕,时任中华人民共和国文化部副部长的李源潮曾专程率团赴新加坡出席艺术节推广活动。2005年6月,第七届中国上海国际艺术节再次造访新加坡,向新加坡的朋友介绍艺术节的情况。此后,新加坡艺术节与中国上海国际艺术节共同发起成立了亚洲艺术节联盟。今年7月,中国上海国际艺术节三度到达狮城,确定在本届艺术节期间举办"创意新加坡"文化周活动。

命名为"创意新加坡"的新加坡文化周将以其独特的魅力亮相于第九届中国上海国际艺术节。文化周上,新加坡艺术家们将全方位地向中国观众展现在戏剧、音乐、舞蹈、电影和流行艺术等领域中的艺术才华和创作成果,共有12个活动项目。

新加坡华乐团项目经理梁女士身怀六甲,但不知疲倦地陪着我们参观新加坡华乐团,声情并茂地作介绍:作为文化周首演节目的新加坡华乐团将呈现悦耳动听的当代华乐,配合以新加坡著名艺术家陈瑞献的现场挥毫及多媒体手段,这部书法协奏曲将诗歌和书法美妙地融合乐声中,给观众以全新的视听感受。两鬓涌雪的著名摄影家蔡斯民非常喜欢中国画,近几年他的镜头始终对准中国画画家,留下了不少珍贵资料,这次,他来上海开展览,将给观众展示中国画画家的风采。而著名的新加坡交响乐团这回将演奏包括"梁祝"在内的多首经典乐曲,并特邀格莱美奖得主、小提琴家吉尔沙汉姆加盟,为这场交响音乐会增添亮色。新加坡舞蹈剧场带来的创意现代舞,集聚了新加坡、澳大利亚、法国、阿根廷等国舞蹈家的智慧,荟萃了东西方舞艺,想必令青年人欣赏。新加坡戏剧同行与上海话剧艺术中心联合创作演出由著名导演郭庆亮执导的话剧《漂流》,也为话剧舞台增色不少。新加坡著名音乐人陈国华,非常喜欢电影,每每谈到电影时眉飞色舞,不能自已,尤其喜欢中国早期电影。这次文化周他也不甘寂寞,拿出与众多音乐家合作的以东西方乐器为手段,为中国上世纪30年代著名影星阮玲玉的默片《小玩意》配乐,在上海经典的音乐厅,上演一个另类的有声世界,传达独特的艺术感知。同时,新加坡艺术家还将在南京路世纪广场举行户外大型多元文化表演,向广大的中国观众介绍新加坡艺术。至于深受青年人喜爱的流行歌手林俊杰,献唱虹口足球场,这又是一场不眠之夜的晚会。

相信博采传统与现代,融合古典与流行,沟通东方与西方的新加坡艺术,一定能为第九届中国国际艺术节增添魅力,为中新两国文化交流谱写新的篇章。 　　　　　　(俞百鸣)

The Cultural Charms in the Lion City

Yu Baiming

The Creative Singapore Culture Week will make its debut in the 9th CSIAF. The culture week will in an all round way show Singapore's achievements made in theatre, music, dance, film and pop arts. Total of 12 events will be presented in the week.

经典的布达佩斯

今年第九届中国上海国际艺术节将举办"经典匈牙利—匈牙利演展系列活动",为选择最优秀的匈牙利节目,应匈牙利文化和教育部邀请,艺术节组委会代表团一行前往匈牙利布达佩斯,度过了充实而难忘的五天。

倘佯在布达佩斯迷人的城市建筑和古典的街区之间,欣赏着匈牙利享誉世界的轻歌剧、芭蕾舞、话剧、马术表演和民间艺术节等各项文化演出活动,与匈牙利的文艺工作者们交流着两国文化交流的历史和现状。短短五天,过得太匆忙,太紧张,因为在布达佩斯这样的城市中,永远都有着述不完的故事,续不完的情…… 布达佩斯 200 万人口拥有大约 130 座剧院, 每家剧院每晚均保持90%的上座率。我们有幸观摩了匈牙利国家轻歌剧院的精彩演出,轻歌剧被誉为匈牙利人自己的音乐喜剧,虽然轻歌剧源于维也纳,但当时维也纳最著名的轻歌剧编剧全部都是匈牙利人。清新而曲调优美的音乐融合了歌剧的独唱,二重唱和合唱的特点,突破了原有的古典形式主义。恢弘的布景、华丽的舞台服装、优美诙谐的舞蹈使整场演出富有浪漫色彩。曲调朗朗上口, 再加上现场演员们诙谐幽默的表演, 与现场观众的热烈互动, 很快将现场气氛调动起来。完全跨越了语言的障碍, 其实听不听得懂, 已经不那么重要了,因为他们纵情投入的表演和优美流行的音乐已引领我们进入了动人的故事中,共同分享轻歌剧带来的愉悦。如今,轻歌剧已成为匈牙利最重要的出口产品。艺术节将邀请匈牙利国家轻歌剧团来沪演出,并根据中国观众的习惯,对节目进行了调整,整台节目的故事主线围绕中国观众喜爱的奥匈帝国皇后茜茜的故事展开。

布达佩斯文化艺术活动遍布城市的每一个角落,每年夏季的几个月里,在动物园、玛尔吉特岛、歌德勒的茜茜公主的行宫等布达佩斯著名景点都会举办高水平的露天系列音乐会、露天轻歌剧等。著名的链子桥将变成步行桥,不仅演出各种音乐节目,而且还有风情集市展示。每逢周末,匈牙利特有的"舞蹈屋"活动,深受老百姓欢迎,在现场乐队的伴奏下,全家老小一起学习民族舞蹈。

在那里的每一天,无时无刻不被他浓厚的城市文化艺术氛围所感染和震撼,离开之际,倚在多瑙河畔,不禁感叹,如此美妙的城市,像一本翻不完的书,你可以读到它的过去,在每一幢建筑和每一条街道上,都深深地刻画着它的历史;你可以读到它的未来,这是一座尊重历史且怀揣理想的城市。

(陈忌譖)

The Classic Budapest
Chen Jizen

The 9th CAISF is going to host the series events of Hungary. In order to select the excellent programs, a delegation from the organizing committee made a 5-day visit to Hungary at the invitation of the Culture and Education Ministry of Hungary.

Every one was every now and then inspired by and amazed at the strong artistic atmosphere of the city. On the day of departure, standing by the beautiful Danube, I could not but sigh emotionally that such beautiful city is just like a book that you could never finish reading it over. You could read its past: its history is deeply engraved on every building, every street. You could read its future: it is a city that respects its history while cherishes an ideal goal in its heart.

心与艺术节越贴越近

1999 年创办首届艺术节时，某日，忽然接到现任艺术节中心办公室主任柳百建的电话，问我能否参加艺术节的工作？我几乎不假思索地回答："能。"一则，我自 1997 年退休后赋闲在家，无所事事；二则，我在文艺界工作了数十年，对文艺也有难以割舍的情结。何况，参与艺术节工作也是学习的好机会，"学而时习之，不亦悦乎。"而且当时办公室地点在东亚体育宾馆，离家很近，骑自行车仅 20 分钟，于是我欣然前往，有幸成为走进艺术节的最早工作人员之一。

我在艺术节办公室主要做些文字工作，诸如写简报、总结等。有人说，搞办公室文字工作是很枯燥的，其实不然，因为艺术节的活动内容相当多姿多彩，舞台演出星光闪耀、群文活动如火如荼、展览博览五彩缤纷、演出交易高潮迭起、节中之节各显特色。尤其是舞台演出，可谓是"百般红紫斗芳菲"。也许是我在上海芭蕾舞团工作受潜移默化的缘故，对舞蹈可以说是一往情深，凡有舞蹈演出必看无疑。如诗似画的芭蕾舞《天鹅湖》、火样激情的现代舞《生命之舞》、独特风格的民族舞《少林雄风》等，让你如痴如醉，仿佛倘佯在艺术的海洋里，尽情享受参与艺术节的快乐。

当然有时也会遇到突发事件。某夜在美琪大戏院聆听荷兰交响乐团音乐会，突然台上的一只顶灯爆裂，所幸未伤及演奏员。时任艺术节组委会秘书长的薛沛建闻讯立即赶到剧场，妥善处理了此事，演出在停止了 20 分钟后继续进行。出乎意料的是剧场异常的平静，无一位观众起哄，充分体现了上海市民高度的文明素质，这也许是艺术熏陶的结果吧！

由于搞文字工作的关系，有空各种活动都得争取来参加。一次，随中外艺术家赴浦东一个居民小区演出，车到小区门口，彩旗飘飘、锣鼓声声，居民们列队扭着秧歌，小区空地上人头攒动周围还摆了好几个长桌，上面置放着居民们的杰作，有国画、书法、剪纸、刺绣，真像是过节一般热闹。外国艺术家饶有兴趣地欣赏着居民们自制的各种工艺品，而居民们看到外国艺术家喜欢的工艺品就送给他们，他们如获至宝，喜出望外，连说"谢谢"。演出开始后，居民们越围越多，几乎水泄不通，有的只好站在凳子上观看，临空地的居民，干脆倚在窗口欣赏。德国艺术家表演了令人捧腹的哑剧，中国艺术家相继表演了独唱和二胡独奏，当法国艺术家登场，"美人舞如莲花旋"时，还邀请居民一起起舞，居民们也落落大方地共舞，把欢乐的气氛推向了高潮，全场掌声雷动。居民们动情地说："足不出户，却能看到这么精彩的节目，是艺术节带给我们美好的艺术享受，艺术节是名副其实人民大众的节日！"试想，用文字记录这些丰富多彩的活动，难道不也是一种享受吗？

我与艺术节一起走过八年的风风雨雨，虽然上班地点离家越来越远，但我的心却与艺术节越贴越近。

（何士雄）

Festival is always in my heart

He Shixiong

In 1999 when the festival was born, I was delighted to work there upon invitation and lucky to be one of the staff in the earliest days.

I have gone through the rains and winds with the festival as long as eight years. Though the distance between my house and the office is getting far and far away, yet my heart is getting near and near the festival.

缘起"炮楼"

Never Forget the
"Gun Tower"

Wang Jianhua

Pre –destined is my connection with the festival, which could be traced back to the "gun tower". To tell the story, it is about the thing that happened ten years ago. Neverthe-less, the most unforgettable thing in one's life is usually the thing hap-pened in the past. The more time it has passed, the clearer the thing is in one's mind. Before every year's opening ceremony wherever it takes place, either in the grand theatre, or at the grand stage, or in SHOAC, I would go there participating in the rehearsal, as a replacement, repeat-edly simulating the actions the leaders should do and pinpointing the posi-tion where the leaders should stand . I was so busy that day that I even didn't have time to enjoy a meal ex-cept gnawing some pieces of bread. Ten years, I never give up, never re-gret. This is a memory of my con-nection with the festival, predestined, all due to the "gun tower".

　　我和艺术节有缘,缘起"炮楼"。说来,那已是十年前的往事了。可是,人生最难忘的往往就是往事,时间越久远,往事越清晰,也越觉珍贵,跟收藏的老古董一样。

　　1999 年 9 月,我和陈体江导演合作,在刚刚落成的上海马戏城完成了杂技剧《东方夜谈》的成功首演,这是一场为在沪召开的第 22 届万国邮政大会的重要演出,也是我在上海杂技团团长任上的最后一项使命。离开马戏城,我来到巨鹿路 709 号时任上海市文化局党委书记郭开荣的办公室,处于待业状态的我,迫切想上岗。郭书记热情接待了我,爽快地对我说:"来得正好,走,跟我到炮楼去。""炮楼?什么炮楼?"不得其解,但不容问清缘由,就随着书记上了车。车过徐家汇,到了熟悉的万体馆,在一幢圆形的建筑前停了下来。那是体育宾馆,圆圆的体型,高耸在开阔的广场上,透过一扇扇茶色的玻璃窗,雄视四面八方,这不就像炮楼吗?不知是谁这么调皮,给起了个这么形象的昵称,好聪明。

　　走近炮楼大门,中国上海国际艺术节组织委员会的牌子赫然入目,这就是前不久,源潮副部长和学平副书记在这里揭的牌。在不经意之间,我就这样走进了艺术节,从此,和艺术节结下了不解之缘。

　　第一届艺术节组委会就在"炮楼"办公。当时一璀同志任艺术节组委会秘书长,她要求组委会各部门集中在一起办公,以便及时协调各项工作。于是,在"炮楼"里我见到了文化局办公室来的柳百建、京剧院来的李友利、芭蕾舞团来的何士雄,他们在办公室里管理艺术节的文秘、行政事务工作,从此,他们就没有离开过这块阵地,从"炮楼",到黄陂北路 200 号,直至艺海大厦,也许是深深爱着她,至今乐此不疲,难舍难分。在炮楼,我结识了市外办的奚家其,当时,他是外办派驻艺术节的"特使",坐镇炮楼。我清晰记得,他的办公室墙上,挂着一副很大的联络图,上面用各种色彩醒目地标着哪个国家的嘉宾,多少人,什么航班到达,下榻什么宾馆,什么时候离沪,正是他们的精心运筹,使得国际艺术节的来宾都感到宾至如归。在这里,我也见到了当时在团市委工作的宗明、王建军同志,正是他们把艺术节的升旗仪式组织得隆重热烈。印象最深的当然得数一璀秘书长。秘书长的工作很繁忙,除了管文化以外,她还分工联系教育口。艺术节开幕前,一个全国性的教育工作会议正在上海举行,一璀秘书长要协调会议的大量事务,但她还是天天来"炮楼"督阵。她离开办公室的时候话谈到哪里,过几个小时回来,一定又会从这里继续。我跟她开玩笑说,你的头脑怎么像电脑,离开时把这个文本最小化放在程序栏里,回来一点击就马上最大化。她对筹备工作的要求很高,考虑问题非常细致周到。艺术节开幕前后三天的工作流程,就是她直接组织制订,并反复修改确定的,她要求凡涉及到的工作部门一定要坐下来,把这个流程一段段模拟演练,把每个领导、嘉宾的行动计划,包括什么时间,要精确到分,在什么地点,做什么动作,和下一个动作如何衔接,陪同者有谁等,都在流程上反映得清清楚楚,做到无缝衔接。11 月 1 日,首届艺术节开幕当天,从接待各路嘉宾、新闻发布会、组委会、晚宴,一直到开幕式,流程很复杂,但是操作得井然有序,这跟一璀的严格要求、靠前指挥是分不开的。晚上演出结束,大家都沉浸在首届艺术节开幕的成功

之中。

　　首届艺术节开幕当天,我还经历了一次惊险的飞车,至今难忘。开幕式上,文化部长孙家正将致开幕词。领导决定,开幕词的英文稿印制后,和徐匡迪市长的欢迎词英文稿一起装入插页封套,放置在来宾的座位上。我们收到文化部来的英文稿比较晚,交给印刷厂已是开幕隔天,厂方答应第二天下午4时前把印刷件送到"炮楼"。1日下午,我在"炮楼"坐等,快4点了,还不见有人送货,情急之下,一个电话打给施厂长,他马上打电话到车间查问,没想到这个文本竟然还没有上机。我和施厂长立即一起赶到远在西郊的车间。赶到那里,已是5点多,也来不及追究责任,只要求以最快的数度上机开工印刷,我就在旁边督阵。身上的传呼机不断传来大剧院那边催促的指令,眼看着时间一分一秒地飞快过去,这才体会到什么叫心急如焚。6点多总算印完,一叠印刷品抱到怀里,上面满是油墨的清香和机器的余温。大剧院来指令,6点45分之前一定要赶到,否则,观众进场后就无法操作。天哪!只剩下十几分钟,插翅也难飞啊!容不得多想,上车出发。记得当时的驾驶员是友谊车队借来的小陆,他二话没说,脚一踩油门,车飞快上了延安路高架,我一看路码表,晕,指针竟指向了120!车疯狂地在高架上飞驰,周围车辆纷纷避让,一辆警车见状紧随而来。警车从车窗外侧驶过,示意停车,我把手中的文件向他们张扬,嘴里大声喊话:"艺术节!艺术节!"警察肯定听不清我的话,但奇怪的是,警车开到了我们前面,竟然给我们开起了道。10分钟后,车子安全抵达了大剧院B2贵宾室门口,像接力赛一样,文件很快被接到贵宾室,等候在那里的工作人员以最快的速度把文件装入封套,很快,他们就安静地放了每个贵宾的座位上。开幕式隆重举行,孙部长热情地致词,外宾们看着英文稿,气氛庄严肃穆,谁也不知道刚才发生过惊心动魄的一幕。艺术节竟然还这样玩命,这样有趣,我真有点舍不得离开她了。

　　第一届艺术节结束后,我回到了文化局工作,后来,体制改革合并到了文广局,但是,每到八九月份,艺术节总是不忘召唤我这个老兵去参战。每年的开幕式,无论是在大剧院、大舞台,还是在东方艺术中心,我都要在那里参与排练,反复地模拟领导的动作程序和站位,每到这天,忙得无暇吃饭,经常只能啃些面包,十年从未间断,无怨无悔。难怪,时任副市长的杨晓渡同志在一次答谢宴会上见面时,幽默地对大家说:"他是我的替身。"去年,我从文广局退休,面对领导提供的多种选择,我不假思索,没有犹豫,又来到了艺术节服役。

　　这就是缘,一段起于"炮楼"的缘。　　　　　　　　(王建华)

后 记

编完这本书初稿时,还没有找到一个理想的书名。设想过几个,比如,"星光灿烂"、"艺术的鸟巢"、"东方名节"、"十年回眸"啊,等等,但是都不满意,没有找到那份心跳的感觉。昨天,听说陈圣来总裁给艺术节十年成果展起了个名字,叫做《艺术屐痕》,我一听,心中怦然一动,真有蓦然回首,那人却在灯火阑珊处的感觉,她应该是这本书的名字。陈总欣然首肯,几个月苦思冥想未果的难事,不料顷刻释然。

《艺术屐痕》太确切不过了。艺术节十年,走过了一段难忘的历程。这本书中的所有文字、图片,不正是留在城市深处的一串串艺术的屐痕吗?这屐痕很长很长,从远古一直走到今天,还不知疲倦地在向明天远行;这屐痕很远很远,遍及地球村的每个角落,还热情地在向远处延伸;这屐痕很深很深,一步一个脚印,走得扎扎实实,没有犹豫,没有动摇;这屐痕很多很多,她不是古人曾印在苍苔上孤独的屐齿,她是一个团队奋斗不息精神的象征。

屐痕,饱含着创业的艰辛,成功的欢乐,记录着岁月的流逝,艺术的不朽。

屐痕,还将继续,没有尽头。

这本书的编辑过程中,得到了文化部和上海市领导的关心,众多艺术家、媒体记者的热情支持,也得到了艺术节各部门的帮助。在本书成书过程中,柳百建、俞百鸣、陈敏杰、陈美珍、赵崇琪、袁学慧、薛斌、毛嵊嵘、陈忌谮、李菁、吕琳、何侃、蒋思懿、孙惠、阮杰、程一聪等热情参与组稿、撰稿、出版等工作,袁惠国、吴燕等为本书承担了翻译工作,尤其是在中心档案室工作的殷洁民老师,由于他的孜孜不倦,我们才得以在浩瀚的艺术档案中反复收索到所需的图文资料。上海文艺出版社也为本书的赶急出版做出了努力。在此,谨向各位致以诚挚谢忱。

(王建华)

Epilogue

"The Footprints Left Behind" is more than accurate. In the ten years, the festival has travelled over an unforgettable course. All the words and photos in this book are nothing but the footprints left behind by the Muse. The footprints left behind on a long, long journey, from the ancient time to the present, and still tirelessly marching far away toward tomorrow; the footprints left behind far, far away, almost over every corner of the world and still enthusiastically extending to the remote Place; The footprints left behind deep, deep into the land, every step leaves a print, steady, unfaltering, unhesitating; the footprints left behind innumerous, innumerous to count...... They are not the lonely footprints left behind on the green mosses by our forefathers; they are the symbol of the unremitting spirit of a team that works for the festival.

The footprints contain the hardships in initiating the career and the joys of success. They are the records of the past time and the immortal arts.

The footprints are continuing endlessly as time goes.

第一届剧目演出一览表

演出团体	剧目	时间地点
俄罗斯马林斯基剧院芭蕾舞团	芭蕾舞剧《天鹅湖》	1999 年 11 月 11 日,12 日,13 日 上海大剧院
日本宝塚歌舞剧团	歌舞	1999 年 11 月 6 日,7 日,8 日,9 日 上海大剧院
意大利钢琴家米盖拉.康巴内拉	独奏音乐会	1999 年 11 月 5 日 上海音乐厅
美国哈拉利魔术团	大型魔术	1999 年 11 月 11 日,12 日,13 日,14 日 上海体育馆
法国国家交响乐团	交响音乐会	1999 年 11 月 16 日,17 日 上海大剧院
意大利十大男高音	音乐会	1999 年 11 月 18 日,19 日 上海大剧院
加拿大蒙特利尔爵士芭蕾舞团	爵士芭蕾精品专场	1999 年 11 月 22 日 美琪大戏院
日本恰克与飞鸟凉演唱组	流行乐演唱会	1999 年 11 月 26 日,27 日 上海体育馆
韩国汉城歌剧合唱团	合唱音乐会	1999 年 11 月 30 日 美琪大戏院
意大利威尼斯独奏家乐团	室内乐	1999 年 11 月 11 日 商城剧院
罗马尼亚国家歌舞团	民间歌舞	1999 年 11 月 29 日 商城剧院
上海歌舞团	歌舞剧《金舞银饰》	1999 年 11 月 1 日,2 日 上海大剧院
中央实验话剧院	话剧《生死场》	1999 年 11 月 2 日,3 日 美琪大戏院
上海京剧院	京剧《宝莲灯》	1999 年 11 月 3 日,4 日 逸夫舞台
澳门室内乐团	室内乐	1999 年 11 月 4 日 上海音乐厅
辽宁歌舞团	舞剧《白鹿额娘》	1999 年 11 月 3 日,4 日 云峰剧院
无锡市歌舞团	舞剧《阿炳》	1999 年 11 月 5 日,6 日 美琪大戏院
香港歌手黎明,台湾歌手林志炫和范晓萱	演唱会	1999 年 11 月 5 日 上海体育场
北京市曲剧团	曲剧《烟壶》	1999 年 11 月 8 日,9 日 逸夫舞台
西藏自治区藏戏团	藏戏《文成公主》	1999 年 11 月 9 日,10 日 美琪大戏院
上海歌舞团	舞蹈诗剧《苏武》	1999 年 11 月 9 日,10 日 上海戏剧学院实验剧场
云南省玉溪花灯戏剧团	花灯戏《卓梅与阿罗》	1999 年 11 月 10 日,11 日,12 日 兰心大戏院
上海交响乐团	法国指挥家普拉松指挥上海交响乐团音乐会	1999 年 11 月 20 日 上海大剧院
浙江小百花越剧团	越剧《西厢记》	1999 年 11 月 12 日,13 日,14 日 美琪大戏院
重庆市川剧团	川剧《金子》	1999 年 11 月 15 日,16 日 逸夫舞台
四川人民艺术剧院	音乐剧《未来组合》	1999 年 11 月 16 日,17 日,18 日,19 日,20 日 云峰剧院
福建省梨园戏实验剧团	梨园戏《董生与李氏》	1999 年 11 月 18 日,19 日 逸夫舞台
上海越剧院,上海广播交响乐团	越剧《红楼梦》	1999 年 11 月 22 日,23 日 上海大剧院
沈阳歌舞团	舞剧《月牙五更》	1999 年 11 月 24 日,25 日 云峰剧院
安徽省安庆市黄梅戏二、三团	黄梅戏《徽州女人》	1999 年 11 月 25 日,26 日,27 日 逸夫舞台
中央芭蕾舞团	芭蕾集锦	1999 年 11 月 28 日,29 日 美琪大戏院
英国皇家歌剧院、上海歌剧院、上海交响乐团	歌剧《茶花女》	1999 年 12 月 1 日,3 日,5 日 上海大剧院

第二届演出剧目

演出团体	剧目	时间地点
德国科隆萨克管五重奏团	萨克管五重奏	2000 年 11 月 3 日，上海音乐厅
中外艺术家合作演出	大型景观歌剧《阿依达》	2000 年 11 月 3 日，上海体育场
以色列现代舞蹈团	幽默现代舞专场	2000 年 11 月 4 日，5 日 商城剧院
世界著名小提琴家亚伦.罗桑	小提琴独奏音乐会	2000 年 11 月 5 日，上海音乐厅
西班牙霍金.克尔特斯舞蹈团	舞蹈《灵魂》	2000 年 11 月 8 日，上海大剧院
俄罗斯钢琴家几尼斯 .马祖耶大	钢琴独奏音乐会	2000 年 11 月 8 日，上海音乐厅
德国科隆巴洛克新乐团	室内乐	2000 年 11 月 10 日,11 日 上海大剧院
德国 MDR 广播交响乐团	交响乐音乐会	2000 年 11 月 10 日 ,11 日 商城剧院
俄罗斯冰上马戏团	冰上马戏专场	2000 年 11 月 10 日－15 日 上海国际体操中心
越南水上木偶剧院	水上木偶戏	2000 年 11 月 10 日－19 日 上海动物园
斯洛伐克、德、俄、法、荷等国哑剧大师	国际哑剧精品展演	2000 年 11 月 11 日,12 日 兰心大戏院
英国皇家爱乐乐团	交响乐音乐会	2000 年 11 月 12 日，上海大剧院
澳大利亚、日本等国艺术家	多媒体剧《流亡》	2000 年 11 月 14 日,15 日 兰心大戏院
德国钢琴家盖尔哈特 .奥匹兹与上海交响乐团联合演出	贝多芬钢琴协奏曲专场	2000 年 11 月 15 日，上海大剧院
旅欧著名女高音歌唱家迪里拜尔	独唱音乐会	2000 年 11 月 17 日，上海大剧院
BBC 苏格兰交响乐团	交响乐音乐会	2000 年 11 月 18 日,19 日，上海大剧院
韩国、朝鲜、中国等国歌唱家	亚洲著名男高音歌唱家音乐会	2000 年 11 月 20 日，上海大剧院
美国哈莱姆舞剧院	《火鸟》等经典舞蹈作品	2000 年 11 月 24,25,26 日，上海大剧院
全国杂技比赛金奖获得者	《金奖杂技晚会》	2000 年 11 月 2,3,4 日，上海马戏城
黑龙江省龙江剧实验剧院	龙江剧《梁红玉》	2000 年 11 月 1 日，2 日 逸夫舞台
上海京剧院	京剧《贞观盛事》	2000 年 11 月 4 日，5 日 逸夫舞台
上海交响乐团,中央歌剧院合唱团,上海歌剧院	交响舞蹈剧《卡尔米娜. 布拉那》	2000 年 11 月 5 日，上海大剧院
全国越剧名家汇演	《越苑神韵》	2000 年 11 月 7 日,8 日,9 日 逸夫舞台
上海歌舞团	舞剧《闪闪的红星》	2000 年 11 月 10 日,11 日 上海戏剧学院
广西壮族自治区柳州市歌舞团	大型民族音乐剧《白莲》	实验剧场
辽宁人民艺术剧院	话剧《父亲》	2000 年 11 月 14 日,15 日 美琪大戏院
北京儿童艺术剧团	儿童音乐剧《想变蜜蜂的孩子》	2000 年 11 月 14 日－17 日 逸夫舞台
无锡市锡剧院	锡剧《二泉映月》	2000 年 11 月 16 日 云峰剧院
山东省潍坊市吕剧团	吕剧《李二嫂后传》	2000 年 11 月 17 日,18 日 美琪大戏院
山西省歌舞剧院	大型歌剧《司马迁》	2000 年 11 月 18 日,19 日 兰心大戏院
上海滑稽剧团	滑稽戏《谢谢一家门》	2000 年 11 月 21 日,22 日,23 日 美琪大戏院
全国舞蹈比赛金奖获得者	《华夏舞魂——全国金奖舞蹈荟萃》	2000 年 11 月 22 日,23 日 逸夫舞台
安徽省安庆市黄梅戏剧团	黄梅戏《女驸马》	2000 年 11 月 25 日,26 日 美琪大戏院
中国京剧名家名剧系列演出	京剧《群英会》《借东风》《华容道》	2000 年 11 月 25 日,26 日 逸夫舞台
中国京剧名家名剧系列演出	京剧《曹操与杨修》	2000 年 11 月 28 日 逸夫舞台
上海东方电视青春舞蹈团,上海交响乐团,上海歌剧院合唱团,东方电视小伙伴艺术团	舞剧《野斑马》	2000 年 11 月 30 日 逸夫舞台 2000 年 12 月 1 日,2 日,3 日 上海大剧院
上海广播交响乐团	交响音乐会	2000 年 11 月 2 日上海大剧院

第三届演出剧目

演出团体	剧目	时间地点
法国图鲁兹国家交响乐团	交响音乐会	2001 年 11 月 6 日、7 日上海大剧院
奥地利维也纳四重奏乐队	四重奏音乐会	2001 年 11 月 2 日、3 日上海大剧院
南斯拉夫"巴尔干 2000"演出团	南斯拉夫"巴尔干之星"音乐会	2001 年 11 月 2 日、3 日商城剧院
韩国青春组合	安在旭领衔大型演唱会	2001 年 11 月 3 日、上海体育场
美国著名小提琴家 什莫洛. 敏茨	独奏音乐会	2001 年 11 月 4 日、上海音乐厅
俄罗斯国立莫斯科模范大剧院芭蕾舞团	芭蕾舞剧《天鹅湖》	2001 年 11 月 9 日、10 日、11 日、12 日上海大剧院
德国科隆古典乐团	音乐会	2001 年 11 月 9 日、10 日上海大剧院
丹麦"摇滚迈克"流行乐队	演唱会	2001 年 11 月 9 日上海大舞台
挪威"铜管兄弟"爵士乐队	爵士音乐会	2001 年 11 月 11 日、12 日上海音乐厅
俄罗斯圣彼得堡爱乐乐团	交响音乐会	2001 年 11 月 14 日、15 日上海大剧院
瑞典国家"北极光之声"	音乐会	2001 年 11 月 16 日商城剧院
日本松本道子芭蕾舞团	《巴黎的喜悦 2001》及芭蕾精品	2001 年 11 月 19 日、美琪大戏院
瑞士洛桑贝嘉芭蕾舞团	现代芭蕾《生命之舞》	2001 年 11 月 17 日上海大剧院
埃及开罗国家歌剧院芭蕾舞团	大型舞剧《海盗》	2001 年 11 月 17 日、18 日上海大舞台
德国莱茵歌剧院芭蕾舞团	《罗密欧与朱丽叶》	2001 年 11 月 22 日、23 日上海大剧院
柏林巴哈室内乐团、维尔纽斯市政合唱团、上海歌剧院舞团	交响合唱舞蹈《巴赫 b 小调弥撒曲》	2001 年 11 月 9 日、10 日上海大剧院
朝鲜王再山歌舞团	大型歌舞	2001 年 11 月 27 日、上海大剧院
奥地利维也纳轻歌剧团	轻歌剧《风流寡妇》	2001 年 11 月 28 日、29 日上海大剧院
阿根廷	《探戈大都会》专场演出	2001 年 11 月 26 日、27 日美琪大戏院
	德国大型景观音乐舞蹈剧《卡尔米娜 布拉那》	2001 年 12 月 1 日、上海大舞台
德国大型景观音乐舞蹈剧	《卡尔米那.布拉那》	2001 年 12 月 1 日上海大舞台
艺术节组委会	艺术节开幕式综合文艺晚会（中国精粹）	2001 年 11 月 1 日、上海大舞台
上海杂技团	《飞跃五十年》上海杂技团建团 50 周年庆典演出	2001 年 11 月 1 日、2 日、3 日、6 日上海马戏城
上海昆剧团	新编历史昆剧《班昭》	2001 年 11 月 1 日、2 日逸夫舞台
上海京剧院等	新编京剧《中国贵妃》	2001 年 11 月 2 日、3 日、4 日、5 日上海大剧院
上海音乐学院打击乐团	现代打击乐音乐会《响趣》	2001 年 11 月 2 日、上海音乐厅
中国音乐学院华夏室内乐团、上海民族乐团、法国 GRAME 音乐中心现代乐团	中法新民乐音乐会《寻梦》	2001 年 11 月 3 日、兰心大戏院
中央实验话剧院	话剧《狂飙》	2001 年 11 月 3 日、4 日美琪大戏院
天津人民艺术剧院	话剧《家》	2001 年 11 月 4 日、5 日逸夫舞台
杭州越剧院小百花团	童话音乐剧《寒号鸟》	2001 年 11 月 5 日、7 日、8 日南市影剧院
无锡市锡剧院	新版锡剧《珍珠塔》	2001 年 11 月 6 日、7 美琪大戏院
四川省川剧院	新编川剧《都督府人董竹君》	2001 年 11 月 7 日、8 日逸夫舞台
艺术节组委会	国际金奖杂技晚会	2001 年 11 月 7 日、9 日、10 日、11 日上海马戏城
中国京剧名家名剧群英荟萃系列演出之一	大型民乐伴奏京剧经典唱段演唱会	2001 年 11 月 29 日逸夫舞台
中国京剧名家名剧群英荟萃系列演出之二	京剧《野猪林》	2001 年 11 月 27 日逸夫舞台
中国京剧名家名剧群英荟萃系列演出之三	京剧《四郎探母》	2001 年 12 月 1 日逸夫舞台
	2001 年刘德华上海演唱会	2001 年 11 月、上海体育场
北京市曲剧团	曲剧《茶馆》	2001 年 11 月 10 日、11 日逸夫舞台
上海国际魔术节组委会	2001 上海国际魔术节开幕式演出	2001 年 11 月 7 日、8 日上海国际体操中心
上海国际魔术节组委会	国际金奖魔术晚会	2001 年 11 月 9 日、10 日上海国际体操中心
上海国际魔术节组委会	2001 上海国际魔术节闭幕式演出	2001 年 11 月 11 日、上海国际体操中心
上海国际青年钢琴比赛组委会	首届中国上海国际青年钢琴比赛开幕暨祝贺音乐会	2001 年 11 月 21 日艺海剧院
上海国际青年钢琴比赛组委会	首届中国上海国际青年钢琴比赛决赛颁奖暨闭幕音乐会	2001 年 11 月 30 日艺海剧院
江西省吉安市采茶剧团	大型采茶戏《远山》	2001 年 11 月 13 日、14 日美琪大戏院
上海沪剧院	现代沪剧《心有泪千行》	2001 年 11 月 13 日、14 日美琪大戏院
上海越剧院	新编越剧《早春二月》	2001 年 11 月 24 日、25 日逸夫舞台
上海歌剧院	歌剧《雷雨》	2001 年 11 月 15 日、16 日、19 日杨浦大剧院
上海淮剧团	现代淮剧《大路朝天》	2001 年 11 月 21 日、22 日逸夫舞台
中国交响乐团合唱团	《致音乐》合唱精品音乐会	2001 年 11 月 16 日、上海音乐厅
浙江省绍兴小百花越剧团	新编越剧《马龙将军》	2001 年 11 月 16 日、17 日、18 日逸夫舞台
青年舞蹈家黄豆豆	《窗外的天空》舞蹈专场	2001 年 11 月 16 日、17 日艺海剧院
琵琶大师刘德海与百人乐团	《琵琶故乡行》音乐会	2001 年 11 月 24 日、3 日商城剧院
广西南宁市艺术剧院	壮族舞剧《妈勒访天边》	2001 年 11 月 23 日、24 日美琪大戏院
亚洲音乐节组委会	亚洲音乐节反盗版巨星演唱会	2001 年 11 月 24 日上海大舞台
香港粤剧名家	粤剧《英雄叛国》	2001 年 11 月 30 日逸夫舞台
上海芭蕾舞团	民族芭蕾舞剧《梁山伯与祝英台》	2001 年 12 月 1 日、上海大剧院
上海京剧院	现代京剧《映山红》	2001 年 12 月 1 日、艺海剧院
成都市京剧团、四川省人民艺术剧院	儿童京剧歌剧《她从雪山走来》	2001 年 12 月 1 日逸夫舞台

第四届演出剧目

演出团体	剧目	时间地点
日本、泰国、蒙古、印度等国	亚洲优秀哑剧小品专场	2002 年 11 月 2 日、3 日逸夫舞台
德、法魔幻哑剧团，罗马尼亚 MASCA 哑剧团	欧洲哑剧精品之夜	2002 年 11 月 2 日、3 日兰心大剧院
埃及阿拉伯民族乐团	音乐会	2002 年 11 月 1 日，浦东新舞台
中意合作	歌剧《波希米亚人》	2002 年 11 月 1 日、2 日、3 日上海大剧院
法国巴黎歌舞演出团	克丽丝娜神魅巴黎秀	2002 年 11 月 2--10 日上海新舞台
智利国家民间歌舞团	歌舞专场	2002 年 11 月 2 日、4 日美琪大剧院
南非开普敦城市芭蕾舞团	经典芭蕾舞剧《火鸟》	2002 年 11 月 7 日、8 日美琪大剧院
朝鲜万寿台艺术团	大型歌剧《卖花姑娘》	2002 年 11 月 1 日，美琪大剧院
澳大利亚墨尔本交响乐团	交响音乐会	2002 年 11 月 16 日、17 日上海大剧院
比利时沙勒瓦皇家舞蹈团	多媒体现代舞剧《变幻城市》	2002 年 11 月 22 日、23 日 上海大剧院
挪威皇家军乐团	音乐会	2002 年 11 月 27 日 美琪大剧院
多明戈	演唱会	2002 年 12 月 1 日上海大舞台
澳大利亚"飞檐走壁"剧团	形体剧《我的所有》	2002 年 11 月 13--15 日话剧大厦艺术剧院
新加坡粤剧团	粤剧《武则天》	2002 年 11 月 24 日，逸夫舞台
德国斯图加特爱乐乐团	交响音乐会	2002 年 11 月 8 日、9 日上海大剧院
澳大利亚"斯达卡卡"剧团	现代电子马戏	2002 年 11 月 10 日 --13 日上海马戏城
德国萨塔切罗爵士乐队	音乐会	2002 年 11 月 10 日、16 日、17 日商城剧院
澳大利亚悉尼舞蹈团	经典舞剧《莎乐美》	2002 年 11 月 11 日、12 日上海大剧院
捷克布拉格少年合唱团	音乐会	2002 年 11 月 24 日，浦东新舞台
智利国家民间歌舞团	歌舞专场	2002 年 11 月 2 日、4 日美琪大剧院
爱尔兰"多利安"，上海民族乐团	新组合音乐会	2002 年 11 月 18 日兰心大剧院
中国国家话剧院	话剧《这里的黎明静悄悄》	2002 年 11 月 6 日、7 日上海大剧院
湖南省歌舞剧院	大型舞剧《边城》	2002 年 11 月 15 日、16 日美琪大剧院
北京京剧院	京剧连台本戏《宰相刘罗锅》(一至六本)	2002 年 11 月 27 日—30 日 逸夫舞台
中央芭蕾舞团	芭蕾舞剧《泪泉》	2002 年 11 月 30 日、12 月 1 日 上海大剧院
瞿小松乐坊	现代室内乐音乐会《观》	2002 年 11 月 2 日，上海大剧院
台湾"云门舞集"舞蹈团	现代舞《竹梦》	2002 年 11 月 14 日、15 日上海大剧院
山西临汾蒲剧院	现代戏《土炕上的女人》	2002 年 11 月 4 日、5 日逸夫舞台
宁波市甬剧团	甬剧《典妻》	2002 年 11 月 13 日、14 日逸夫舞台
云南昆明市花灯歌舞剧团	花灯歌舞剧《小河淌水》	2002 年 11 月 1 日，逸夫舞台
上海话剧艺术中心	话剧《好爹好娘》	2002 年 11 月 7--9 日话剧大厦艺术剧院
上海滑稽剧团	滑稽戏《方卿见姑娘》	2002 年 11 月 7 日、8 日逸夫舞台
上海木偶剧团	木偶剧《卖火柴的小女孩》	2002 年 11 月 7--9 日兰心大剧院
上海沪剧院	情景沪剧《石榴裙下》	2002 年 11 月 8 日、9 日中国大戏院
上海马戏团、上海杂技团	综艺杂技舞台剧《太极时空》	2002 年 11 月 2 日，上海马戏城
上海昆剧团、上海京剧院	新编京昆剧《桃花扇》	2002 年 11 月 22 日—23 日 逸夫舞台
上海交响乐团、日本天王寺乐所雅亮会联合演出	雅乐与交响乐音乐会	2002 年 11 月 10 日，艺海剧院
西藏歌舞团	西藏音乐与面具舞晚会《雪域神韵》	2002 年 11 月 1 日，商城剧院
上海昆剧团	昆剧《琵琶行》	2002 年 11 月 22 日、23 日逸夫舞台
四川省川剧院	新编大型川剧《好女人，坏女人》	2002 年 11 月 22 日、23 日美琪大剧院
苏州滑稽剧团	滑稽戏《钱笃笏求雨》	2002 年 11 月 19 日、20 日逸夫舞台
上海话剧艺术中心	话剧《狗魅 SYLVIA》	2002 年 11 月 22--25 日话剧艺术中心艺术剧院
武汉儿童艺术剧院	抒情儿童剧《春雨沙沙》	2002 年 11 月 20 日 --23 日沪东工人文化宫
西藏音乐及面具晚会	《雪域神韵》	2002 年 11 月 1 日商城剧院
	国际钢琴大师和著名指挥家陈佐湟专场音乐会	2002 年 11 月 20 日 上海大剧院
台湾 F4 演唱组	大型演唱会	2002 年 11 月 9 日，上海体育场

第五届演出剧目

演出团体	剧目	时间地点
德国 NDR 交响乐团	交响音乐会	2003 年 11 月 7 日，上海大剧院
德国法兰克福广播交响乐团	交响音乐会	2003 年 11 月 6 日，上海大剧院
德国斯图加特室内乐团	音乐会	2003 年 11 月 5 日、6 日，商城剧院
德国"终极"流行乐团	音乐会	2003 年 10 月 17 日、18 日，商城剧院
朝鲜万寿台艺术团	音乐舞蹈专场	2003 年 10 月 20 日、21 日美琪大戏院
加拿大现代舞团、北京现代舞蹈团	多媒体舞剧《灵骨》	2003 年 10 月 24 日、25 日商城剧院
荷兰皇家飞利浦交响管乐团	交响音乐会	2003 年 10 月 25 日美琪大剧院
爱尔兰	大型舞蹈《大河之舞》	2003 年 10 月 18 日、19 日上海大舞台
阿尔巴尼亚地拉那民间艺术团	音乐会	2003 年 10 月 21 日艺海剧院
加拿大"两个世界"多媒体剧团	大型经典多媒体剧《震颤》	2003 年 10 月 28 日--11 月 3 日话剧大厦艺术剧院
俄罗斯库班哥萨克舞蹈团	歌舞专场	2003 年 10 月 29 日、30 日上海大剧院
俄罗斯莫伊谢耶夫国立模范民间舞蹈团	歌舞专场	2003 年 11 月 3 日、上海大剧院
卢森堡爱乐乐团	与著名大提琴家麦斯基,中国青年小提琴家黄蒙拉合作音乐会	2003 年 11 月 4 日，上海大剧院
美国亚特兰大"七彩舞台"剧团	现代派经典话剧《椅子》	2003 年 11 月 14 日--16 日话剧大厦艺术剧院
阿根廷	音乐舞剧《探戈女郎》	2003 年 11 月 15 日--18 日，上海大剧院
英国兰伯特舞团	现代舞专场	2003 年 11 月 13 日、14 日艺海剧院
上海新文化广播电视制作有限公司	《永远的情歌圣手》——胡里奥.伊格莱西亚斯浪漫经典演唱会	2003 年 11 月 19 日上海大舞台
法国波尔多夏朗交响乐团与钢琴大师	《大师与经典》第二届中国上海国际青年钢琴比赛开幕	2003 年 10 月 31 日，上海大剧院
日本前进座剧团	式音乐会	2003 年 10 月 23 日、24 日、25 日话剧大厦艺术剧院
上海非凡文化艺术有限公司	话剧《鉴真东渡》	2003 年 10 月 23 日、24 日、25 日上海大剧院
俄罗斯圣彼得堡埃夫曼芭蕾舞团	百老汇音乐剧精华荟萃	2003 年 11 月 17 日、18 日美琪大戏院
上海东方青春舞蹈团、北京军区战友歌舞团、	芭蕾舞剧精品选段	2003 年 11 月 18 日、19 日上海大剧院
上海戏剧学院戏曲舞蹈分院	《霸王别姬》	2003 年 11 月 18 日、19 日美琪大戏院
浙江小百花越剧团	《陆游与唐婉》	2003 年 11 月 18 日、19 日逸夫舞台
上海昆剧团、上海京剧院	京昆合演古典名剧《桃花扇》	2003 年 10 月 19 日，上音音乐厅
上海音乐学院新室内乐团	《当代音乐在上海》著名作曲家新作品音乐会	2003 年 10 月 18 日、20 日、21 日，11 月
上海话剧艺术中心	上海风情话剧《长恨歌》	6--8 日话剧大厦艺术剧院
上海歌剧院	歌剧《茶花女》	2003 年 10 月 21 日、22 日上海大剧院
天津歌舞剧院芭蕾舞团	芭蕾舞剧《精卫》	2003 年 10 月 23 日、24 日美琪大戏院
成都市川剧院	川剧《激流之家》	2003 年 10 月 22 日、23 日逸夫舞台
唐山市实验唐剧团	唐剧《人影》	2003 年 10 月 25 日逸夫舞台
上海杂技团	杂技晚会《都市风情》	2003 年 10 月 24 日，马戏城
中国残疾人艺术团	文艺专场《我的梦》	2003 年 10 月 24 日、25 日上海大舞台
上海昆剧团	现代昆曲《伤逝》	2003 年 10 月 25 日，上海大剧院
上海交响乐团	《笛子与交响乐的对话》唐俊乔笛子专场音乐会	2003 年 10 月 27 日，上海大剧院
上海民族乐团	《满庭芳》-- 中国四大美女主题音乐会	2003 年 10 月 28 日，美琪大戏院
江苏省泰州市淮剧团	无场次淮剧《祥林嫂》	2003 年 10 月 28 日、29 日逸夫舞台
河北省歌舞剧院	民族舞剧《轩辕黄帝》	2003 年 10 月 26 日，美琪大戏院
厦门爱乐乐团	《土楼回响》	2003 年 11 月 1 日,上音音乐厅
上海沪剧院	沪剧《家》	2003 年 11 月 5 日、6 日美琪大戏院
上海越剧院	越剧《家》	2003 年 11 月 3 日--7 日 逸夫舞台
中国京剧名家名剧演出	全国京剧名家演唱会	2003 年 11 月 8 日、9 日 逸夫舞台
艺术家与上海广播交响乐团合作	《来自北欧的激情旋律》挪威艺术家音乐会	2003 年 11 月 9 日，商城剧院
上海话剧艺术中心	话剧《家》	2003 年 11 月 9 日，10 日上海大剧院
中福会儿童艺术剧院	童话游戏剧《兔子和枪》	2001 年 11 月 10--15 日长宁文化艺术中心
第二届中国上海国际青年钢琴比赛	闭幕颁奖暨获奖选手音乐会	2003 年 11 月 12 日，上海大剧院
广东省广州粤剧团	新编越剧《花月影》	2003 年 11 月 11 日、12 日美琪大戏院
上海音乐学院附中	《辉煌五十年,上音附中》——国际大师,海外精英祝贺音乐会	2003 年 11 月 13 日，上海大剧院
宁波市艺术剧院小百花越剧团	青春越剧《蛇恋》	2003 年 11 月 14 日、15 日 逸夫舞台
上海马戏城、上海杂技团	国际杂技金奖晚会	2003 年 11 月 13--15 日，马戏城
2003 上海国际魔术节暨国际魔术比赛	国际精品近景魔术晚会	2003 年 11 月 16--17 日，马戏城
2003 上海国际魔术节暨国际魔术比赛	2003 上海国际魔术节开幕式暨国际精品舞台魔术晚会	2003 年 10 月 15--18 日上海大舞台

第六届演出剧目

演出团体	剧目	时间地点
加拿大"音乐天使"女子弦乐团	室内音乐会	2004 年 10 月 14 日、15 日(夜)上海音乐厅
	世界著名男高音歌唱家安德烈·波切利演唱会	2004 年 10 月 17 日 上海大舞台
匈牙利著名吉普赛乐团	《多瑙河狂想曲》音乐会	2004 年 10 月 17 日 上海音乐厅
荷兰"伙伴"歌剧制作公司	大型景观歌剧《卡门》	2004 年 10 月 16 日 上海体育场
冰岛爵士乐队	音乐会	2004 年 10 月 19 日艺海剧院
德国莱茵交响乐团	交响音乐会	2004 年 10 月 26－27 日美琪大戏院
摩纳哥蒙特卡洛芭蕾舞团	新版芭蕾舞剧《罗密欧与朱丽叶》	2004 年 10 月 22－24 日上海大剧院
奥地利维也纳弘扬独奏家乐团	音乐会	2004 年 10 月 24 日上海音乐厅
奥地利维也纳爱乐乐团	三重奏音乐会	2004 年 10 月 25 日贺绿汀音乐厅
奥地利约翰.斯特劳斯室内乐团	音乐会	2004 年 10 月 26－27 日上海音乐厅
奥地利著名钢琴家贝恩哈德·帕兹	独奏音乐会	2004 年 10 月 28 日贺绿汀音乐厅
荷兰现代舞团	舞剧《舞姬》和芭蕾精品专场	2004 年 10 月 27、30 日美琪大戏院
法国繁盛艺术团、蒙塔夫.艾维尔舞蹈团	法国浪漫主义多媒体喜歌剧《游侠骑士》	2004 年 10 月 31 日、11 月 1、3、4 日上海大剧院
奥地利萨尔茨堡莫扎特管弦乐团	音乐会	2004 年 11 月 1、2 日上海音乐厅
指挥家艾森巴赫与法国巴黎交响乐团	交响音乐会	2004 年 11 月 2 日上海大剧院
詹姆士·高威与德国慕尼黑室内乐团	音乐会	2004 年 11 月 5 日上海音乐厅
中日韩歌星	PAX MUSICA 2004 超级音乐盛会	2004 年 11 月 5 日上海大舞台
世界著名钢琴大师与法国戛纳交响乐团	交响音乐会	2004 年 11 月 10 日上海大剧院
德国莱茵歌剧院芭蕾舞团	新版芭蕾舞剧《天鹅湖》	2004 年 11 月 12、13、14 日上海大剧院
加拿大	歌舞剧《摇滚之王－猫王重现》	2004 年 11 月 12、13、14 日上海大舞台
劳伦·柯西亚与法国嘎纳交响乐团	交响音乐会	2004 年 11 月 14 日上海音乐厅
西班牙阿依达.哥麦斯舞蹈团	大型弗拉门戈舞剧《莎乐美》	2004 年 11 月 19 日上海大剧院
俄罗斯	俄罗斯著名钢琴家伏莱德米尔·维阿杜独奏音乐会	2004 年 11 月 15 日上海音乐厅
加拿大"音乐天使"女子弦乐团	室内音乐会	2004 年 11 月 14、15 日上海音乐厅
德国国际交响乐团与上海交响乐团	交响音乐会－《欢乐颂》	2004 年 10 月 28 日上海大剧院
	美国著名哑剧精品专场	2004 年 11 月 11－14 日上海话剧艺术中心艺术剧院
北京军区政治部战友歌舞团	大型原创舞剧《红楼梦》	2004 年 10 月 15 日 上海大剧院
上海歌舞团	新编《金舞银饰》	2004 年 10 月 16 日 上海大剧院
山西省话剧院等	多场次儿童剧《我能当班长》	2004 年 10 月 15 日－17 日兰心大戏院
上海马戏城	中国金奖杂技晚会	2004 年 10 月 14－17 日 上海马戏城
上海越剧院	《一代风华》－越剧表演艺术家袁雪芬、范瑞娟、傅全香、徐玉兰舞台生活 70 周年庆	2004 年 10 月 15－20 日 逸夫舞台
重庆市川剧院	大型川剧《金子》	2004 年 17－18 日 艺海剧院
上海音乐学院打击乐团、法国里昂打击乐团	《交融》－上海·里昂打击乐音乐会	2004 年 10 月 19 日贺绿汀音乐厅
上海昆剧团	新编昆剧青春剧《一片桃花红》	2004 年 10 月 19 日交通大学菁菁堂
江西省歌舞剧院	大型舞剧《瓷魂》	2004 年 10 月 19－20 日上海大剧院
上海话剧艺术中心	新版首演话剧《金锁记》	2004 年 10 月 19－20 日上海话剧艺术中心艺术剧院
镇江市艺术剧院	音乐剧《快乐推销员》	2004 年 10 月 21－22 日美琪大戏院
小提琴家黄蒙拉与上海爱乐乐团	《浪漫与激情》音乐会	2004 年 10 月 22 日上海音乐厅
上海歌剧院	原创室内歌剧《堵合》	2004 年 10 月 25 日上海大剧院
上海音乐学院与法国国家音乐创作中心	《音乐与高科技》音乐会	2004 年 10 月 26 日贺绿汀音乐厅
小雨文化演艺有限公司	中国古典名曲名家奏演精品晚会－《国魂民韵》	2004 年 10 月 26 日上海大剧院
香港弦乐团	弦乐四重奏音乐会	2004 年 10 月 27 日贺绿汀音乐厅
台湾国光剧社	大型思维京剧《天地一秀才》	2004 年 10 月 28－29 日逸夫舞台
世界著名大提琴家马友友	独奏音乐会	2004 年 10 月 30 日上海大剧院
	"英华 OK"S.H.E.2004 奇幻乐园上海演唱会	2004 年 10 月 30 日虹口足球场
上海芭蕾舞团	新版芭蕾舞剧《罗密欧与朱丽叶》	2004 年 11 月 6 日美琪大戏院
台湾实验国乐团	音乐会	2004 年 11 月 7 日美琪大戏院
上海青年交响乐团	俄罗斯著名作曲家普罗科菲耶夫作品专场音乐会	2004 年 11 月 7 日贺绿汀音乐厅
	中国著名影视、话剧明星歌剧话剧《雷雨》	2004 年 11 月 7、8、9 日上海大剧院
上海交响乐团	朱践耳交响乐作品音乐会－《天地人和》	2004 年 11 月 9 日上海音乐厅
	环球群星演唱会	2004 年 11 月 14 日上海体育场
上海京剧院	新编京剧历史剧《贞观盛事》	2004 年 11 月 12、13、14 日逸夫舞台
河南省豫剧三团	豫剧现代戏《村官李天成》	2004 年 11 月 10、11、12 日艺海剧院
山东省吕剧院	现代吕剧《补天》	2004 年 11 月 13、14 日美琪大戏院
中国福利会儿童艺术剧院	美国童话剧《丑公主》	2004 年 11 月 13、14 日兰心大戏院
中央芭蕾舞团	中法合作大型古典芭蕾舞剧《希尔薇娅》	2004 年 11 月 16、17 日上海大剧院
苏州市昆剧院	昆剧经典青春版《牡丹亭》	2004 年 11 月 21、22、23 日上海大剧院

第七届演出剧目

演出团体	剧目	时间地点
丹麦米盖拉竖琴二重奏团	丹麦米盖拉竖琴二重奏	2005年10月18日，贺绿汀音乐厅
中外艺术家合作演出	大型经典歌剧《塞维利亚理发师》	2005年10月18日、20日 上海大剧院
中澳艺术家合作演出	大型原创舞剧《花木兰》	2005年10月18日，19日 东方艺术中心歌剧厅
冰岛爵士大师KK	演唱会	2005年10月19日，上海音乐厅
西班牙"三轮车"剧团	哑剧《凳子、椅子、沙发》哑剧	2005年10月19日，20日，22日 上海商城剧院，南汇区文化艺术中心影剧院
澳大利亚大型舞蹈团	大型舞蹈《燃烧地板》	2005年10月19日–21日 上海大舞台
加拿大"BLOU"乐队	音乐会	2005年10月20日、21日 南汇区文化艺术中心影剧院、兰心大戏院
德国巴伐利亚国家芭蕾舞团	芭蕾舞剧《蕾蒙达》	2005年10月22日，24日 上海大剧院
美国辛辛那提通俗交响乐团	音乐会	2005年10月24日 上海大舞台
荷兰阿姆斯特丹双钢琴组	音乐会	2005年10月27日上海音乐厅
澳大利亚西澳芭蕾舞团	芭蕾舞剧《波希米亚人》	2005年10月28日、29日 上海大剧院
德国斯图加特西南广播交响乐团	交响乐音乐会	2005年10月29日、30日 东方艺术中心音乐厅
上海国际青年钢琴比赛	音乐会	2005年11月1日、11日 东方艺术中心音乐厅
日本爱乐乐团	音乐会	2005年11月3日、4日 东方艺术中心音乐厅
埃及开罗国家交响乐团	交响乐音乐会	2005年11月4日，上海音乐厅
瑞士洛桑卡米拉塔弦乐团	音乐会	2005年11月6日，，上海大剧院中剧场
捷克苏克室内乐团	"布拉格和弦之声"音乐会	2005年11月8日，上海音乐厅
埃及开罗国家芭蕾舞团	《埃及之夜》芭蕾舞	2005年11月8，9日 上海大剧院
德国柏林爱乐弦乐独奏家乐团	室内乐音乐会	2005年11月10日，上海大剧院
美国流行乐团"蓝酷"	演唱会	2005年11月10–12日 闵行体育馆
大提琴家马友友	协奏曲音乐会	2005年11月14日 上海大剧院
波兰华沙国家话剧院	经典名剧《驯悍记》	2005年11月17-18日，上海话剧艺术中心艺术剧院
乌克兰国家军队歌舞团原苏联红军歌舞团	歌舞晚会	2005年待定 上海大剧院
上海杂技团	梦幻剧《ERA--时空之旅》	2005年10月19日 上海马戏城
云南歌舞团	大型歌舞《云岭华灯》	2005年10月19日、20日美琪大戏院
上海音乐团	梦幻剧《马兰花》	2005年10月21日，22日，23日 东方艺术中心歌剧厅
"五月天"演唱组	演唱会	2005年10月22日 上海虹口足球场
云南歌舞团	历史故事剧《童心劫》	2005年10月22日、23日 美琪大戏院
浙江绍剧团	大型神话剧《真假悟空》	2005年10月26日 上海大剧院
山西省歌舞剧院	晋剧《范进中举》	2005年10月28日、29日 逸夫舞台
广西歌舞团	大型歌舞剧《刘三姐》	2005年10月28日–30日 美琪大戏院
上海木偶团	木偶剧《新哪吒闹海》	2005年10月29日、30日上海大剧院中剧场
上海越剧院	现代越剧《玉蜻蜓嫂》	2005年11月1日，2日 美琪大戏院
江苏苏州昆剧团	传统昆剧《长生殿》	2005年11月1日–3日 逸夫舞台
台湾云门舞集	大型舞剧《红楼梦》	2005年11月3日，4日 上海大剧院
北京京剧团	京剧《宰相刘罗锅》	2005年11月3日–5日 艺海剧院
上海话剧团	大型话剧《良辰美景》	2005年11月3日–6日，上海话剧艺术中心艺术剧院
江西赣剧团	新版赣剧《牡丹亭》	2005年11月4日，5日 东方艺术中心歌剧厅
上海歌剧院	交响舞蹈《列宁格勒交响曲》	2005年11月5日，6日 上海大剧院
新疆	大型民族音乐剧《冰山上的来客》	2005年11月6日，7日 美琪大戏院
上海话剧艺术中心	大型媒体音乐剧《狂雪》	2005年11月9日，10日 东方艺术中心歌剧厅
上海淮剧团	新淮剧《千古韩非》	2005年11月9日，10日 逸夫舞台
河南	原创舞剧《风中少林》	2005年11月12日，13日上海大剧院
京剧名家合作	大型京剧演唱会	2005年11月13日 逸夫舞台
京剧名家合作	新编京剧《王子复仇记》	2005年11月14日，上海话剧艺术中心艺术剧院
越剧新秀合作	大型越剧《梁山伯与祝英台》	2005年11月16日，17日 逸夫舞台

第八届演出剧目

演出团体	剧目	时间地点
美国纽约城市芭蕾舞团	尼拉斯·马丁斯主演领舞独舞专场	2006 年 10 月 31 日上海大剧院
澳大利亚国家芭蕾舞团	《天鹅　湖》	2006 年 10 月 27－29 日上海大剧院
意大利米兰斯卡拉歌剧院芭蕾舞团	《仲夏夜之梦》	2001 年 11 月 16－18 日，上海大剧院
英国 BBC 交响乐团	2006 上海音乐会	2006 年 10 月 27－28 日东方艺术中心音乐厅
德国德累斯顿国家交响乐团	音乐会	2006 年 11 月 12 日东方艺术中心音乐厅
瑞士 UBS 维尔比耶节日乐团	音乐会	2006 年 11 月 19 日东方艺术中心音乐厅
杰西·诺曼	2006 上海演唱会	2006 年 10 月 19 日上海大舞台
	天路·海韵－华星盛典演出	2006 年 10 月 18 日上海大剧院
法国芭蕾大师罗兰·佩蒂	倾情舞夜——精品荟萃晚会	2006 年 11 月 3 日上海大剧院
意大利"蓝衣悲悯"乐团	《那不勒斯节》巴洛克音乐会	2006 年 10 月 22 日贺绿汀音乐厅
意大利著名歌唱家罗伯蒂尼	演唱会	2006 年 10 月 24 日上海商城剧院
	"中国情"韩流 SHOWCASE 演唱会	2006 年 11 月 4 日上海大舞台
牙买加雷鬼乐队	歌舞晚会	2006 年 11 月 17 日上海商城剧院
新西兰	新西兰激情－艾琳娜的音乐会	2006 年 11 月 9－10 日上海音乐厅
冰岛	"绝世双璧"爵士音乐会	2006 年 10 月 20 日南汇文化艺术中心影剧院
英国皇家联合特色乐团	音乐会	2006 年 10 月 19 日上海音乐厅
俄罗斯奥勃拉斯木偶剧团	木偶传奇	2006 年 10 月 29 日中福会儿童艺术剧院
乌克兰国家歌舞团	歌舞会	2006 年 10 月 24 日上海音乐厅
意大利米兰小剧院	话剧《一仆二主》	2006 年 10 月 25－26 日美琪大戏院
中英合作	新版莎士比亚名剧《李尔王》	2006 年 10 月 25 日－11 月 4 日(10/30 除外)上海话剧艺术中心戏剧沙龙
	外国哑喜剧精品专场《魔方》	2006 年 10 月 25 日上海商城剧院，10 月 27 日南汇文化艺术中心影剧院
美国	哑喜剧精品专场《西部往事》	2006 年 10 月 23 日上海商城剧院
澳大利亚悉尼舞蹈团	现代舞剧《钢琴别恋》	2006 年 11 月 8－9 日东方艺术中心歌剧厅
墨西哥坦布科	打击乐专场	2006 年 11 月 3 日东方艺术中心音乐厅
墨西哥女歌手欧吉尼亚·莱翁	演唱会	2006 年 11 月 7 日上海音乐厅
墨西哥塔尼亚·佩蕾斯莎拉斯	现代舞专场	2006 年 11 月 10－11 日上海大剧院
墨西哥科利玛	大学民间舞蹈专场	2006 年 11 月 4 日艺海剧场
墨西哥城爱乐乐团	交响音乐会	2006 年 11 月 11 日上海音乐厅
	明星版卜生名剧《建筑大师》	2006 年 11 月 8－12 日上海话剧艺术中心艺术剧院
江苏省南京市话剧团	话剧《平头百姓》	2006 年 11 月 11 日南汇文化艺术中心影剧院，11 月 13－14 日艺海剧院
天津人民艺术剧院	话剧《望天吼》	2006 年 11 月 3－4 日逸夫舞台
湖北省话剧院	话剧《临时病房》	2006 年 11 月 20－21 日兰心大戏院
上海话剧艺术中心	黑色喜剧《秀才与刽子手》	2006 年 10 月 20 日－11 月 4 日(除周一、二外)话剧艺术中心艺术剧院
上海滑稽剧团、上海话剧艺术中心	《乌鸦与麻雀》	2006 年 11 月 16－18 日上海话剧艺术中心艺术剧院
山西艺术职业学院、华晋舞剧团	《一把酸枣》	上海大剧院
新疆阿克苏塔里木	大型乐舞《龟兹一千零一》	2006 年 10 月 28－29 日美琪大戏院
河北省石家庄市评剧院，青年评剧团	新编历史剧《胡风汉月》	2006 年 11 月 14－15 日逸夫舞台
上海越剧院	新编历史故事剧《虞美人》	2006 年 11 月 1－2 日美琪大戏院
上海昆剧团	新编昆剧《邯郸梦》	2006 年 11 月 10 日逸夫舞台
上海淮剧团	淮剧交响演唱会《申江淮剧百年情》	2006 年 11 月 12 日上海大剧院
上海音乐学院民族器乐名家	《乐府神韵》名曲音乐会	2006 年 11 月 17 日贺绿汀音乐厅
山东省淄博市五音戏剧院	新编五音戏《云翠仙》	2006 年 10 月 31 日逸夫舞台
南京小红花艺术团	少儿音乐歌舞《金色童年》	2006 年 11 月 3 日南汇文化艺术中心影剧院，11 月 5 日艺海剧院
江苏省苏州市滑稽剧团	校园滑稽戏《青春跑道》	2006 年 10 月 18－19 日艺海剧院
上海京剧院	《梅妃》	2006 年 10 月 25－26 日逸夫舞台
	京剧《四郎探母》《大保国·探皇陵·二进宫》	2006 年 11 月 11－12 日逸夫舞台
	舞剧《潘多拉传》	2006 年 10 月 20－22 日上海大舞台
上海芭蕾舞团	中法合作芭蕾舞剧《花样年华》	待定
	芭蕾舞剧《莎士比亚和他的"女人们"》	2006 年 10 月 21－22 日上海大剧院中剧场
瞿小松乐坊	打击乐剧场《行草》	2006 年 11 月 10－11 日上海振兴书院社剧场
金星舞蹈团	《舞夜上海》	2006 年 11 月 13 日上海大剧院
内蒙古民族歌舞剧院	大型民族歌舞《天堂草原》	2006 年 10 月 20 日上海大剧院
内蒙古民族歌舞剧院蒙古族青年舞伴奏合唱团	合唱音乐会《白云飘落的故乡》	2006 年 10 月 22 日东方艺术中心音乐厅
内蒙古民族曲艺团	蒙古说唱音乐诗集《草原传奇》	2006 年 10 月 21 日闵行体育馆 10 月 23 日东方艺术中心歌剧厅
中央歌剧院	《杜十娘》	
总政歌剧团	现代民族歌剧《野火春风斗古城》	
广州歌舞团	都市原创音乐剧《星》	
海政文工团	原创音乐剧《赤道雨》	
哈尔滨歌剧院	歌剧《八女投江》	
新疆歌剧院	音乐歌舞剧《冰山上的来客》	
湖北省歌剧舞剧院	音乐剧《三峡石》	
山西运城文工团	歌舞剧《娘啊娘》	
上海歌剧院	《雷雨》	
中国歌剧舞剧院	现代舞剧《南京 1937》	
北京军区政治部战友文工团	民族舞剧《红楼梦》	
河南郑州歌舞剧院	原创舞剧《风中少林》	
江苏无锡市歌舞团	民族舞剧《红河谷》	
辽宁芭蕾舞团	《末代皇帝》	
湖北武汉歌舞剧院	原创舞剧《城》	
海南省歌舞团、海南省文化艺术学校	原创舞剧《黄道婆》	
云南玉溪市红塔区文工团	舞剧《聂耳》	
上海歌舞团、东方青春舞蹈团	原创舞剧《天边的红云》	
上海芭蕾舞团	原创芭蕾《花样年华》	

第九届演出剧目

演出团体	剧目	时间地点
西班牙萨拉巴拉斯舞蹈团	弗拉明戈舞	2007 年 11 月 10 日--11 日，上海大剧院
俄罗斯喀秋玛国立芭蕾舞团	大型民族舞蹈专场《盛典》	4,6 日 上海大剧院,南汇文化艺术中心影剧院
美国阿尔文艾利舞蹈团	现代舞专场	2007 年 10 月 29 日 ,30 日 上海大剧院
捷克爱乐乐团	音乐会	2007 年 11 月 17 日 ,18 日　东艺音乐厅
法国巴黎管弦乐团	交响乐音乐会	2007 年 10 月 28 日，上海大剧院
德国班贝格交响乐团	交响乐音乐会	2007 年 10 月 23 日，东艺音乐厅
波罗的海乐团	纪念音乐会	2007 年 10 月 26 日　东艺音乐厅
柏林爱乐乐团	协奏曲音乐会	2007 年 10 月 21 日　东艺音乐厅
谭盾	绝对有机音乐会	2007 年 10 月 19 日,上海大剧院
德国斯图加特室内乐团	室内音乐会	2007 年 10 月 26 日 --27 日商城剧院
加拿大塔菲尔巴洛克古乐团	"四季的色彩"音乐会	2007 年 10 月 27 日　东艺音乐厅
新西兰皇家芭蕾舞团	舞剧《灰姑娘》	2007 年 11 月 12 日,13 日 东艺歌剧厅
中日合作	芭蕾舞剧《鹊桥》	2007 年 11 月 17 日,18 日 上海大剧院
瑞典斯德哥尔摩皇家交响乐团女子弦乐	弦乐八重奏音乐会	2007 年 11 月 3 日，商城剧院
西班牙萨克沙舞团	大型场景表演《牛的传说》	2007 年 10 月 28 日，闵行体育馆广场
俄罗斯圣彼得堡年轻人剧团	名剧《三姐妹》	2007 年 10 月 26 日,27 日,上海戏剧学院实验剧场
德国"捣蛋鬼"哑剧团	哑剧专场《超级排行榜》	2007 年 10 月 19 日 --21 日，商城剧院
澳大利亚舞台剧团	多媒体舞台剧《牧羊人之妻》	2007 年 11 月 2,3 日，美琪大戏院
西班牙索拉皮科现代舞团	现代艺术表演《海鲜饭》	2007 年 11 月 3,4 日,上海戏剧学院端钧剧场,实验新空间剧场
英国约翰米勒爵士大乐团	音乐会	2007 年 10 月 20 日　上海音乐厅
新加坡舞蹈剧团	现代舞舞蹈专场	2007 年 10 月 25 日　上海大剧院
新加坡华乐团	多媒体音乐会	2007 年 10 月 27 日，上海大剧院
中匈艺术家合作	大型交响芭蕾《人类礼赞》	2007 年 11 月 15 日--16 日　上海大剧院
匈牙利克里达科剧团	经典名剧《海鸥》	2007 年 11 月 16 日,17 日 上海话剧艺术中心
李坚与林昭亮	《钢琴与小提琴的对话》音乐会	2007 年 10 月 25 日　上海音乐厅
日本歌手长山洋子	演唱会	2007 年 10 月 21 日　东艺歌剧厅
碧昂丝诺斯	演唱会	2007 年 11 月 5 日 上海大舞台
瑞典 HIP--HOP 街舞组合	舞蹈专场	2007 年 10 月 21 日　上海卢湾体育馆
匈牙利歌手玛塔	演唱会	2007 年 11 月 9 日　商城剧院
周杰伦	内地巡回演唱会	2007 年 11 月 24 日　上海体育场
新加坡交响乐团	交响音乐会	2007 年 10 月 21 日　上海东方艺术中心
新加坡,上海华语话剧团合作演出	话剧《漂移》	2007 年 11 月 1 日--4 日，11 月 7 日--10 日
陈国华与七人乐风组合	经典默剧《小玩意》	2007 年 11 月 2 日　上海音乐厅
林俊杰	上海演唱会	2007 年 10 月 14 日　虹口足球场
上海歌舞团,上海东方青春舞蹈团	大型原创舞剧《龙之声》	2007 年 10 月 18 日　上海大剧院
上海歌剧团	大型原创歌剧《诗人李白》	2007 年 10 月 15 日　上海大剧院
著名舞蹈家杨丽萍和藏族传奇歌手容中尔甲合作	大型藏族原生态歌舞《藏谜》	2007 年 10 月 22 日,23 日　上海大剧院
中国交响乐团等	千人交响慈善艺术盛典	2007 年 11 月 3 日,4 日 上海大舞台
民族歌舞团	大型民族歌舞《青溜溜的青海》	2007 年 10 月 20 日　美琪大戏院
青海歌舞团	花儿风情歌舞《六月六——高原花儿红》	2007 年 10 月 20 日　美琪大戏院
《金沙》剧组	大型原创音乐剧《金沙》	2007 年 11 月 5 日,6 日　上海大剧院
内蒙古自治区鄂尔多斯歌舞剧团	大型民族舞蹈诗《鄂尔多斯婚礼》	2007 年 10 月 26 日,27 日　美琪大戏院
山西省太原市实验晋剧院	新编晋剧《傅山进京》	2007 年 10 月 26 日,27 日 逸夫舞台
广东省佛山市青年粤剧团	新编粤剧《蝴蝶公主》	2007 年 11 月 16 日　上海戏剧学院实验剧场
云南省玉溪市滇剧团	滇剧《西施梦》	2007 年 11 月 7 日,8 日　逸夫舞台
中国男中音歌唱家廖昌永	独唱音乐会	2007 年 11 月 2 日,上海大剧院
上海京剧院	京剧《成败萧何》	2007 年 11 月 19 日,20 日 逸夫舞台
上海昆剧团	全本昆剧《长生殿》	2007 年 10 月 27 日--711 月 4 日　兰心大戏院
上海沪剧团	大型现代沪剧《瑞珏》	2007 年 11 月 1 日--3 日　逸夫舞台
上海越剧团	新版越剧《红楼梦》	2007 年 11 月 13 日--14 日，美琪大戏院
上海话剧艺术中心,上海滑稽剧团	老上海风情喜剧《弄真成假》	2007 年 11 月 17 日--23 日，上海话剧中心艺术剧院
上海淮剧团	新编历史淮剧《汉魂歌》	2007 年 11 月 13 日,14 日　逸夫舞台
上海木偶剧团	木偶剧《海的女儿》	2007 年 10 月 27 日,28 日　上海大剧院中剧场
刘德华	世界巡回演唱会	2007 年 10 月 27 日　上海体育场
五月天	"离开地球表面"世界巡回演唱会	2007 年 10 月 20 日　上海体育场
台湾明华戏剧总团	歌仔戏《剑神吕洞宾》	2007 年 11 月 3 日--4 日　艺海剧院
台北新剧团	"京剧新老戏"专场	2007 年 10 月 23 日--24 日　逸夫舞台
内蒙古民族歌舞剧团	大型交响清唱剧《成吉思汗》	2007 年 10 月 22 日　上海音乐厅
	大型明星版综艺话剧交响剧诗《红楼梦》	2007 年 11 月 10--11 日　虹口足球场

第十届演出剧目

国外(含中外合作)参演剧(节)目(26 台)

剧(节)目名称	时间	地点	承办单位
俄罗斯圣彼得堡爱乐乐团交响音乐会(指挥:尤里·泰米卡诺夫)	11/18、19	上海大剧院	上海大剧院
荷兰阿姆斯特丹皇家音乐厅管弦乐团音乐会(指挥:马瑞斯·杨颂斯)	11/7、8	上海大剧院	上海大剧院
意大利罗马交响乐团音乐会(指挥:弗朗西斯科·拉·维加)	10/17	东艺音乐厅	中国上海国际艺术节中心中意博联北京国际文化传播有限公司
小提琴演奏家希拉里·哈恩与加拿大温哥华交响乐团音乐会(指挥:布拉姆维尔·托维)	10/19	东艺音乐厅	上海东方艺术中心
"大师与爱乐"音乐会(大提琴独奏:大卫·戈林加斯 演奏:上海爱乐乐团 指挥:陈佐湟)	10/31	东艺音乐厅	上海爱乐乐团
欧洲嘉兰乐团首次访沪音乐会(指挥:法比奥·比昂迪)	11/7	东艺音乐厅	上海东方艺术中心
加拿大大型多媒体剧《动画大师诺曼》(加拿大勒缪/皮隆四维艺术公司制作演出)	10/25、26	美琪大戏院	上海音像出版社第31届世界戏剧节
加拿大钢琴大师安吉拉·休伊特巴赫作品世界巡演音乐会	10/28	东艺音乐厅	上海艺葳文化有限公司
美国钢琴家莫瑞·佩拉希亚钢琴独奏音乐会	10/18	上海音乐厅	上海音乐厅
日内瓦湖畔的弦歌——瑞士弦乐四重奏音乐会	10/26	东艺演奏厅	上海东方艺术中心
德国科隆古乐团古典音乐会	10/24	东艺音乐厅	上海全星文化传播有限公司
美国百老汇经典音乐剧《灰姑娘》(主演:音乐剧明星莉亚·萨隆珈)	10/17-21(8场)	美琪大戏院	中国上海国际艺术节组委会节目部上海希地文化传播公司上海音像出版社百老汇亚洲娱乐公司
塞内加尔"非洲阳光"音乐会(演出:流行巨星叙曼与慕索乐队)	10/20	商城剧院	上海演出广告公司上海非凡文化艺术有限公司上海音像出版社
芬兰"圣诞老人"民族舞蹈专场(演出:芬兰里帕日米民间舞蹈团)	10/22	兰心大戏院	兰心大戏院/上海音像出版社
阿根廷探戈舞蹈专场《魅力探戈》(演出:阿根廷探戈舞蹈团 主演:莫拉·戈多伊)	11/1、2	商城剧院	上海市演出公司
匈牙利大型舞剧《夜宴》(演出:匈牙利实验舞蹈团)	10/21、22	上海大剧院	中国上海国际艺术中心外联部上海国际艺术之友俱乐部有限公司上海国际艺术节公共关系有限公司
俄罗斯经典话剧《五个黄昏》(演出:俄罗斯圣彼得堡年轻人剧团)	10/23、24	兰心大戏院	兰心大戏院/上海音像出版社 兰心大戏院/上海音像出版社
法国麦克流行组合音乐会 美国东方木管五重奏音乐会	10/18 10/24	兰心大戏院 上海音乐厅	上海市演出公司
《和谐之旋——中美演奏家跨越时空的对话》"飞弦组合"音乐会(小提琴演奏:马克西曼 二胡演奏:段皑皑 演奏:上海城市交响乐团指挥:曹鹏)	11/8	东艺音乐厅	上海市演出公司上海曹鹏音乐中心上海紫竹文化艺术发展有限公司马思蒙文化传播公司
"今夜无人入睡"——中意合作普契尼歌剧音乐会(独唱:中、意歌唱家 演奏演唱:上海交响乐团、合唱团)	11/15、16	东艺音乐厅	上海交响乐团/上海市浦东新区陆家嘴功能区域管委会/上海艺翔投资管理有限公司
经典芭蕾舞剧《安娜·卡列尼娜》(演出:德国巴登州国立歌剧院芭蕾舞团)	10/24-26	上海大剧院	上海文大演出中心
经典芭蕾之夜(演出:欧美亚著名芭蕾舞团联袂献演)	10/17、18	东艺歌剧厅	中国上海国际艺术中心资源开发部
现代芭蕾舞剧《仲夏夜之梦》(演出:瑞士苏黎世歌剧院芭蕾舞团)	11/15、16	上海大剧院	中国上海国际艺术中心外联部上海国际艺术节之友俱乐部有限公司上海文大演出中心
《"超越时空"杂技晚会》——国际杂技比赛获奖节目集锦	11/4、5	卢湾体育馆	中国上海国际艺术节中心武汉文化局
阿什肯纳齐与香港国际钢琴比赛金奖得者联袂音乐会(指挥:弗拉基米尔·阿什肯纳齐 演奏:上海爱乐乐团)	10/23	东艺音乐厅	上海东方艺术中心

国内参演剧(节)目(26台)

剧(节)目名称	演出日期	演出地点	承办单位
原创民族舞剧《牡丹亭》(演出:南京军区政治部前线歌舞团、北京大都阳光艺术团)	10/18、19	上海大剧院	主办:中国上海国际艺术节组委会承办:上海畅浩文化传播有限公司
大型民族舞剧《西施》(演出:无锡市歌舞剧院、江苏民族舞剧院)	10/29	上海大剧院	上海音像出版社
中国京剧名家名剧系列:京剧名家名段大型演唱会京剧《龙凤呈祥》(演出:中国国家京剧院 北京京剧院 天津京剧院 上海京剧院)	11/14、15	逸夫舞台	上海天蟾京剧中心演出公司
新编京剧《圣母院》(演出:上海京剧院)	10/25-26	逸夫舞台	上海天蟾京剧中心演出公司
大型民族音画《八桂大歌》(演出:广西壮族自治区柳州市歌舞团)	10/30-31	东艺歌剧厅	上海演出广告公司/上海非凡文化艺术有限公司/上海音像出版社
原创话剧《铁杆庄稼》(演出:宁夏回族自治区话剧团)	10/28-11/1	移动开放剧场	上海音像出版社
新编京剧《响九霄》(演出:河北省京剧院 领衔主演:裴艳玲)	11/13、14	美琪大戏院	兰心大戏院/上海音像出版社
黄豆豆舞蹈作品专场(演出:上海歌舞团 上海东方青春舞蹈团 领衔主演:黄豆豆)	11/17	上海大剧院	上海歌舞团/上海东方青春舞蹈团
芭蕾舞剧《吉赛尔》(演出:香港芭蕾舞团 领衔主演:谭元元)	10/25-26	东艺歌剧厅	上海东方艺术中心
中国交响乐世纪回顾暨第一届中国交响音乐季闭幕音乐会(演出:上海交响乐团 指挥:陈燮阳)	11/2	上海大剧院	上海交响乐团
经典话剧《浮士德》(演出:上海话剧艺术中心 导演:徐晓钟)	10/22、23	上海话剧艺术中心艺术剧院	上海话剧艺术中心
经典话剧《哈姆雷特》(导演:林兆华 领衔主演:濮存昕 高圆圆)	10/27-28	东艺歌剧厅	上海东方艺术节中心
国乐新韵——上海民乐新作品音乐会(演出:上海音乐学院)	10/19-20	兰心大戏院	上海音像出版社/兰心大戏院
秦腔历史剧《杨门女将》(青春版)(演出:陕西省戏曲研究院"小梅花"秦腔剧团)	10/18-19	逸夫舞台	上海天蟾京剧中心演出公司
大型新编晋剧历史故事剧《文公归晋》(演出:山西省晋剧院)	10/25-26	艺海剧院	上海文馨演出经纪有限公司
新编历史婺剧《赤壁周郎》(演出:浙江省义乌市婺剧团)	11/4	艺海剧院	浙江省义乌市婺剧团
新编潮剧《东吴郡主》(演出:广东省潮剧院)	10/26	上海戏剧学院上戏剧院	上海戏剧学院演出公司
新编越歌剧《简·爱》(演出:杭州越剧院 杭州剧院伊思登艺术团)	11/7-8	美琪大戏院	杭州越剧院/杭州剧院伊思登艺术团
新编越剧历史剧《韩非子》(演出:上海越剧院)	10/21-22	逸夫舞台	上海越剧院
越剧《西天的云彩》(演出:浙江省海宁市越剧团)	11/12-13	逸夫舞台	上海天蟾文化艺术公司
南京小红花艺术团演出专场(演出:南京小红花艺术团)	10/16-17	兰心大戏院	兰心大戏院/上海音像出版社
大型民族歌舞《踩山舞云》(演出:云南文山壮族苗族自治州民族歌舞剧团)	11/4-5	美琪大戏院	上海音像出版社
普契尼歌剧经典作品专场 -- 三联剧:《修女安杰丽卡》、《强尼o斯基基》、《外套》(演出:上海歌剧院指挥:张国勇)	11/1	上海大剧院	上海歌剧院/上海大剧院
合唱剧"上海——台北双城恋曲"(演出:台北爱乐剧工厂 台北爱乐室内合唱团)	10/31-11/1	美琪大戏院	上海艺葳文化传'播公司
大型现代花鼓戏《十二月等郎》(演出:湖北省荆门市艺术剧院)	11/11	上海大剧院	上海音像出版社
港沪京昆专场——京剧《乌龙院》、《雁荡山》、《尤三姐·闹酒》,昆剧《牡丹亭·寻梦》、《扈家庄》等(演出:香港京昆剧场 上海青年京剧团)	11/8、9	逸夫舞台	上海戏剧学院戏曲学校
现代粤剧《山乡风云》	11/2、3	东艺歌剧厅	广东省繁荣粤剧基金会 广东粤剧艺术大剧院

第一届中国上海国际艺术节展、博览项目一览表

项目	时间	地点	主办、承办单位备注	备注
非洲艺术大展	1999 年 10 月 1 日	上海大剧院		
上海艺术博览会	1999 年 11 月 23 日 28 日	上海国际展览中心		

第二届展博览项目一览表

主/承办单位	剧目	时间	地点
	上海艺术博览会	2000 年 11/4–11/8	上海世贸商城
	西班牙"米罗艺术品展"	2000 年 11/4–11/18	上海展览中心
	第二届中国(国家级)工艺美术大师精品展	2000 年 11/3–11/7	上海世贸商城
	"海上·上海"2000 年上海双年展	2000 年 11/6–2001 年 1/6	上海美术馆
	齐白石精品展	2000 年 11/5–11/26	刘海粟美术馆
	中国西夏王国的文字世界展	2000 年 11/15–11/20	上海图书馆
	海平线绘画雕塑联展	2000 年 11/28–12/5	刘海粟美术馆

第三届中国上海国际艺术节展、博览项目一览表

项目	时间	地点	主办、承办单位备注
墨西哥玛雅文明珍品展	2001 年 10 月—2002 年 1 日	上海博物馆	主办:上海博物馆、墨西哥外交部、墨西哥国家文化艺术委员会、墨西哥国家人类学历史研究院、墨西哥上海总领事馆
亚欧青年绘画比赛获奖作品巡回展	2001 年 11 月 2 日—15 日	上海二栋强艺术中心	主办:中国上海国际艺术中心、亚欧基金会
奥地利当代艺术展	2001 年 11 月 1 日—11 月 30 日	上海美术馆	承办:上海美术馆
卢森堡国家与艺术博物馆藏品展	2001 年 10 月 28 日—11 月 27 日	上海美术馆	承办:上海展览交流中心
"汉堡文化周"系列展	2001 年 11 月 2 日—11 月 18 日	上海美术馆、上海图书馆	承办:上海市人民政府外事办公室友城处
第三届中国工艺美术精品博览会	2001 年 11 月 28 日—12 月 2 日	上海世贸商城	承办:中国工艺美术协会
第五届上海艺术博览会	2001 年 11 月 16 日—11 月 20 日	上海世贸商城	承办:上海艺术博览会办公室
梅兰芳服饰道具图片展	2001 年 11 月 1 日—11 月 5 日	上海大剧院	承办:中国上海国际艺术节中心、东方电视台、文新报业集团
中国新写实主义油画名家邀请展	2001 年 11 月 15 日——12 月 10 日	刘海粟美术馆	主办:刘海粟美术馆

第四届中国上海国际艺术节展、博览项目一览表

项目	时间	地点	主办、承办单位备注
第六届上海艺术博览会	2002 年 11 月 13 日—11 月 17 日	上海世贸商城	承办:上海艺博会办公室
2002 上海双年会	2002 年 11 月 22 日—2003 年 1 月 26 日	上海美术馆	承办:上海美术馆
畅神·当代山水画邀请展	2002 年 11 月 24 日—12 月 5 日	刘海粟美术馆	承办:刘海粟美术馆、上海书画出版社
俄罗斯人民艺术家索罗明油画展	2002 年 11 月 15 日—11 月 24 日	上海图书馆	承办:俄罗斯美协、上海图书馆、天津对外文化交流公司
第四届中国工艺美术大师精品博览会	2002 年 11 月 5 日—11 月 11 日	正大广场	承办:中国工艺美术学会
首届《海市蜃楼》大型国际新媒体艺术展	2002 年 11 月 1 日—11 月 30 日	上海精文艺术中心美术馆	承办:上海精文艺术中心
"海外画家看上海"作品展	2002 年 11 月 20 日—11 月 30 日	上海中国画院	承办:上海市新闻办、市外办、市美协
黄胄绘画艺术展	2002 年 11 月 3 日—11 月 22 日	刘海粟美术馆	承办:刘海粟美术馆
精神家园——甘特纳·玛亚家族收藏的澳大利亚当代土族艺术品展	2002 年 11 月 16 日—12 月 1 日	上海图书馆	主办:中国上海国际艺术节中心、墨尔本博物馆、墨尔本大学亚洲交流中心

第五届中国上海国际艺术节展、博览项目一览表

项目	时间	地点	主办、承办单位备注
意大利前罗马时期文物精品展	2003 年 7 月 19 日—11 月 18 日	上海博物馆	主办:上海博物馆
《淳化阁贴》最善本特展	2003 年 9 月 24 日—2003 年 10 月 30 日	上海博物馆	主办:上海博物馆
"土地"——英国著名雕塑家安东尼·葛姆雷艺术展	2003 年 9 月 27 日—10 月 26 日	上海十钢有限公司主题厂房	主办:英国总领事馆文化教育处,上海市文化广播影视管理局 承办:上海油雕院,长宁区文化局,香格纳画廊
2003 中国(上海)国际乐器展览会于 2003 上海国际专业灯光音响设备与技术展览会	2003 年 10 月 15 日—10 月 18 日	上海国际展览总新,上海世贸商城	主办:上海国际展览中心有限公司,法兰克福展览(香港)有限公司,中国乐器协会
古埃及国宝展	2003 年 10 月 18 日—11 月 17 日	上海展览中心	主办:中国上海国际艺术节中心
日本艺术家□正昭玻璃艺术展	2002 年 10 月 20 日—10 月 23 日	刘海粟美术馆	主办:上海市人民对外友好协会 承办:上海外事服务中心
2003(第七届)上海艺术博览会	2003 年 10 月 28 日—11 月 2 日	上海世贸商城四楼	主办:上海文化发展基金会
第五届中国工艺美术大师精品博览会	2003 年 11 月 6 日—11 月 10 日	正大广场 7 楼	主办:中国轻工业信息中心
畅神——中国新表现,具象油画名家邀请展	2003 年 11 月 10 日—11 月 25 日	刘海粟美术馆	主办:刘海粟美术馆
水禾田摄影展——中国江南水乡寻梦	2003 年 11 月 12 日—16 日	上海图书馆	主办:上海图书馆

第六届展博览项目一览表

主承办单位	剧目	时间	地点
上海美术馆/东方早报主办	2004(第五届)上海双年展	2004 年 9/28-11/28	上海美术馆
中国乐器协会、上海国际展览中心有限公司、法兰克福展览有限公司主办	2004 中国(上海)国际乐器展览会暨、2004 上海国际专业灯光音响设备与技术展览会	2004 年 10/20-10/23	上海新国际博览中心
上海市新闻出版局主办;刘海粟美术馆协办	世界最美德书 – 设计艺术展	2004 年 10/29-11/8	刘海粟美术馆
刘海粟美术馆、上海大雅堂文化艺术有限公司主办	中国书画复制品精品展 – 庆祝日本二玄社创立 50 周年	2004 年 10/30-11/8	刘海粟美术馆
上海市文化艺术界联合会、中国上海国际艺术节中心、上海市档案馆、上海市文史馆、上海中国画院、上海市书法家协会、上海美术馆、上海鲁迅纪念馆主办;上海金典文化艺术发展有限公司承办	胡问遂书法纪念展	2004 年 12/8-12/12	上海美术馆
上海文化发展基金会	2004(第八届)上海艺术博览会	2004 年 11/17-11/21	上海世贸商城
中国轻工业信息中心、中国上海国际艺术节中心主办;上海申京展览服务公司承办	第六届中国工艺美术精品博览会	2004 年 11/4-11/8	正大广场 7 楼
上海市美术家协会、中国美术家协会、日本美术世界株式会社主办;韩国美术协会、万寿台创作社、法国秋季沙龙、乌拉圭美术家协会、巴西联邦评议会、高丽艺术展执行委员会后援;日中经济综合研究所协办	世界和平美术大展	2004 年 11/11-11/17	刘海粟美术馆
上海美术馆承办	法国印象派画展 – 来自世界著名巴黎奥赛美术馆	2004 年 12/8-1/18	上海美术馆
上海城市规划展示馆、上海城明会展经营有限公司承办	"蓝色海岸" – 法国阿尔卑斯滨海省艺术精品展	2004 年 11/17-1/5	上海城市规划展示馆

第七届中国上海国际艺术节展、博览项目一览表

项目	时间	地点	主办、承办单位备注
第七届中国上海国际艺术节"埃及文化周"系列展 1 "神韵 埃及一中埃联合摄影展" 2 埃及古文明展	2005 年 11 月 4 日—11 日	待定	主办: 阿拉伯埃及共和国文化部 中国上海国际艺术节组委会 阿拉伯埃及共和国驻沪总领事馆 承办:中国上海国际艺术节中心 宣传公关部 上海对外文化交流公司 孔祥东音乐机构
第七届总过上海国际艺术节"感受云南"系列展 1 云南版画精品展 2 著名画家王晋、刘自鸣画展 3《具象云南》—云南本土摄影师作品联展 4《青春岁月》—"上海儿女在云南"记实摄影展 5 云南民族民间工艺品展	2005 年 10 月 20 日—26 日	上海城市规划展示馆	主办:上海市人民政府、云南省人民政府 承办:中国上海国际艺术节组委会、中共云南省委宣传部、云南省文化厅 协办:中国上海国际艺术节中心演出展览部、上海城市规划局、上海音像出版社、云南美术馆、云南新闻图片社、云南西部智库策划有限公司
2005(第九届)上海艺术博览会	2005 年 11 月 16 日—20 日	上海世贸商城	承办:上海文化发展基金会
第七届中国工艺美术精品博览会	2005 年 11 月 11 日—14 日	上海东亚展览馆	主办:中国轻工业信息中心 承办:上海申京展览服务公司
2005 上海国际城市雕塑双年展	2005 年 11 月 18 日—2006 年 3 月 17 日	室外大型景观雕塑:徐家汇公园绿地 室内小型雕塑:上海雕塑艺术中、上海明园文化艺术中心	主办:上海文化发展基金会、上海城市雕塑委员会办公室 承办:上海徐汇区人民政府、上海市长宁区人民政府、明园文化艺术中心、美国伊曼纽尔一伽弗戈艺术公司
2005 上海国际专业灯光音响设备与技术展览会 2005 中国(上海)国际乐器展览会	2005 年 10 月 19 日—22 日	上海新国际博览中心	中国乐器协会、上海国际展览中心有限公司、法兰克福展览(香港)有限公司
太阳王路易十四—凡尔赛宫珍品展	2005 年 9 月 1 日—11 月 30 日	上海博物馆	主办:中法文化年中方组委会、中华人民共和国文化部、中华人民共和国国家文物局、中法文化年法方组委会、法国外交部、法国文化与通讯部、法国艺术行动组委会 承办:上海博物馆、凡尔赛宫博物馆 协办:法国文化年荣誉委员会
宝石之光	2005 年 10 月 20 日—2006 年 7 月 2 日	上海博物馆	上海博物馆
暂得楼清代官窑单色釉瓷	2005 年 9 月 30 日—2006 年 1 月 3 日	上海博物馆	上海博物馆
旅法画家作品系列展之一:朱德群作品展	2005 年 10 月 12 日—11 月 10 日	上海美术馆	主办:上海美术馆 承办:法国索德尚金融公司
旅法画家作品系列展之二:周刚作品展	2005 年 11 月 1 日—10 日	上海明园文化艺术中心	上海市对外文化交流公司、上海明园文化艺术中心
"和平·11 扇窗"德国记实图片展	2005 年 10 月 29 日—11 月 11 日	上海市档案馆	主办:中国上海国际艺术节中心、上海市档案局、德国时代明镜社 承办:中国上海国际艺术节中心宣传公关部 、上海市档案馆
欧洲 15、16 世纪经典油画展	2005 年 11 月 12 日—11 月 17 日	上海美术馆	主办:上海文化发展基金会 承办:上海艺术博览会组委会 协办:摩纳哥 MAISON 艺术画廊

第八届展博览项目一览表

主办 / 承办单位	项目	时间	地点
《走进大草原 – 内蒙古演展系列活动》展览系列			
内蒙古自治区人民政府、上海市政府主办;内蒙古自治区文化厅、中国上海国际艺术节中心主承办;内蒙古自治区文化厅文物处、社文处、上海音像出版社、上海公安博物馆承办	内蒙古文物精品展 – 成吉思汗崛起的历史舞台 内蒙古岩画艺术展 "今日内蒙"摄影展	2006 年 10/20–10/26	上海公安博物馆
上海文化发展基金会 上海艺术博览会组织委员会	2006(第十届)上海艺术博览会	2006 年 11/16–11/20	上海世贸商城
中国收藏家协会、中国轻工业信息中心、中国上海国际艺术节中心主办;上海申京展览服务有限公司承办;上海东亚体育文化中心协办	第八届中国工艺美术大师精品博览会	2006 年 11/9–11/12	上海东亚展览馆
刘海粟美术馆 中央美院造型学院	中国当代油画联展	2006 年 10/28–11/3	刘海粟美术馆
刘海粟美术馆 瑞典阿斯特利艺术馆	瑞典当代美术展	2006 年 10/12–10/27	刘海粟美术馆
上海文化发展基金会 希腊共和国驻上海总领事馆	《律动的神话》–希腊当代美术名家阿莱科斯·法斯安诺斯作品展	2006 年 11/7–11/15	上海图书馆一楼展览厅
意大利系列展			
中国对外艺术展览中心、上海市对外文化交流协会、上海城市规划展示馆、意大利加鲁佐视觉艺术协会主办;上海城明会展经营有限公司承办	意大利《自然与变形》艺术展	2006 年 9/26–11/11	上海城市规划展示馆
北京协力环宇经济文化交流中心 上海城明会展经营有限公司	意大利古代盔甲和兵器展(15 世纪 – 18 世纪)	2006 年 11/18–11/23	上海城市规划展示馆
上海文化发展基金会主办 上海香山画院有限公司承办	上海风 – 上海优秀中青年中国画画家作品	2006 年 10/6–10/15	上海图书馆一楼展览厅
中国乐器协会 / 上海国际展览中心有限公司 法兰克福展览有限公司	2006 中国(上海)国际乐器展览会 2006 上海国际专业灯光音响展览会	2006 年 10/18–10/21	上海新国际博览中心
上海国际友好城市委员会、上海市对外文化交流协会、德国驻上海总领事馆文化教育处、汉堡驻上海联络处、上海市新闻工作者协会主办;上海天旭文化发展有限公司承办;上海市儿童基金会协办;上海市教育报刊总社、世博集团上海市对外服务有限公司、德国工商总会上海代表处 / 上海德国中心、上海德国学校	"我和我的城市" 中德儿童摄影大赛优秀摄影作品中德巡展	2006 年 10/16–10/22	合金创意园区
中国上海国际艺术节中心 上海市人民政府侨务办公室主办	侨居巴西华人职业画家方广泓油画展	2006 年 11/10–11/18	上海徐汇区艺术馆
上海国际艺术节公共关系有限公司	《海棠墨香》"旅欧美籍华裔女画家曹晓明画展"	2006 年 11/1–11/30	上海"新天地画廊"

第九届中国上海国际艺术节展、博览项目一览表

项目	时间	地点	主办、承办单位备注
第十一届上海艺术博览会	2007年11月15日—19日	上海世贸商城	主办:上海文化发展基金会、上海艺术博览会组织委员会
第九届中国工艺美术大师精品博览会	2007年10月16日—19日	上海东亚展览馆	主办:中国收藏家协会、中国轻工业信息中心、中国上海国际艺术节中心 承办:上海申京展览服务有限公司 协会:上海东亚体育文化中心
从提香到戈雅:普拉多博物馆藏艺术珍品展	2007年9月12日—11月12日	上海博物馆	主办:上海博物馆、普拉多国家博物馆、系半夜国家对外文化推广署
伦勃朗与黄金时代.荷兰阿姆斯特丹国立博物馆藏精品展	2007年11月3日—2008年2月13日	上海博物馆	主承办:荷兰阿姆斯特丹国立博物馆、上海博物馆
瑞典银器五百年	2007年9月29日—12月2日	上海博物馆	主承办:哥德堡罗斯卡博物馆、上海博物馆
日本浮世绘名作展—江户美人画的魅力	2007年10月28日—11月14日	上海美术馆	主承办:上海市美术家协会、上海美术馆、《日本浮世绘名作展》执行委员会、聚友日中友交流促进协会
日本当代摄影作品展	2007年10月27日—11月25日	上海美术馆	主办:上海美术馆 协办:日本时代画廊
俄罗斯新生代现实主义作品展	2007年9月30日—10月14日	刘海粟美术馆	主承办:刘海粟美术馆 上海京凯文文化艺术发展有限公司
雕塑与城市对话—迎世博2007上海国际雕塑年度展	全年开放	上海城市雕塑艺术中心	主办:上海市城市雕塑委员会办公室、上海世博会事务协调局、上海市城市规划管理局、中国雕塑学会 承办:上海城市雕塑艺术中心 协会:上海红坊文化发展有限公司
中国当代油画名家精品展	2007年10月28日—11月1日	刘海粟美术馆	主承办:中央美院造型学院、《中国油画》杂志、刘海粟美术馆
2007首届中国青年百人油画展	2007年10月16日—25日	上海美术馆	主承办:上海文化发展基金会、中国油画学会
影响二十——杨慧姗·琉璃工房·琉璃中国	2007年10月17日—11月11日	"琉璃中国"上海玻璃工房琉璃艺术博物馆	主承办:上海琉璃工房琉璃艺术博物馆、琉璃工房
从乡间走来—上海宝山吹塑版画二十年回顾展	2007年10月18日—10月26日	刘海粟美术馆	主办:上海市宝山区人民政府、上海市文化广播电视管理局、上海市美术家协会、解放日报 承办:宝山区杨行镇人民政府、宝山区文化广播电视管理局、上海市群众艺术馆 协会:上海市农民美术协会、刘海粟美术馆
2007中国(上海)国际乐器展览会	2007年10月17日—20日	上海新国际博览中心	主承办:中国乐器协会、上海国际展览中心有限公司、法兰克福展览有限公司
《留真·中国名家相传》斯民摄影展	2007年10月29日—11月10日	上海中国画院	主办:新加坡国际艺术理事会、上海中国画院
《我的非常新加坡》摄影展与《新加坡艺术彩绘狮子》展	2007年10月23日—28日	来福士广场	主办:新加坡旅游局
《新加坡——迷人之都,无限机遇》	2007年10月27日—28日	正大广场	主办:新加坡人力部
《神奇的青海》——青海省文化周展览系列	2007年10月20日—26日	上海城市规划展示馆	主办:中国上海国际艺术节组委会、青海省人民政府、上海市人民政府 主承办:青海省文化厅、中国上海国际艺术节中心、青海省人民政府新闻办公室、中国上海国际艺术节组委会展览交易部 承办:青海省文化厅艺术处、上海音像出版社、上海城市规划展示馆 协会:上海城明会展经营有限公司
《都市文化》—上海舞台艺术历史映像展	2007年9月30日—11月13日	上海五区文化馆巡展	主办:上海市文化艺术档案馆 协办:南汇文化馆、浦东新区文化艺术指导中心、静安文化馆、西南文化馆、宝山文化馆
旅美画家徐纯中画展	2007年11月8日—18日	上海大宁福朋喜来登集团酒店	主承办:中国上海国际艺术节中心、上海市人民政府侨务办公室

第十届中国上海国际艺术节展、博览项目一览表

项目	时间	地点	主办、承办单位备注
中国上海国际艺术节十年成果展	2008 年 10 月 15 日——25 日	上海市档案馆	上海市档案局(馆)
2008 第七届上海双年展	2008 年 9 月 8 日——11 月 16 日	上海美术馆	上海双年展组织委员会
第十届中国工艺美术大师精品博览会	2008 年 11 月 12 日——11 月 16 日	上海东亚展览馆	中国工艺美术学会、中国轻工业信息中心、中国上海国际艺术中心、中国收藏家协会
2008 中国（上海）国际乐器展览会、2008 上海国际专业灯光音响设备与技术展览会	2008 年 10 月 9 日——12 日	上海新国际博览中心	中国乐器协会、上海国际展览中心有限公司

图书在版编目（CIP）数据

艺术屐痕/中国上海国际艺术节中心编 –上海：上海文艺出版社.2008.10

ISBN 978-7-5321-3414-4

Ⅰ.艺… Ⅱ.中…Ⅲ. 艺术–节目–简介–世界

Ⅳ.J11

中国版本图书馆 CIP 数据核字（2008）第 155373 号

责任编辑：杨　婷

书名

艺术屐痕

编者

中国上海国际艺术节中心

出版、发行

上海文艺出版社出版、发行

地址：上海绍兴路 74 号

电子信箱：cslcm@public1.sta.net.cn

网址：www.slcm.com

印刷

上海文艺大一印刷有限公司

规格

开本 810×1050 1/16 印张 10

版次

2008 年 10 月第 1 版　2008 年 10 月第 1 次印刷

印数

1–2，300 册

书号

ISBN 978-7-5321-3414-4/Ⅰ·2595

定价

58.00 元

告读者　如发现本书有质量问题请与印刷厂质量科联系

T:021-57780459